KB048367

우리가 사랑한 고흐

우리가 사랑한 고흐

Vincent

고흐의 빛과 그림자를 찾아 떠나는 그림 여행

최상운 지음

샘터

일러두기

• 이 책은 2012년 샘터사에서 출간한 〈고흐 그림여행: 고흐와 함께하는 네덜란드·프랑스 산책〉의
 개정증보판입니다.
• 이 책에 나오는 인명, 지명 등의 외래어 표기는 국립국어원의 '외래어표기법'을 따랐습니다.
• 미술 작품은 〈 〉로 구분하여 표기하였고 그 외에 책, 영화, 음악 등의 작품은 모두 《 》로 구분하여
 표기하였습니다.
• 모든 작품에는 작품명, 제작 연도, 작품 사이즈, 소장처를 함께 표기하였으며 작품 사이즈는 반올
 림하여 표기하였습니다.
• 저작권자 확인 불가로 부득이하게 허락을 받지 못하고 사용한 작품에 대해서는 추후 저작권이
 확인되는 대로 정식 동의 절차를 밟겠습니다.

차례

전작 《고흐 그림여행》이 샘터 출판사에서 나온 때가 2012년이니 벌써 9년이라는 긴 시간이 지났습니다. 그동안 이 책은 독자 여러분의 과분한 사랑 덕분에 꾸준히 읽히는 책이 되었습니다. 고흐를 다룬 수많은 책이 있지만 이 책의 특징인 입체적이고 생생한 접근이 작게나마 호응을 받은 게 아닐까 생각해 봅니다.

그동안 책뿐 아니라 저자인 저에게도 큰 변화가 있었습니다. 무엇보다 오랜 프랑스 유학 생활을 끝내고 귀국한 것입니다. 그래서 원고를 쓰던 곳도 파리 국립도서관에서 한국의 동네 도서관과 카페로 변했습니다. 초판이 나왔을 때는 먼 파리에서 출간 소식을 접하고, 책도 시간이 꽤 지나서 받아보아서 많이 아쉬웠습니다. 하지만 개정판 출간은 바로 옆에서 지켜볼 수 있어 무척 기쁩니다.

빈센트 반 고흐에 대해서는 어떤 말을 더 보태기가 쉽지 않습니다. 많

은 사람이 너무나 잘 알고 있고 전 세계에서 가장 사랑받는 화가이기 때문입니다. 그래서 처음 이 책의 집필을 의뢰받았을 때는 다소 꺼려졌던 것도 사실입니다. 하지만 막상 글을 쓰기 위해 고흐의 작품이 있는 미술관을 찾아다니고 그의 삶의 흔적이 묻어나는 많은 장소를 방문하면서 애정을 가질 수밖에 없었습니다. 잘 알고 있어서 너무 뻔하다고 생각했던 제 자신을 돌아보는 경험이었습니다.

이번 개정판에는 초판에서 다루지 않았던 나라와 도시들을 추가했습니다. 이전에는 네덜란드와 프랑스를 독자들과 같이 여행했다면 이번에는 영국과 벨기에도 함께 둘러보려 합니다. 37년이라는 짧은 생애지만 빈센트는 '최초의 진정한 유럽인'으로 선정될 정도로 유럽의 여러 나라와 도시에서 살면서 자신의 생과 예술의 걸작을 만들어갔습니다.

이번 여정에서도 단지 고흐의 작품뿐만 아니라 그가 사랑하고 그에게 영향을 준 화가들의 작품도 함께 살펴보면서 입체적인 감상과 이해를 도우려고 합니다. 그리고 여전히 생생한 작품 속 공간에서 그와 함께 호흡하고 거닐어볼 것입니다.

그 길에서 우리는 잘 알고 있는 고흐의 모습, 즉 쓸쓸하고 고독한 예술가를 넘어 늘 고통받고 불행한 자들의 편에 서서 그들에게 애정을 가졌던 인간 고흐를 발견할 수 있습니다. 바로 이러한 고흐의 모습이야말로 우리가 사랑한 빈센트 반 고흐일 것입니다. 이토록 온기 가득한 고흐와 독자 여러분이 함께하는 여정이 더없이 아름답기를 바라봅니다.

Vincent

Amsterdam

Van Gogh

암스테르담

짝사랑으로 마음 아파하던 고흐의 발자취를 따라가는 여행자에게 암스테르담이 중요한 이유는 이루어지지 못한 그의 슬픈 사랑보다도 반 고흐 미술관이 있기 때문이다. 이곳은 고흐의 작품이 가장 많이 소장되어 있는 곳으로 유명하다. 결코 빼놓을 수 없는 고흐 그림 여행의 성지인 셈이다.

고흐의 발자취를 찾아가는 여행은 네덜란드 암스테르담에서 시작한다. 암스테르담은 네덜란드 국토의 중심부에 있는 수도로, 명실상부한 네덜란드 중심 도시다. 비록 정치적인 기능은 헤이그에게 넘겨주었지만 여전히 네덜란드의 경제·문화·사회를 이끌어가고 있다.

고흐가 이 도시와 처음 인연을 맺은 것은 본격적으로 화가의 길을 걷기 전의 일이다. 그는 한때 기독교에 심취해서 성직자가 되려고 했다. 암스테르담의 삼촌 집에 머물면서 1년 넘게 신학대학의 입학시험을 준비하기도 했다.

고흐와 암스테르담의 두 번째 인연은 그가 서툴고 절망적인 사랑에 빠졌던 시절에 이어졌다. 당시 그는 신학대학 입학을 포기하고 부모님이 있던 네덜란드 뉘넌에서 습작을 하며 지냈다. 이때 미망인이 되어 집에 들른 사촌 동생 케이를 짝사랑한다. 고흐의 집요하고 끈질긴 구애에

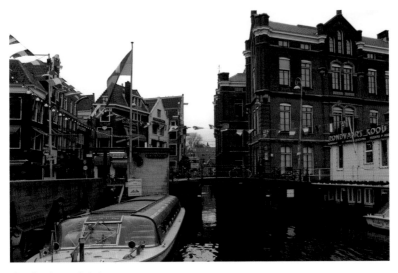

암스테르담 곳곳의 운하

지레 겁먹은 그녀는 암스테르담에 있는 부모의 집으로 피신하다시피 떠났다. 뒤쫓아 간 고흐는 암스테르담에 사흘 정도 머무르며 막무가내로 그녀를 찾아가지만 결국 거절당하고 만다.

　짝사랑으로 마음 아파하던 고흐의 발자취를 따라가는 여행자에게 암스테르담이 중요한 이유는 이런 슬픈 인연보다도 이곳에 있는 반 고흐 미술관이다. 이 미술관은 반 고흐의 작품이 가장 많이 소장되어 있는 곳으로 유명하다. 결코 빼놓을 수 없는 고흐 그림 여행의 성지인 셈이다.

네덜란드 대표 도시라 불리는 암스테르담은 유럽 북쪽에 있는 도시답게

해가 빨리 진다. 겨울에는 오후 세 시만 되어도 하늘이 어두워지고 이내 땅거미마저 내려앉는다.

전철을 타고 시내 중심가에 가까운 중앙역에 내리면 바로 운하가 보인다. '낮은 나라'라는 원래의 이름답게 간척사업으로 땅을 만들다 보니 암스테르담뿐 아니라 국토 전체에 운하가 있다. 시내 중심이라 바로 여기서 출발하는 유람선의 선착장도 보인다. 검푸른 하늘을 배경으로 불을 밝힌 건물들과 물 위의 다리들 그리고 그 사이를 걸어 다니는 사람들이 한데 어우러진다. 암스테르담 거리를 그린 고흐의 그림 속에서 다리 위를 침울하게 걷던 사람들의 모습이 겹쳐진다.

중앙역을 뒤로하고 걸으면 본격적으로 시내 중심가가 나타난다. 대로 철제 기둥 위에 멋들어진 조명이 빛난다. 불나방처럼 그곳으로 걸어가고 있는데 뒤에서 자전거가 찌릉찌릉거린다. 넓은 대로에 만들어놓은 자전거 도로가 눈에 들어온다. 차도와 인도 사이의 넓은 길을 자전거에게 내준 것이다.

새삼 네덜란드가 자전거의 천국이라는 사실을 떠올리게 된다. 이 나라는 인구수보다 더 많은 자전거가 있는 것으로도 유명하다. 네덜란드 여행을 몇 번 한 다음에는 '자전거' 하면 자연히 네덜란드를 떠올린다. 유럽의 다른 곳에서 여행자가 자전거를 타고 다니는 모습을 보면 네덜란드인이라 여길 정도다. 그들은 외국에서도 현지의 자전거를 빌려서 탈 듯하다. 아니면 아예 자전거를 차나 기차에 싣고 갈지도 모른다.

멀지 않은 곳에 시내 중심가의 쇼핑 거리가 나온다. 양쪽 건물 사이의 도로 위에는 멋진 조명들이 달려 있다. 빛의 문이 계속 이어지는 환상적

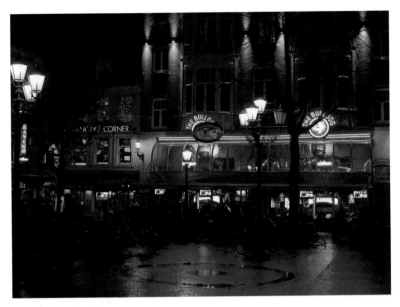

암스테르담 시내의 야경

인 장면이다. 끄트머리에 보이는 문을 향해 나도 모르게 발길을 옮겨 놓는다. 거리에서 흥겨운 음악이 들려온다. 쿵쿵거리는 북소리와 호루라기 소리 등이 귀를 두드린다. 가까이 가보니 이미 사람들로 잔뜩 둘러싸인 연주자들이 잠깐씩 연주를 멈추고 자리에 앉았다 일어나기를 반복한다. 이내 구경하던 사람들도 그 안에 들어가 어울린다. 대단한 행사는 아니지만 관객과 호흡을 같이하는 모습이 보기 좋다.

무리에서 빠져나와 계속 걷다 보니 겨울 축제를 알리며 번쩍이는 큰 간판이 나타난다. 노천 시장인지, 스케이트장인지 헷갈리는 곳이다. 사

뭇 요염한 색채를 뿌리며 늘어선 카페와 술집 들도 행인을 유혹한다. 그 중에는 이 나라에서는 당당히 통용되는 '합법적인 대마초'를 파는 카페도 있다.

네덜란드는 오래전 스페인의 지배 아래 투쟁하던 16세기부터 관용과 자유의 나라로 유명했다. 이들은 무엇보다 사상의 자유를 허락했다. 그래서 프랑스나 독일 등 이웃 나라에서 종교적인 이유로 박해받던 데카르트를 비롯한 철학자, 지식인 들이 이곳으로 '사상적 피난'을 오기도 했다.

또한 네덜란드는 세계 최초로 낙태와 안락사를 허용하고 중독성이 덜한, 상대적으로 순한 마약도 허용한다. 그렇다고 해도 마약을 몸에 지니거나 사사롭게 거래하는 것은 불법이다. 하지만 재배는 허용된다. 암스테르담에서만 약 300개의 카페에서 이런 대마초를 커피 마시듯 흡입할 수 있다.

암스테르담은 동성애자들의 도시로도 이름이 높아 미국 샌프란시스코 다음으로 게이바와 클럽이 많다. 가히 개방적인 면에서 둘째가라면 서러워할 나라답다. 그러나 이제 이런 전통적인 관용의 분위기도 극우 세력이 힘을 얻어가면서 위협당하고 있다.

시내를 걷다 보니 미술관에 도착했다. 미술관은 신관 건물과 구관 건물로 나뉜다. 입구 역할을 하는 신관에서는 주로 특별전이 열린다. 고흐 작품을 본격적으로 만날 수 있는 곳은 구관 건물이다. 미술관 입구에 들어서자 그의 작품 포스터들이 보인다. 낯을 가리는 은둔자의 분위기가

○● 카페와 술집, 화려한 가게가 자리한 암스테르담 중심가
●● 고흐의 작품이 가장 많이 소장되어 있는 반 고흐 미술관

다분하다. 그림을 한참 바라보고 있자니 어쩌면 고흐는 화가로서의 성공을 절실하게 원하지 않았는지도 모른다는 생각마저 든다. 물론 동생에게 생활비를 타서 쓰는 고흐의 입장에서는 그림을 팔아 그 빚을 갚기를 간절히 바랐지만, 그 범위를 벗어나는 부와 명예에 대해서는 일종의 거부감을 나타내기도 했다.

고흐가 테오에게 보낸 편지를 보면, 파리의 인상파에 관해 이야기하면서 그들이 명성을 누리는 상황을 담담하게 이해하지만 문제는 그다음이라고 말한다. 성공의 축배를 들고 난 다음 날은 어떻게 될지 묻는 것이었다. 이런 결벽증은 아무래도 화려함이나 떠들썩함을 싫어하는 그의 천성 때문인 듯하다.

반 고흐 미술관은 빈센트 반 고흐의 작품을 전 세계에서 가장 많이 소장하고 있는 곳이다. 매우 전문적이며 다양한 컬렉션을 자랑한다. 그의 작품들은 그의 조국인 네덜란드에 많이 보관되어 있다. 네덜란드가 그를 아껴서라기보다는 반대로 생전에 워낙 홀대해서가 아닐까 싶다. 한때 그의 수많은 작품은 창고에 보관되거나 고물상에 버려진 상태로 방치되어 있었다. 그러다가 고흐가 죽고 난 뒤에 명성이 높아지자 급하게 그의 작품을 폐지값 정도로 사들여 모았다. 지금의 현기증나는 그림값과는 아주 딴판인 셈이다.

잘 알려져 있다시피 고흐 생전에 그나마 제대로 값을 받은 작품은 오로지 유화 한 점, 〈빨간 포도밭〉뿐이다. 당시 가격으로 약 400프랑이었는데, 고흐가 동생 테오에게 매달 100프랑 정도의 돈을 받아 쓰던 걸 생각하면 그런대로 괜찮은 가격이라 할 수 있다. 하지만 그야말로 단 한

번, 그것도 고흐가 죽기 불과 몇 개월 전에나 팔린 것이다.

그 외에는 센트 삼촌에게 소묘 15점을 팔고 다른 소묘 작품들을 커피한 잔 가격의 헐값으로 넘긴 정도다. 한편 동생 테오의 서류에 의하면, 런던으로 빈센트의 그림을 보낸 기록도 있어서 판매를 추측해 볼 수 있다. 하지만 구매자와 가격은 알려지고 있지 않다.

그 외에 고흐가 사람들에게 선물로 준 그림들은 언급하지 않겠다. 선물 받은 사람들 대부분이 오히려 그의 그림을 싫어했기 때문이다. 할 수 없이 받은 그림들은 실제로 닭장의 창문이나 사격 연습용 과녁으로 쓰이는 처참한 형편이었다.

오늘날 천문학적인 가격으로 거래되는 고흐의 작품들이 말 그대로 먼지와 곰팡이에 뒤덮인 채 고스란히 남아 있었다고 하니 네덜란드로서는 참 다행스러운 일이다. 물론 당시 고흐의 작품은 시대를 앞서 나갔기에 사람들이 쉽게 받아들이지 못한 점은 인정해야겠다.

고흐가 조금만 더 오래 살았다면 자신의 명성이 높아지는 광경을 보았을지도 모른다. 하지만 그는 인정받기도 전에 너무나 이른 서른일곱이라는 나이에 세상을 떠나버렸다. 불꽃같이 확 타오르고 꺼져버리고 말았으니 사람들이 그의 작품을 제대로 알아볼 시간도 없었던 셈이다.

하지만 렘브란트, 페르메이르, 히에로니무스 보스, 프란스 할스, 루벤스, 반 다이크, 몬드리안 등 걸출한 예술가를 배출한 네덜란드 사람들을 마냥 비난할 수는 없다. 그럼에도 고흐 여행을 위해 암스테르담을 찾은 외국인의 눈에는 네덜란드가 고흐에게 많이 미안하고 한편으로는 참 감사해야 할 것 같은 생각이 드는 건 어쩔 수 없다.

반 고흐 미술관 안에는 고흐의 작품들이 주제와 시기별로 전시되어 있다. 1층에는 자화상, 2층은 클로즈업, 3층은 1883~1889년까지의 작품들 그리고 4층에 그의 마지막 1889~1890년의 작품들을 전시하고 있다.

1883년 헤이그를 떠난 빈센트는 네덜란드 북부의 오지 드렌터로 향했다. 2년 동안의 도시 생활을 끝내고 다시 농촌의 풍경과 농부들을 그리게 된 것이다. 드렌터는 라파르트가 추천한 곳이기도 했다. 당시 이 지역은 네덜란드에서도 가장 낙후되고 고립된 곳이었다. 그러나 고흐는 여기서 고향 네덜란드 브라반트를 떠올렸고 황량하면서도 아름다운 풍경에 매료되었다.

그는 이 지역의 평화로운 풍경에 감탄했다. 들판의 양떼와 양치기, 잔디로 덮인 오두막, 운하를 따라가는 토탄 운반용 배 등을 보고 브라반트보다 더 아름답다고 느낄 정도였다. 이 지역의 특산품이라 하면 토탄을 들 수 있는데, 땅의 표면에서 쉽게 파낼 수 있는 석탄이다. 진흙처럼 축축한 토탄을 삽으로 모양을 잡아 퍼낸 다음 건조해서 연료로 쓴다.

〈토탄 밭의 두 여자〉는 토탄을 파내는 사람들의 모습을 그린 작품이다. 빈센트는 드렌터에서 벨기에 보리나주에서 보았던 농부와 광부를 떠올렸다. 자신을 내쫓은 곳이지만 그는 언제나 보리나주를 마음 한구석에 담아두었다. 그림은 고흐의 전형적인 네덜란드 시기 작품답게 어두운 갈색조로 이루어져 무거운 분위기를 풍긴다. 어슴푸레한 빛이 보이는 어두운 하늘 아래 칙칙한 땅 위에 토탄을 캐는 두 여자가 몸을 반쯤 구부린 채로 서 있다. 두 인물은 마치 어두운 땅에서 솟아난 것처럼 보여 땅과 쉽게 구별되지 않는다. 고흐는 이들을 땅과 한 몸으로 보는

토탄 밭의 두 여자(1883), 28×37cm, 반 고흐 미술관

듯하다.

이 그림의 분위기처럼 드렌터 사람들의 삶은 열악했다. 보리나주의
참혹한 환경에서 일하는 광부들과 비슷하게 이들 역시 건강 상태가 좋
지 않았다. 젊은 나이에도 노인처럼 쇠약한 사람이 많았다. 고흐는 보리

나주에서처럼 이들에게 호의를 갖고 다가갔지만 역시 물정 모르고 대책 없는데다 약간 정신이 이상한 화가 나부랭이로 비웃음만 살 뿐이었다.

이 그림과 비슷한 고흐의 또 다른 작품으로는 드렌터 박물관에 소장된 〈토탄 운반 배와 두 사람〉이 있다. 언뜻 뭉크의 분위기가 나는 묵직한 색조의 작품으로 운하의 둑 풍경을 보여준다. 그래도 〈토탄 밭의 두 여자〉보다는 밝은 색채로 그려졌다. 검은 배가 둑에 정박해 있고 그 위에는 페르메이르의 풍경화에 나올 법한 차림의 여자가 몸을 숙여서 뭔가를 꺼내려고 한다. 배 위로는 긴 널빤지가 걸쳐져 있는데 육지의 토탄을 배로 옮기는 데 쓰는 것이다. 둑 위쪽에는 남자가 외바퀴 수레를 끌며 토탄을 나르고 있다.

고흐는 이 지역에서 토탄을 캐거나 운반하는 모습에 깊은 인상을 받았다. 그는 토탄 운반선을 타고 수로를 따라가 보기도 했다. 30킬로미터나 되는 거리를 말을 타거나 사람이 끄는 배를 타고 이동했으니 그때 본 사람들과 주변 풍경에 큰 관심을 나타냈다.

그러나 빈센트가 드렌터에서 그린 작품은 그다지 많지 않다. 소묘 약 30점과 유화 6점, 수채화 1점이 전부다. 이곳으로 오기 전 헤이그에서 고흐 생애 가장 깊은 사랑이었던 시엔과 헤어진 일로 받은 상처를 아물지 못하고 있었는지도 모른다. 곤궁한 생활 속에서 그림을 그릴 여유가 없기도 했다.

한편 빈센트는 테오가 파리의 직장에서 어려움을 겪고 있다는 사실을 알고 드렌터에 와서 화가가 되어보라고 권하기도 했다. 하지만 테오는 결코 그럴 마음이 없었다. 동생의 거절에 결국 고흐 역시 3개월의 짧은

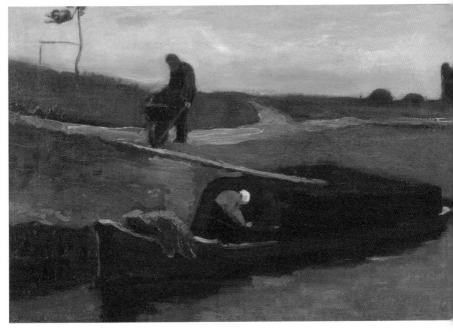

토탄 운반 배와 두 사람(1883), 37×56cm, 드렌터 박물관

드렌터 생활을 마치고 부모님이 있는 뉘넨으로 떠난다.

　서른 살이나 되었지만 직업도, 앞날에 대한 대책도 없던 고흐가 돌아가게 된 뉘넨은 브라반트 지방의 작은 마을이다. 그의 부모님은 이미 1년 전부터 이곳에 살고 있었다. 목사인 아버지가 뉘넨 교회의 목사로 부임하면서 목사관에서 동생 둘과 함께 지내는 중이었다. 여기에 빈센트는 자신의 표현대로 "커다랗고 거친 개"처럼 발을 들여놓았다.

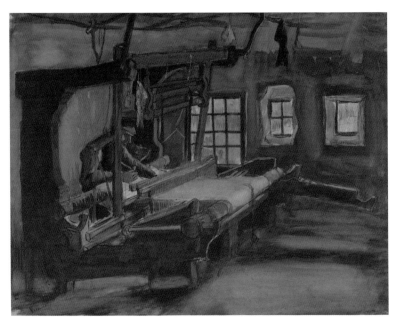

베 짜는 사람(1884), 36×45cm, 반 고흐 미술관

절친한 친구였던 라파르트가 고흐의 뉘넌 시기 작품 중에 가장 좋아한
그림은 〈베 짜는 사람〉 시리즈였다. 그중에서도 반 고흐 미술관에 있는
작품이 가장 뛰어나다고 평가받는다. 한편 라파르트도 같은 테마로 그
림을 그리기도 했다.

작품에는 오른편의 창으로 들어오는 햇빛을 받으며 묵묵히 작업에 열
중하고 있는 사람이 나타난다. 고흐는 이런 수공업 노동자를 대상으로
단순히 그림만 그리지 않았다. 그들의 처지, 즉 노동자들의 생태를 다룬

책을 찾아 읽으며 공감하기도 했다. 그래서인지 작품 속의 인물은 이제 막 밀어닥치기 시작한 산업혁명을 상징하는 직조 기계에 의해 위협받는 것처럼 보이기도 한다.

잘 알려지지는 않았지만 고흐는 대단히 지적인 인물이었다. 우선 어학에 탁월한 재능이 있어 독일어, 영어, 프랑스어 등에 능통했다. 셰익스피어, 쥘 미슐레 같은 이들의 책을 원서로 읽을 정도였다. 그 외에도 많은 번역서를 닥치는 대로 읽었다. 그의 편지에서 나타나는 깊은 사색의 흔적들은 그냥 나온 것이 아니라 이처럼 수많은 책을 통한 사유에서 비롯된 것이다.

한편 고흐는 뉘넨에서 여전히 가난한 이들, 특히 농부들에게 애정을 가지고 그림을 그려나갔다. 그의 마음속에서는 프랑스 농촌 화가 밀레가 가장 찬란한 별로 빛나고 있었다. 그들을 대상으로 한 작품 중에 고흐가 특히 애정을 가진 자신의 그림은 〈감자 먹는 사람들〉이다. 그는 이 그림을 테오에게 보내며 아래와 같은 편지를 보낸다.

나는 램프의 불빛 아래서 감자를 먹고 있는 사람들이 접시를 향해 내민 손, 자신을 닮은 바로 그 손으로 땅을 파고 농사를 지었다는 걸 확실하게 보여주려고 했어. 그 손이야말로 자신의 손으로 하는 노동과 정직하게 노력해서 얻은 식사를 암시한다. …… 언젠가는 〈감자 먹는 사람들〉이 진정한 농촌 그림이라는 평가를 받게 될 거야.

1885. 4. 30

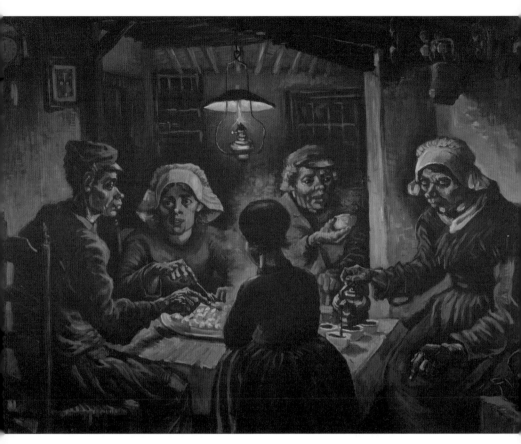

감자 먹는 사람들(1885), 82×114cm, 반 고흐 미술관

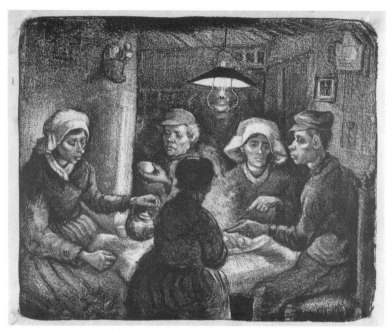

감자 먹는 사람들(1885), 31×40cm, 반 고흐 미술관

　고흐의 뉘넨 시기의 작품 중에서 대작에 속하는 이 그림은 그의 표현
대로 "베이컨, 연기, 찐 감자 냄새"를 풍긴다. 빈센트는 이 그림을 그리
기 위해 실제로 농부의 집을 여러 차례 드나들며 이들을 가까이에서 살
펴봤다. 우리가 세련된 도회 생활에서 벗어나 흙투성이 농부들의 식탁
에 같이 앉기를 원한 것이다.
　1885년에 유화로 제작한 〈감자 먹는 사람들〉(24쪽)은 뉘넨 시기에 고

흐가 그린 작품 중 가장 중요한 그림으로 평가받는다. 여러 습작이 반 고흐 미술관과 크뢸러 뮐러 미술관에 보존되어 있다. 고흐가 최초로 그린 대형 인물화이자 진정한 농촌 회화로 남기 원했던 작품이다. 고흐는 석판화로 만든 〈감자 먹는 사람들〉(25쪽)을 완성한 다음에는 절친인 라파르트에게 보냈는데 그림을 받아본 라파르트는 혹평을 퍼붓는다. 결국 이 사건 때문에 두 사람의 관계는 영원히 끝나고 만다.

빈센트는 이 작품을 그리기 위해서 오랜 시간 그림 속 농부 호르트의 집에서 함께 생활했는데, 유화의 왼쪽에서 감자를 썰고 있는 젊은 여성의 지적인 얼굴에 호감을 갖고 그녀의 초상화를 그리기도 했다. 그녀는 호르트의 딸 호르디나 더 호르트로 당시 임신 중이었다.

이 일로 고흐는 엉뚱한 사건에 휘말린다. 시간이 흘러 그녀가 낳은 아이가 빈센트를 닮았다는 소문이 난 것이다. 고흐는 아이가 자신을 전혀 닮지 않았는데 헛소문이 났다고 억울해했다. 급기야 마을 주임신부는 사람들에게 빈센트의 모델이 되어주지 말라고 금지했다. 이에 항의하기 위해서 빈센트는 신부와 교구민들에게 콘돔을 선물하기도 했는데, 항상 진지하기만 했던 고흐로서는 상당히 예외적인 행동이었다.

이처럼 종교인들과의 사이가 그리 좋지만은 않았던 고흐이지만 교회를 다룬 작품도 있다. 바로 그의 아버지가 목사로 있던 교회를 그린 〈뉘넨의 교회와 신도들〉이다. 앙상한 가지가 달린 커다란 나무 뒤로 교회가 보인다. 유럽 북쪽 건물의 특징인 뾰족한 첨탑이 솟아 있다. 예배를 마친 사람들은 교회를 떠나고 있다. 차분한 분위기의 사람들은 평화로워 보인다. 반 고흐가 나중에 프랑스 오베르 쉬르 우아즈에서 그리게 될

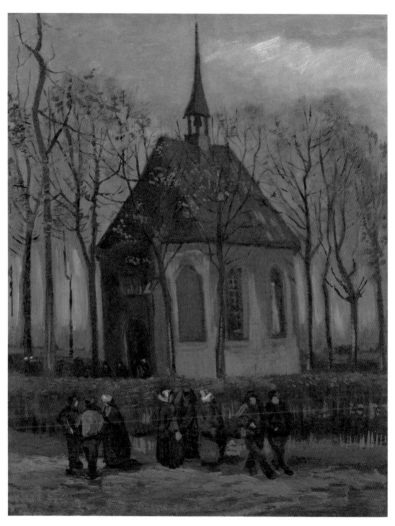

뉘넨의 교회와 신도들(1885), 42×32cm, 반 고흐 미술관

오베르 교회의 사뭇 음산한 분위기와는 많이 다르다. 그의 마음을 대변하듯 후기 작품에서는 잘 찾아볼 수 없는 종교에 대한 평안한 심정이 이 작품에서는 드러난다.

고흐가 뉘넨에서 머물 당시에는 연애 스캔들도 한 차례 있었다. 상대는 뉘넨 교회의 전임 목사였던 베헤만 목사의 딸 마르홋 베헤만이다. 빈센트보다 열두 살 많은 미혼 여성 베헤만은 마찬가지로 결혼하지 않은 언니들 세 명과 함께 살고 있었다. 고흐 바로 옆집에 살았던 그녀는 집에도 자주 놀러 왔고 빈센트의 화실에도 드나들었다. 그렇게 친분을 쌓아간 두 사람은 결혼 계획까지 세웠지만 주변 사람들의 반대에 부딪혔다. 베헤만 가족은 고흐가 못 미더웠던 모양이다. 상심한 마르홋은 음독을 했다가 가까스로 살아났지만 결국 연인의 사랑은 끝이 나고 만다.

한편 두고 온 짐을 찾으러 잠시 헤이그에 방문한 고흐는 옛 연인 시엔을 만난다. 그녀는 창녀촌으로 돌아가지 않고 세탁부로 일하고 있었다. 힘든 삶을 꾸려나가는 그녀를 보고 빈센트는 절망했다. 그러고는 자신의 죄책감을 테오에게 투사했다. 테오가 돈을 조금 더 보내주었다면 두 사람은 행복하게 살 수 있었을 것이라고 원망했다. 당시에 빈센트가 테오에게 보낸 편지들은 상당수가 부분적으로 훼손되었다. 고흐가 테오를 심하게 몰아세우는 내용 탓에 나중에 편지를 정리하던 테오의 부인 요한나가 찢어버렸다고 짐작하기도 한다.

뉘넨 시기에 고흐와 테오의 관계는 상당히 냉랭했다. 빈센트는 도무지 자신의 그림이 팔리지 않자 동생이 자기 그림을 팔기 위해 제대로 노

뉘넨의 포플러 나무 길(1885), 78×98cm, 보이만스 판뵈닝언 미술관

력하지 않는다고 질책했다. 그러나 사실 테오는 고흐의 그림이 너무 어둡고 테크닉도 모자라서 도저히 판매할 수 없다고 생각했다. 이에 대해 과격한 성질의 형에게 직설적으로 말은 하지 못하고 넌지시 암시했지만 빈센트는 알아듣지 못했다. 그는 여전히 농촌 화가 밀레의 그늘에서 빠져나오지 못한 상태였다.

〈뉘넨의 포플러 나무 길〉은 그가 네덜란드에서 그린 거의 마지막 작품이다. 이 시기 고흐의 여느 작품과는 조금 다른 분위기를 풍기는데 파리 시기의 작품처럼 짧고 빠른 붓질이 눈에 띈다. 색채도 다른 그림들과 달리 꽤 밝은 편이다. 인상파의 기법을 따라 한 것으로 보인다. 테오에게서 받은 그림들을 통해 인상파의 화풍을 알고 그들의 기법을 모방한 것으로 추측할 수 있다.

1885년 봄에는 고흐 아버지가 사망한다. 산책을 끝내고 돌아오자마자 정신을 잃고 쓰러진 것이다. 소식을 들은 동생 테오가 파리에서 급히 귀국했지만 결국 세상을 떠나고 만다. 고흐 아버지는 3월 30일에 교회 묘지에 묻혔는데 하필 이날이 빈센트의 생일이었으니 반 고흐 부자의 애증 관계를 나타내는 아이러니처럼 느껴진다.

아버지에게 인정받지 못했다는 이유로 빈센트는 유산 분배에서도 제외되며 가족들과 불화를 겪는다. 그를 이해해 주는 이는 테오뿐이었고, 빈센트를 제외한 식구들은 뉘넨을 떠나 대도시 레이덴으로 떠날 준비를 했다. 마을 사람들에게도 환영받지 못한 고흐는 홀로 이곳에 남아 있을 수 없어 가족들 중 가장 먼저 뉘넨을 떠난다. 안트베르펜에서 새롭게 화가의 길을 걷기로 결정한 것이다. 이때만 해도 언젠가 돌아올 수 있다고

생각했지만 고흐는 두 번 다시 고향 브라반트로 발을 딛지 못했다.

1885년 11월, 고흐는 집을 떠나 벨기에 도시 안트베르펜으로 향한다. 여기서 그림을 팔아 생계를 꾸려나가려는 생각이었다. 그는 학비가 무료인 미술 아카데미에 입학하기도 했지만 교수뿐 아니라 동료들과도 심각한 불화를 겪고는 이내 그만둔다. 그리고 얼마 후 테오의 권유로 파리로 옮겨간다.

　파리 시절의 작품으로는 우선 고흐의 자화상들이 있다. 모델을 구하기 힘들 정도로 가난했기에 오히려 희소한 가치가 있는 그의 유명한 테마다. 파리에서 그린 자화상 중에는 보통 우리가 생각하던 고흐의 모습과는 사뭇 다른 그림이 있다.

　〈검은 펠트 모자를 쓴 자화상〉은 마치 다른 사람의 모습으로 착각할 만큼 그의 일반적인, 즉 가난하지만 예술에 대한 열정으로 가득한 모습의 자화상과는 많이 다르다. 허름한 윗도리 대신에 말쑥한 양복을 입고 낡은 밀짚모자 대신 근사한 중절모를 쓴 부르주아의 모습이기 때문이다. 배경과 어울리는, 불타는 듯한 붉은 수염이 그나마 고흐답다고 할 수 있다.

　이와는 다르게 〈밀짚모자를 쓴 자화상〉은 전형적인 전원 화가의 모습이다. 노란색이 주조를 이루고 파란색과 빨간색이 언뜻 보이는 이 작품은 1887년 여름에 그린 작품들 가운데 가장 뛰어난 그림으로 평가받기도 한다. 이 작품은 배경이 미완성이지만 그럼에도 고흐는 꽤 만족했다고 한다.

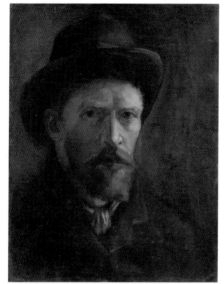

○●

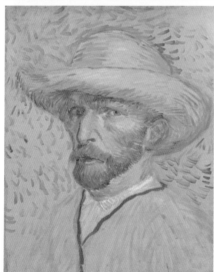

●●

○● 검은 펠트 모자를 쓴 자화상(1887)
　　42×33cm, 반 고흐 미술관

●● 밀짚모자를 쓴 자화상(1887)
　　41×33cm, 반 고흐 미술관

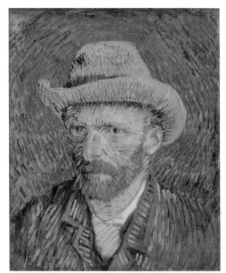

○●

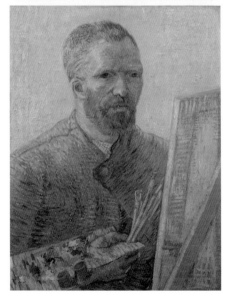

○● 펠트 모자를 쓴 자화상(1887)
　　45×37cm, 반 고흐 미술관

●● 화가 자화상(1888)
　　65×50cm, 반 고흐 미술관

●●

그 후의 자화상들은 점점 더 화가다운 얼굴을 보여준다. 〈펠트 모자를 쓴 자화상〉은 고흐가 점점 신인상파, 즉 점묘파의 기법을 따라 하는 데서 벗어나 자신의 독창적인 기법을 발전시켜 나가는 과정을 보여준다. 무수한 짧은 선이 거친 털처럼 보이는 얼굴 뒤로는 푸른 선들이 둥근 원을 그리고 있다. 이는 그가 붓질의 방향만 바꾸어 만들어낸 효과로, 후기 작품에 나타나는 역동적인 화면을 구성하는 주요 기법이다.

〈화가 자화상〉은 보다 완벽한 화가의 모습이다. 그는 이젤 앞에서 붓과 팔레트를 들고 있는데, 얼굴은 이전보다 훨씬 나이 들어 보이고 병색이 완연한 모습이다. 이 작품은 고흐가 파리를 떠나 아를로 가기 전에 거의 마지막으로 그린 그림이다. 그림에서도 잘 나타나듯이 당시 그의 상황은 아주 힘든 상태였다. 나중에 빈센트가 고갱에게 보낸 편지를 통해 밝히듯이 이 무렵에는 자신이 "완전히 부서진 상태로 심각하게 아프고, 얼굴은 알콜중독자처럼 보였다"라고 말한다.

반 고흐의 파리 시절 작품으로는 정물화를 빼놓을 수 없다. 〈글라디올러스 화분〉과 〈과꽃과 플럭스꽃〉은 고흐가 파리 체류 초기에 그린 작품이다. 고흐는 여기서 유화 물감을 두껍게 칠하는 임파스토Impasto 기법을 사용했다. 이 기법은 그의 선배 플랑드르 화가인 루벤스, 렘브란트, 할스 등도 즐겨 사용하던 기술이다. 이 그림에서는 특히 마네가 그린 정물화의 분위기도 강하게 나타난다. 고흐는 파리에서 꽃을 많이 그렸는데 나중에 아를에서 그린 해바라기나 복숭아꽃, 아이리스 그림 등이 여기에서 발전했다고 볼 수 있다.

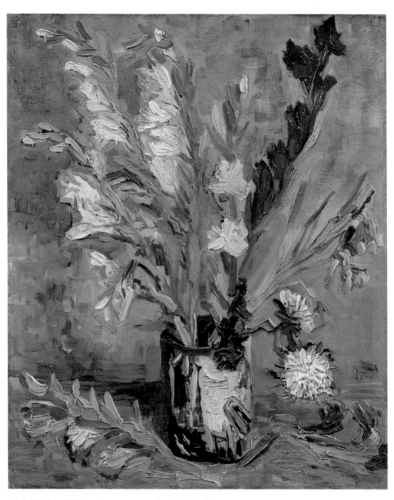

글라디올러스 화분(1886), 47×38cm, 반 고흐 미술관

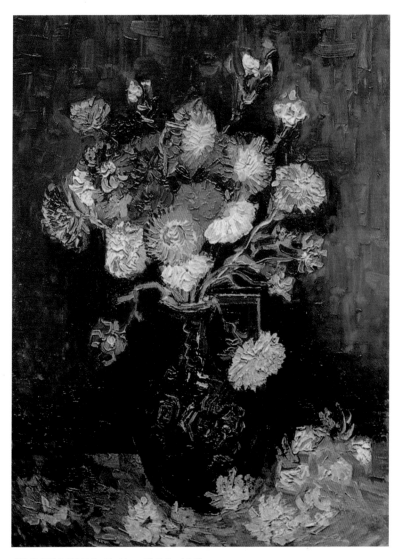

과꽃과 플럭스꽃(1886), 61×46cm, 반 고흐 미술관

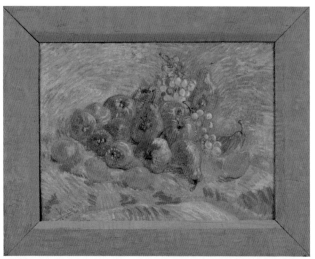

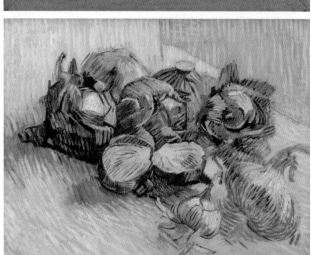

○● 하얀 포도, 사과, 배, 레몬, 오렌지(1887), 50×65cm, 반 고흐 미술관
●● 양배추와 양파(1887), 50×64cm, 반 고흐 미술관

과일 그림으로는 〈하얀 포도, 사과, 배, 레몬, 오렌지〉가 있다. 이 작품은 배경과 과일들 모두가 노란색이다. 거기에 특별히 그려 넣은 액자까지 노란색으로 칠했다. 이 그림은 고흐가 하나의 색을 단지 톤을 조정해 밝고 어둡게 그리는 기법을 개발하게 되는 중요한 작품이다. 유명한 〈해바라기〉 연작 가운데 온통 노란색으로 이루어진 그림들이 이 작품의 연장선상에 있다.

반면에 〈양배추와 양파〉는 다른 기법을 보여준다. 고흐는 여기서 보라색과 적색, 녹색, 노란색 등 다양하고 강렬한 색으로 화면을 채웠다. 고흐는 자신의 구두를 대상으로도 두 작품을 완성했는데, 1886년에 그린 〈구두〉는 다 해진 짙은 고동색의 구두를 보여준다. 그가 시골에서 들판을 다닐 때 신은 구두로, 투박한 등산화를 닮았다.

1887년에 제작한 〈구두〉는 그의 또 다른 구두를 보여준다. 이 구두는 고흐가 파리에 온 다음의 옷차림 변화를 보여준다. 파리라는 당대 세계 최고의 대도시에서 그는 시골에서와는 다르게 옷을 입고 구두도 바꿔 신었다. '파리의 예술가'다운 분위기에 적응하려 한 것이다. 그렇지만 아쉽게도 멋진 파리지앵 예술가로 남지는 못했다.

고흐의 기량이 일취월장하기 시작하는 아를 시기 작품으로는 먼저 그토록 동경하던 남부의 눈부신 태양 아래에서 그린 풍경화들이 있다. 고흐는 1888년 3월부터 4월까지 불과 한 달이 조금 안 되는 시기에 꽃 핀 나무들을 14점이나 그려냈다. 그는 이 작품들을 모든 사람이 좋아하기를 바랐다.

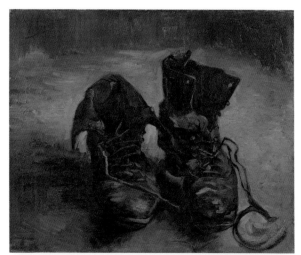

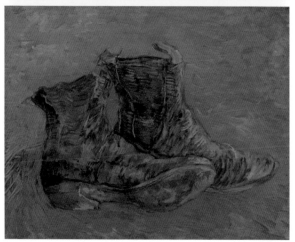

○● 구두(1886), 38×45cm, 반 고흐 미술관
●● 구두(1887), 33×41cm, 반 고흐 미술관

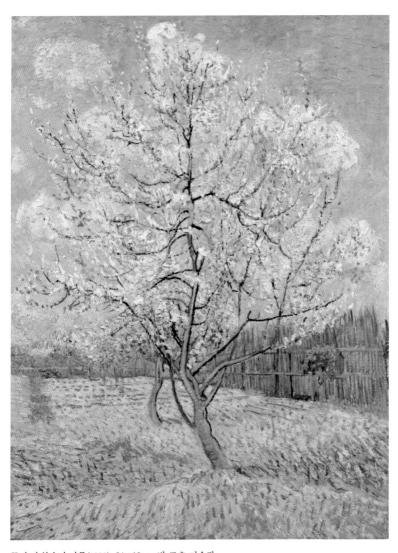

꽃이 핀 복숭아 나무(1888), 81×60cm, 반 고흐 미술관

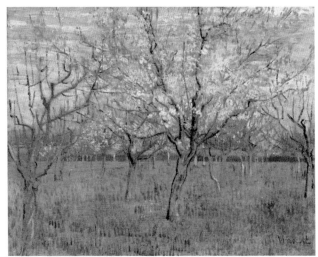

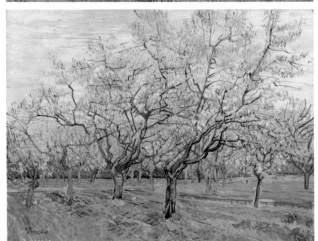

○● 분홍빛 과수원(1888), 65×81cm, 반 고흐 미술관
●● 흰 과수원(1888), 60×81cm, 반 고흐 미술관

고흐는 테오에게 보낸 편지에서 꽃 피는 과수원을 테마로 아홉 작품을 그릴 계획이라고 밝혔다. 다분히 장식적인 그림으로 그릴 것이고 다음 해에 똑같은 모티프로 반복해서 그릴 예정이라는 말도 덧붙였다. 그리고 한편으로는 세 작품을 짝을 지어 트립틱Triptych(삼면으로 이루어진 회화 또는 부조)으로 제작하려는 생각도 했다.

반 고흐 미술관은 꽃나무 시리즈 가운데 세 작품을 소장하고 있다. 〈꽃이 핀 복숭아 나무〉, 〈분홍빛 과수원〉, 〈흰 과수원〉이다. 세 그림을 나란히 전시하고 있는데, 꽃 피는 나무를 다양한 색의 버전으로 보여주려 했던 고흐의 의도와 잘 맞아떨어진다.

고흐가 평생 천착한 또 다른 테마는 들판에서 씨를 뿌리는 사람이다. 농부들을 좋아하고 그들의 모습을 즐겨 그린 고흐가 이 모습을 놓칠 리 없었다. 오테를로에 있는 크륄러 뮐러 미술관에도 같은 주제의 작품이 있고 반 고흐 미술관 역시 이 작품을 소장하고 있다.

오테를로에 있는 작품의 절반 크기인 〈씨 뿌리는 사람〉은 아주 단순하게 그려졌다. 하늘은 커다랗고 노란 태양과 분홍색 구름으로 따뜻한 색조인 반면 땅은 보라와 파랑 중심의 차가운 색조로 가득하다. 대각선으로 가로지르는 나무와 그 아래에서 어색한 포즈로 씨를 뿌리고 있는 사람은 당시 그가 좋아하던 일본 판화나 동료였던 고갱의 선이 굵은 작품을 연상시킨다.

〈꽃이 핀 아를의 들판〉은 아이리스가 핀 들판을 담아냈다. 나중에 고흐가 즐겨 그리는 보라색 아이리스와 노란 들판의 강한 대비는 아이리스 줄기와 나무의 녹색에 의해 순화된다. 하늘을 과감하게 연한 녹색으

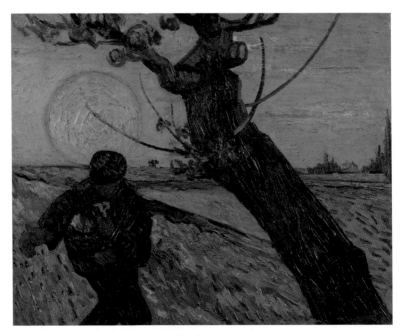
씨 뿌리는 사람(1888), 33×40cm, 반 고흐 미술관

로 채색한 것이 눈에 띈다. 색채로 세상을 그리려고 한 고흐의 의도가
드러나기 시작하는 작품이라 할 수 있다.

〈추수〉는 고흐가 같은 주제, 즉 곡식의 수확 장면을 그린 작품들 가운
데 특히 중요하다고 평가받고 있다. 또한 여느 아를 시기의 작품들과는
다른 특징이 나타나는 그림이다.

먼저 여는 작품들과 달리 상당히 오랜 시간 동안 그려졌다는 점이다.

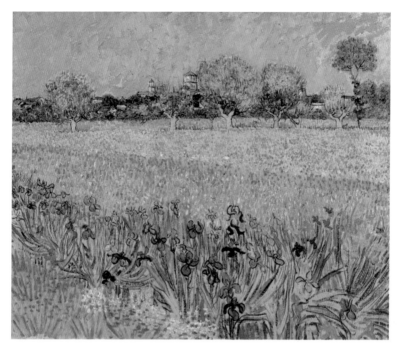

꽃이 핀 아를의 들판(1888), 54×65cm, 반 고흐 미술관

고흐는 테오에게 보낸 편지에서 이 작품을 완성하기까지 들판에서 일하는 농부보다 결코 편치 않았음을 강조하면서 너무나 많은 시간과 노력이 필요했다고 밝혔다. 아를에서 1년 조금 넘게 머무르면서 200여 점의 작품을 만들어냈다는 사실을 생각하면 분명 예외적이다. 참고로 고흐는 화가로서 비교적 짧은 기간인 약 10년 동안 총 회화 875점과 데생 1100

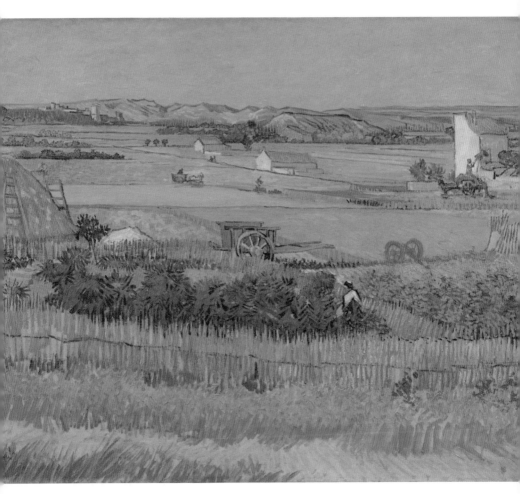

추수(1888), 73×92cm, 반 고흐 미술관

점이라는 어마어마한 양의 작품을 남겼다.

두 번째로는 다른 작품들과는 다르게 상당히 정밀하고 전형적인 풍경처럼 그려졌다는 것이다. 언뜻 보면 마치 엽서나 달력 그림을 보는 듯하다. 어찌 보면 고흐 특유의 에너지가 보이지 않는 정갈한 그림이다. 이는 인상파보다는 페르메이르 같은 17세기 네덜란드 화가들의 풍경화를 염두에 두고 그렸기 때문이다. 고흐가 언제나 페르메이르의 작품에 매혹되어 있었음을 생각하면 당연한 결과다.

작품 아래쪽에는 갈대 울타리가 쳐진 밭이 나타나고 중간 부분에는 밀짚더미와 빈 수레가 그려졌다. 그 주변에는 추수하는 사람, 말이 끄는 수레를 타고 가는 사람의 모습도 보인다. 붉은 지붕의 집들도 점점 작아지면서 시선은 이제 멀리 길게 누운 푸른 산으로 향하게 된다. 지극히 평화로운 들판의 풍경이다.

아를에서의 정물화 중에는 유명한 〈해바라기〉 시리즈도 있다. 파리에서 그린 해바라기들이 시든 것들인 데 반해 아를의 해바라기들은 모두 꽃이 활짝 핀 모습이다. 1888년 여름에 고흐는 해바라기 그림 네 점을 그렸다. 그 후 해바라기가 가장 아름다운 시기인 늦가을에 다시 시작해서 이듬해 초까지 작업을 계속했다. 꽃이 지기 전에 빨리 그려야 했기에 그는 새벽부터 밤까지 이 그림에 매달렸다. 고흐는 이 작품들로 아를에서 같이 살게 될 고갱의 방을 장식하려고 했다.

3~5개로 그리기 시작한 해바라기는 점점 늘어나서 나중에는 12~14개가 되었다. 물론 숫자가 많아질수록 구도도 복잡해졌다. 반 고흐 미술

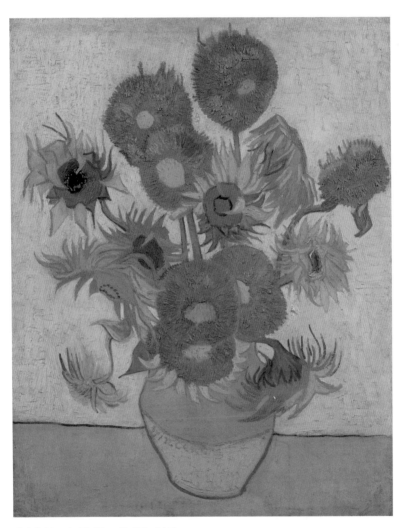

해바라기(1889), 95×73cm, 반 고흐 미술관

관에는 후기에 그려진 〈해바라기〉가 있다. 노란 벽과 테이블을 배경으로 역시 노란 꽃병에 해바라기들이 잔뜩 꽂혀 있다. 아직 싱싱한 것부터 이미 시들어가는 것까지 무척 다양하다. 해바라기를 향한 그의 집념과 열정이 느껴진다.

해바라기들은 짙은 노랑에서 옅은 노랑까지 섬세한 톤의 변화와 뚜렷한 윤곽선을 통해 배경과 구분된다. 이 톤의 변화는 배경의 벽과 테이블 그리고 화병에서도 발견할 수 있다. 결국 우리가 이 그림에서 눈여겨볼 것은 해바라기의 형태보다 색채의 미묘한 변화와 섬세한 조화다.

〈아를의 침실〉은 고흐가 아를에서 살던 노란 집의 침실을 그린 작품이다. 침실의 안쪽 부분이 과장되어 좁게 그려졌다. 원근법의 왜곡이라 볼 수 있는 이 구도는 〈밤의 카페〉와 비슷하다.

고흐는 고갱과의 갈등으로 발작을 일으키고 정신병원에 강제 수용되었다가 퇴원한 후에 이 그림을 그렸다. 방 안의 색조가 전체적으로 부드러워서 고흐가 이 집을 편안한 둥지처럼 생각했음을 짐작하게 한다. 그러나 이 작품은 고갱이 떠난 후에 그린 것으로, 빈센트의 상실감과 좌절, 불안도 함께 느껴진다.

고흐는 테오에게 띄운 편지에서 이 그림에 대해 색채가 모든 것을 지배하는 상태를 원했으며 휴식이나 수면의 인상을 주고 싶었다고 말한다. 아무 일도 일어나지 않고 오로지 색채만이 있는 세상, 그것이 고흐가 바란 그림이었다.

한편 아를 시기 작품이 전시된 이 방에는 다른 사람이 그린 고흐의 초상화도 하나 있다. 흔치 않은 이 작품은 아를에서 한때 같이 살았던 화

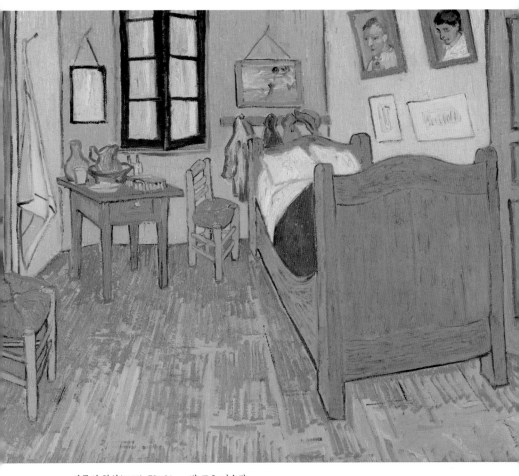

아를의 침실(1888), 72×91cm, 반 고흐 미술관

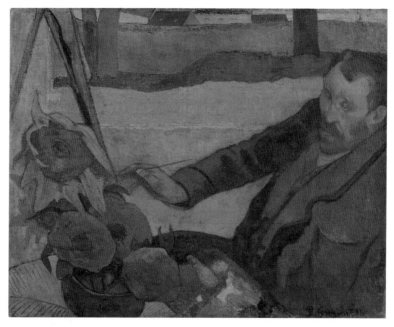

고갱, 해바라기를 그리는 반 고흐 초상(1888), 73×91cm, 반 고흐 미술관

가 고갱이 해바라기를 그리는 고흐의 모습을 포착해 낸 〈해바라기를 그리는 반 고흐 초상〉이다.

　팔레트와 붓을 잡은 고흐의 모습은 그의 앞에 놓인 해바라기와 그리 다르지 않은 모습이다. 참고로 고흐는 자화상은 많이 그렸으나 사진 찍는 것은 굉장히 싫어했다. 그래서 화가가 된 이후의 모습을 사진으로 찾아볼 수 없다. 기껏 남은 사진이라야 누군가 파리에서 그의 뒷모습을 찍

은 정도일 뿐이다. 친구 에밀 베르나르와 같이 찍은 사진에서 등을 보이고 있는 고흐는 생각보다 상당히 건장한 모습이다. 제수씨인 요한나 봉어르의 증언에도 나오듯이 빈센트는 탄탄한 체형의 소유자였다.

고흐가 아를을 떠나 생 레미 드 프로방스(이하 생 레미)에서 지내던 시절의 작품으로는 먼저 〈꽃이 핀 아몬드 나무〉가 있다. 이 그림에는 그가 생 레미에서 즐겨 사용한 색들이 잘 드러나는데, 바로 청회색과 올리브그린이다. 흰 아몬드꽃이 청회색의 배경 그리고 올리브그린의 나뭇가지와 절묘한 조화를 만들어내 동양적인 분위기가 물씬 풍긴다.

이 그림은 동생인 테오 부부가 아들을 낳은 기념으로 고흐가 선물한 것이다. 그는 앞서 테오의 부인인 요한나에게서 곧 아이가 태어날 것이라는 편지를 받았다. 남자아이가 태어나면 이름을 고흐의 이름인 빈센트로 지을 것이라는 이야기와 대부가 되어달라는 부탁도 있었다. 물론 고흐는 자기 아버지의 이름을 붙이라고 권했지만 결국 조카는 그의 이름을 그대로 따 빈센트라는 이름을 갖게 되었다. 훗날 그는 어머니와 함께 삼촌 빈센트를 세상에 알리는 데 큰 역할을 한다. 이런 일화에서도 고흐를 향한 테오 부부의 애정을 느낄 수 있다.

이 그림은 아주 밝고 온화해서 조카의 출생을 축하하는 선물로 잘 어울린다. 고흐는 어머니에게 보낸 편지에서 아이가 태어나서 얼마나 기쁜지 모른다고 말한다. 그리고 테오에게 이 작품을 침실에 걸어놓으라고 한다. 아이가 이 그림을 보면서 자라기를 바랐던 모양이다.

〈농부가 있는 밀밭〉은 아침 일찍 밀을 수확하는 농부를 대상으로 한

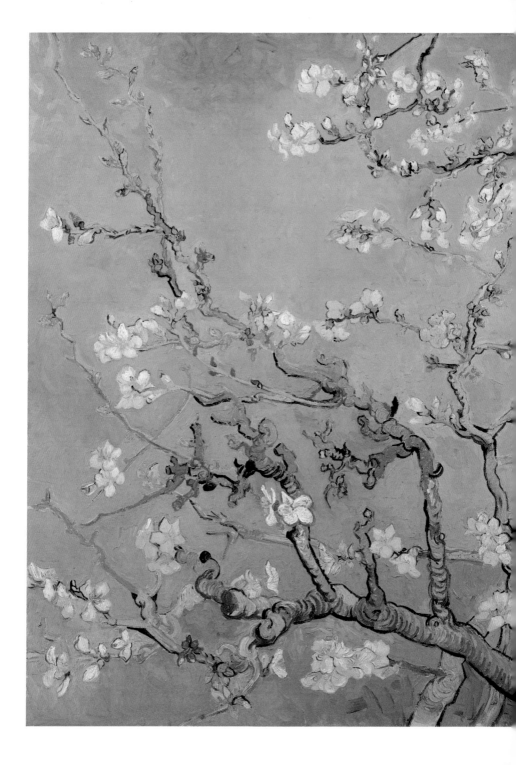

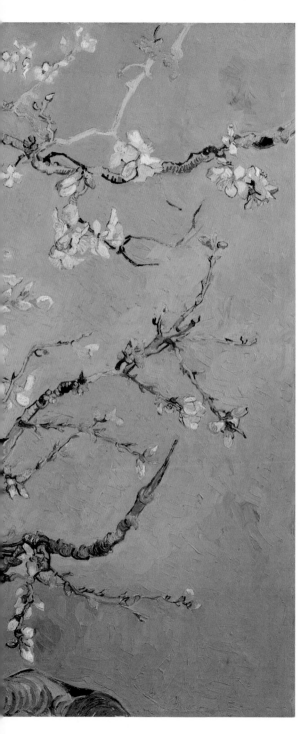

꽃이 핀 아몬드 나무(1890)
73×92cm, 반 고흐 미술관

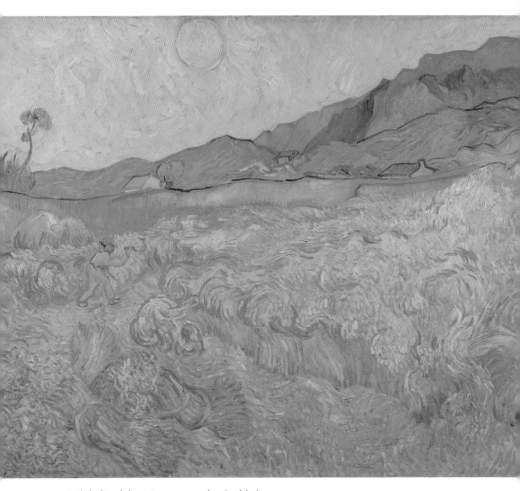

농부가 있는 밀밭(1889), 73×93cm, 반 고흐 미술관

연작 가운데 세 번째 작품이다. 첫 번째 그림에는 온통 노란색으로 가득했는데, 이 그림 속의 하늘은 창백한 녹색이고 농부 또한 녹색 옷을 입고 있다. 태양도 조금 더 높이 떠 있고 밀도 더 많이 수확되어 짚단이 여기저기 쓰러져 있는 풍경이 재미있다. 고흐는 처음에는 이 작품을 연작 중에서 최고로 여겼지만 나중에는 오테를로의 크뢸러 뮐러 미술관에 소장된 〈농부와 해가 있는 밀밭〉(98쪽)으로 생각을 바꾼다.

생 레미 시절의 작품들 중에는 언뜻 고흐의 작품이 아닌 것처럼 보이는 것도 있다. 바로 그가 요양원에서 발작을 일으켜 바깥으로 나가지 못할 때 그린 작품들이다. 그는 이 힘든 시기에 언제나 흠모하던 화가들의 작품을 모방했는데 렘브란트의 〈라자로〉, 들라크루아의 〈피에타〉 등을 따라 그렸다.

반 고흐 미술관의 마지막 여정은 오베르 쉬르 우아즈의 작품들이 마무리한다. 먼저 〈까마귀가 있는 밀밭〉이 눈에 들어온다. 이 작품을 처음으로 직접 보았을 때 무척 큰 충격을 받았음을 고백해야겠다. 이 그림을 보고서야 비로소 인간 고흐와 그의 작품에 큰 관심이 생겼다. 도대체 무엇이 그에게 이런 처절한 그림을 그리게 했는지 궁금해졌기 때문이다.

그림 속 하늘은 말 그대로 묵시록의 시간이 도래했다. 아래쪽의 밀밭이며 길이 난 땅은 마치 피가 흘러넘치는 것처럼 그려졌다. 두터운 물감은 자신의 살점을 떼어내서 그대로 갖다 붙인 것 같다. 하늘의 검은 까마귀들은 피비린내를 맡고 달려드는 죽음의 사자다. 이 완벽하게 음울한 그림에서는 한 인간의 절대적인 고독과 슬픔이 형이상학적인 정신의

까마귀가 있는 밀밭(1890), 51×103cm, 반 고흐 미술관

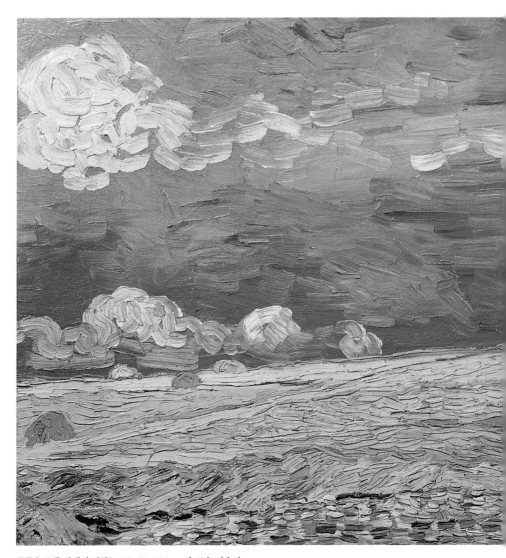

폭풍우 구름 아래의 밀밭(1890), 50×101cm, 반 고흐 미술관

차원이 아니라 뼈와 살과 피가 드러난 육체로 다가온다.

〈폭풍우 구름 아래의 밀밭〉은 훨씬 밝은 색채로 그려졌다. 폭풍이 오기에는 조금 이른지 하늘은 그리 어둡지 않고 땅 역시 밝은 녹색이다. 그러나 거기에는 구체적인 형체라고 할 만한 것이 없다. 그저 무無의 상태다. 아래쪽에 아주 조그맣게 자리한 빨간 양귀비꽃이 이 화면의 유일한 생명체이자 제대로 된 형체를 하고 있다.

이 그림은 고흐의 수많은 작품 중에 가장 빈 공간이 많은 그림에 속한다. 〈까마귀가 있는 밀밭〉이 슬픔으로 가득하다면, 이 작품에서는 완벽한 허무 혹은 그가 별에 가서 보게 될 평화의 들판이 보인다.

다음 날 아침에 마주한 암스테르담 시내는 차분한 광경이다. 비에 젖은 도로에는 낙엽이 깔리고 그 위로 차와 사람 들이 조용히 움직인다. 마침 적당한 크기의 공터에서 열린 그림 시장도 만났다. 작은 천막이 여럿 들어서고, 그 안에서는 키치적인 풍경화부터 수준 높은 작품까지 다양한 그림을 판다. 역시 유럽 최초로 그림 시장을 열었던 도시답다. 중년 여인이나 젊은 연인들이 지나가다 고개 숙여 구경하기도 하지만 주인은 어디 갔는지 보이지 않는다. 그림을 팔려고 나왔는지 그냥 보여주러 나왔는지 알 수 없다.

걸음을 옮기자 재래시장이 나온다. 옛날부터 네덜란드는 낙농업으로 유명하다. 시장을 거닐다 보니 풍차가 돌아가는 들판에 소들이 풀을 뜯는 지극히 평화로운 풍경이 떠오른다. 마침 '네덜란드 최고의 치즈'라고 써 붙인 곳이 있어 들어가 보았다. 거짓말에 미숙해 보이는 사람들이 무

종류도, 맛도, 모양도 다양한
암스테르담 시장의 치즈 가게

얼 믿고 이렇게 과장을 하는지 궁금한 마음도 들었다. 치즈 특유의 시큼한 냄새가 나는 가게는 지하에 있었다. 치즈를 저장하기 위해서는 지하가 적당할 것 같기도 하다. 내부는 마치 치즈 저장고처럼 보이기도 하는데 그래도 한쪽에는 치즈 만드는 기계가 있고, 그 기계를 사용해서 치즈를 만드는 그림도 벽에 그려 넣는 등 아기자기하게 잘 꾸며놓았다.

여기에는 정말 다양한 치즈가 있다. 우리에게 익숙한 체다치즈, 고다치즈 말고도 생전 처음 들어보는 치즈가 가득하다. 여러 색의 포장지를

이용해 곱게 싸서 보기에도 먹음직스럽다. 미리 시식을 해볼 수도 있어 여러 치즈를 맛본 다음 무난한 맛의 내추럴 치즈 한 봉지를 구입했다.

치즈 가게 밖으로는 꽃을 파는 가게들이 즐비하다. 튤립으로 대표되는 네덜란드의 꽃은 워낙 유명하기에 유럽 전역으로 팔려나간다. 예전에 프랑스에서 암스테르담 꽃 도매시장에 관한 방송을 본 적이 있는데 그 규모와 전 지구적인 거래 시스템이 상당히 놀라웠다. 이 시장에서 가장 많이 보이는 꽃은 역시 튤립이지만 다른 꽃들도 있다. 한 가게에 들어서니 정말 다양한 색깔의 장미와 요사스럽기까지 한 모양의 서양란 등 참으로 다양한 꽃을 팔고 있다.

또 다른 가게에 들르자 주인이 친절하게도 튤립 뿌리의 냄새를 맡아 보라고 권한다. 마늘처럼 보이기도 하는 뿌리에서 약하지만 꽃 향기가 나서 신기하다고 했더니 주인의 얼굴이 밝아진다. 신기하게도 주인의 이름이 테오다. 테오라면 고흐의 동생과 같은 이름이 아닌가 하고 말했더니 그가 또 다시 슬그머니 웃었다. 이 가게를 한 지 20년쯤 되었고 주위에서 분주하게 움직이는 젊은이가 아들이라는 말을 덧붙였다. 고흐의 착한 동생 테오와 같은 이름을 쓰는 아버지와 성실한 아들, 여기에 친절까지 더해져서 이 가게는 앞으로도 장사가 잘될 것 같다.

여러 종류의 장식용품을 파는 가게도 많다. 두더지 인형, 닭 인형, 요정 인형, 나무로 만든 튤립이나 장미 등 하나같이 예쁘장한 물건이다. 네덜란드인들의 자칫 무뚝뚝해 보이는 스톤맨Stone man 같은 인상과는 무척 대조적이다. 어쩌면 그 얼굴 아래 이런 아기자기함을 감추고 있는지도 모른다. 무서워 보이는 인상을 가진 고흐 역시 따뜻한 사랑이 필요

하다고 하지 않았던가.

밤에 본 사람들의 모습과 달리 꽃을 사러 나온 사람들의 얼굴은 아주 환하다. 사진을 찍으려고 하니 웃으며 지나가는 그들의 모습에 내 마음까지 한결 밝아진다. 꽃은 사람들의 얼어붙은 마음에 온기를 불어넣는 훌륭한 난로 같은 것인지도 모른다. 고흐가 그토록 많은 꽃을 그린 것도 단지 그 색깔에 매혹된 것이 아니라 그 밝음과 온기가 그리웠기 때문일지도 모른다.

고흐 기행을 위해 암스테르담에서 마지막으로 들를 곳은 레이크스 미술관이다. 고흐가 많은 영향을 받았던 화가들인 렘브란트, 페르메이르 등 네덜란드 화가들의 작품이 여기에 모여 있기 때문이다. 고흐의 발자취를 따라가는 여행을 좀 더 입체적으로, 더 깊숙하게 하기를 원한다면 그가 영향을 받은 작품들도 살펴보는 것이 좋다.

레이크스 미술관은 반 고흐 미술관과 함께 암스테르담의 대표적인 미술관이다. 19세기 암스테르담의 부유한 은행가였던 아드리안 반 데어 후프가 소장품을 시에 기증하면서 만들어졌는데, 17세기에 황금기를 누린 네덜란드의 다양한 문화를 느낄 수 있는 곳이다.

전차 레일이 굽어지는 너머로 보이는 미술관은 성채의 모습이다. 고흐 미술관의 현대적인 외관과는 많이 다르다. 마침 가까이 가니 한쪽에는 렘브란트의 〈유대인 신부〉 속 신부 얼굴이, 다른 쪽에는 페르메이르의 〈우유를 따르는 하녀〉의 모습이 그려져 있는 걸 볼 수 있었다. 안으로 들어가면 1층에 해전海戰을 그린 작품이 나온다. 17세기 네덜란드가

무역으로 크게 번영을 누리던 때 스웨덴과 벌인 4차 북방전쟁의 해상 전투 장면이다. 이 미술관의 소장품들은 대부분 당시의 영광을 보여주기 위한 것이다.

다른 곳에는 도자기의 방도 있다. 일찍이 유럽에 중국의 도자기가 전해졌을 때 유럽인들은 완전히 매혹되고 말았다. 왕이나 귀족들은 중국 도자기를 수집해서 보여주는 것으로 그들의 재력과 고상함, 취향을 자랑했다. 그러다 자신들도 이를 흉내 내서 만들기 시작했는데 유명한 것들이 영국 본차이나, 네덜란드 델프트 블루, 프랑스 리모쥬 등이다.

화가 페르메이르가 태어나고 쭉 살았던 델프트는 특유의 푸른색 도자기로 유명하고 그 명성에 걸맞게 미술관에 잘 전시되어 있다. 옆에는 중국 도자기도 있어 비교하면서 보면 좋다. 창백하게 푸른 델프트 블루는 화려한 중국 도자기와는 다른 섬세함과 차분함이 배어 나온다.

물론 이 미술관의 하이라이트는 회화가 전시된 방이다. 바로크 화가로 불리는 렘브란트, 페르메이르, 할스, 얀 스테인을 비롯한 여러 풍속 화가의 작품들이 고루 있다.

먼저 프란스 할스의 작품으로 〈즐거운 술꾼〉이 있다. 반신상의 모델이 손에 악기나 과일 아니면 이 작품처럼 술잔을 들고 있는 모습은 이탈리아 바로크 화가인 카라바조의 화풍을 본뜬 것이다. 여기서 할스는 한 번의 빠른 붓질만으로 그려나가는 대단한 솜씨를 보여주고 있다.

하지만 워낙 빠른 붓 터치 때문에 당시에는 다른 그림보다 쉽게 그려진 것처럼 여겨져 19세기 초까지 미완성 작품이나 스케치로 취급받기

○●

○● 할스, 즐거운 술꾼(1628~1630)
　81×67cm
　암스테르담 레이크스 미술관

●● 렘브란트, 청년 자화상(1628)
　23×19cm
　암스테르담 레이크스 미술관

●●
——

도 했다. 고흐 그림에 나타나는 거칠고 빠른 붓 터치에서 할스의 영향을 어렴풋이 짐작할 수 있다.

〈청년 자화상〉은 수많은 자화상을 남긴 렘브란트의 작품이다. 그가 얼마나 많은 자화상을 그렸는지는 정확히 알 수 없지만 데생이나 판화를 빼고도 45~60점의 유화 작품이 있다고 알려져 있다. 렘브란트는 여러 목적으로 자화상을 그렸다. 초기에는 회화 기술을 습득하기 위해, 후기에는 자신의 진솔한 모습을 남기기 위해 그렸다.

이 작품은 그가 스물두 살에 그린 것으로 얼굴 표정의 표현, 빛과 그림자의 효과를 탐구하려는 목적이 뚜렷하게 보인다. 색채는 거의 단색조이지만 숱한 색을 섞어서 만들어낸 것이다. 이런 빛과 색채의 탐구 역시 고흐에게 큰 영향을 미쳤다.

레이크스 미술관에는 풍속 화가로 유명한 얀 스테인의 〈성 니콜라스 축제일〉도 있다. 이 그림은 기독교의 성 니콜라스 축제일에 한 집안에서 벌어지는 풍경을 담고 있다. 전통적으로 이날에는 선물을 주고받는 풍습이 있다. 중앙에 한 어린아이가 인형을 빼앗듯이 움켜쥐고 있고 그 뒤로 남자아이가 울고 있다. 이 작은 사건으로 주위 사람들은 아이를 어르거나 놀리고 있는데 이들의 표정에 생동감이 넘친다.

얀 스테인은 무엇보다 인물의 표정을 그리는 데 탁월한 솜씨를 발휘하는 화가였다. 오른쪽 테이블 위의 비스킷, 고기, 채소 등의 정물을 정확하게 묘사하는 것 또한 빼놓을 수 없다. 전통적으로 네덜란드가 위치한 북유럽 지역의 사람들은 디테일을 묘사하는 데 뛰어났고, 이 작품에

스테인, 성 니콜라스 축제일(1665~1668), 82×71cm, 암스테르담 레이크스 미술관

서도 그 기술이 잘 드러난다. 물론 고흐의 작품에서는 얀 스테인의 그림에서 나타나는 왁자지껄한 가정보다는 〈감자 먹는 사람들〉처럼 진지하고 어두운 분위기의 집 안 풍경이 그려진다. 그럼에도 두 사람 모두 서민들의 삶을 그림 소재로 다룬 것을 놓고 비교해 볼 수 있다.

렘브란트의 〈유대인 신부〉는 고흐가 특히 감명받은 작품이다. 고흐는 지인과 함께 이 미술관을 방문해 렘브란트의 그림을 보고는 그 자리에 그대로 얼어붙은 듯 멈춰 서고 말았다. 오랫동안 그림을 응시하고 있는 고흐에게 동행이 다른 곳으로 이동하자고 하자 그는 무척 안타까워했다. 자신의 인생에서 십 수년을 떼어주고서라도 이 작품 앞에 계속 서있고 싶다고 말했을 정도다. 〈유대인 신부〉는 성서의 이삭과 레베카 혹은 렘브란트의 아들 티투스 부부를 모델로 보기도 한다.

이 그림의 무엇이 고흐를 그토록 매혹하고 꼼짝 못하게 만들었을까. 그건 바로 황홀한 황금색이다. 서양 예술사에서 손꼽히는 빛의 마술사 렘브란트는 신랑 옷소매의 황금색을 풍부하게 표현하기 위해 물감을 두껍게 칠하는 임파스토 기법을 사용했다.

그는 빛이 물감에 반사되는 효과를 잘 알고 있었기에 물감을 섬세하게 덧칠했다. 그 결과 관객은 위치를 바꾸어가며 그 현란한 반사를 황홀하게 감상할 수 있다. 마치 삼베 자루처럼 표면이 거친 옷감은 실제 금박으로 장식한 듯 찬란하기 그지없다. 고흐는 바로 이 기법을 응용해 자신의 작품 세계를 훌륭히 발전시킨다.

또 다른 바로크 화가 요하네스 페르메이르의 작품으로는 〈델프트 골목〉

렘브란트, 유대인 신부(1665), 122×167cm, 암스테르담 레이크스 미술관

페르메이르, 편지 읽는 여자(1663), 47×39cm, 암스테르담 레이크스 미술관

과 〈우유 따르는 하녀〉가 가장 유명하다. 그 외에도 〈편지 읽는 여자〉와 〈러브 레터〉가 있는데 이 두 작품은 모두 편지가 주된 모티프다.

〈편지 읽는 여자〉는 창가에서 평화롭게 편지를 읽고 있는 여자를 보여준다. 배경에는 페르메이르의 다른 그림에도 자주 등장하는 커다란 지도가 걸려 있고 그림 속 모델은 임신한 것처럼 보인다. 무려 열 명이 넘는 아이를 임신했던 페르메이르의 부인으로 보인다.

그의 다른 작품 〈러브 레터〉는 특이한 구도의 그림이다. 마치 엿보는 듯한 시선으로 그려졌다. 앞쪽에 커튼이 젖힌 문이 있고 그 사이로 두 사람이 보인다. 한 손에 악기를 든 안주인 여자가 다른 손으로 편지를 받아 들고 방금 편지를 전해준 하녀를 보고 있다.

그런데 두 사람의 표정이 심상치 않다. 제목이 '러브 레터'인 것으로 볼 때 이 편지는 아무래도 불륜 관계의 정부에게서 온 것 같다. 안주인은 조심스레 하녀의 눈치를 보고, 하녀는 마치 안주인을 안심시키려는 듯 슬쩍 미소를 짓고 있다. 거기에 화가인 페르메이르가 이런 어색한 장면을 몰래 보고 있다는 긴장감이 더해져 참 재미있는 작품이다.

그림을 보는 새 하늘은 어둑어둑해졌다. 미술관을 나와서 밤의 암스테르담을 걷다 보면 만날 수 있는 운하 주변의 풍경도 볼 만하다. 한밤중에도 자동차보다는 자전거를 타거나 걸어 다니는 사람이 많다. 아버지로 보이는 남자가 앞서 나가며 작은 자전거를 탄 아이를 인도한다. 옆을 지나치는 그들의 밝고 활달한 대화가 쌀쌀한 밤공기를 녹인다.

운하 위에는 배가 지나갈 수 있도록 중간이 갈라져서 위로 올라가는

페르메이르, 러브 레터(1670), 44×39cm, 암스테르담 레이크스 미술관

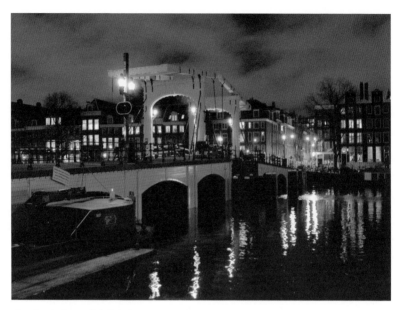

암스테르담 마그르 다리와 운하

도개교가 많다. 운하의 다리는 그리 높지 않아 덩치가 큰 배들이 지날 때면 위로 들어 올려줘야 한다. 이 덕분에 도개교에는 보통 다리에는 없는 독특한 매력이 있다. 몸에 전등을 달아놓은 다리들이 쩍 갈라져서 위로 올라가는 광경을 보면 사뭇 낭만적이다. 고흐는 프랑스 아를에서 도개교를 보며 몇 점의 그림을 남기기도 했는데, 아마 그림을 그리면서 이 다리들도 떠올렸을 것이다. 나중에 가게 될 아를로의 여정도 기대된다.

Vincent

Otterlo

Van Gogh

오테를로

크뢸러 뮐러 미술관은 고흐의 삶을 연대기순으로 가로지르며 그의
수많은 작품을 모아놓았다. 이곳에는 고흐 작품뿐만 아니라 다른
작가들의 작품도 꽤 있다. 조르주 쇠라나 폴 시냐크 같은 신인상파
의 걸작들과 피카소·브라크의 입체파 작품, 루카스 크라나흐의 비
너스 그림, 이탈리아 미래파의 작품 등 훌륭한 작품들이 눈여겨볼
만하다.

암스테르담에서 출발한 버스가 오테를로에 도착했을 때는 비가 내리고 있었다. 우산을 깜빡 잊고 챙겨 오지 못해 모자를 뒤집어쓰고 밖으로 나갔다. 비가 꽤 많이 내려서 금방 몸이 젖었다. 네덜란드처럼 날씨가 불순한 나라를 여행할 때는 우산이나 우비를 챙기는 것이 당연한데도 준비성 없이 칠칠맞게 비를 맞고 있는 나 자신을 자책하며 터벅터벅 걸어갔다.

오테를로의 날씨는 정말 변화무쌍한지라 잠시 후에 비가 한결 약해져서 걷기 좋아졌다. 버스 정류장에서 목적지인 크뢸러 뮐러 미술관까지는 숲이 울창한 공원이었고 꽤 멀었다. 특별히 암스테르담에서 이곳까지 온 이유는 역시나 미술관의 수많은 고흐 작품 때문이다. 늦가을의 숲은 낙엽이 가득하다. 황토색 낙엽이 바닥에 수북이 깔려 있고 낙엽들이 썩어 양분이 되었을 나무들이 빽빽하다.

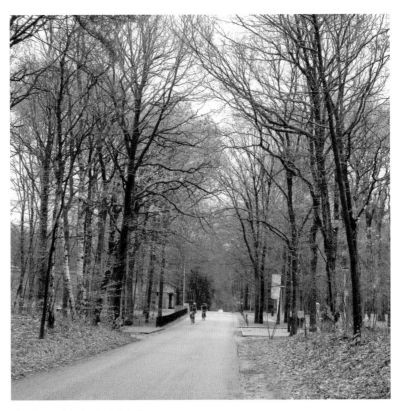

미술관으로 이어지는 호젓한 숲길

　잎은 떨어졌지만 여전히 생명의 기운이 가득한 숲은 상쾌한 향기를
뿜어낸다. 후두둑 하는 소리가 들려 고개를 올려다보니 다람쥐가 나무
를 타고 올라간다. 이름 모를 산새의 우는 소리도 맑기만 하다. 미술관
을 보러 온 것이 주된 목적이지만 도시의 매연을 벗어나 이렇게 신선한

공기가 가득한 곳에 온 것만으로도 기분이 한결 좋아진다.

근처에는 무료로 대여해 주는 자전거도 있다. 따로 지키는 사람이 있는 것도 아니고 그냥 타면 된다. 상당히 간단하고 허술해 보이는 자전거는 보통의 자전거와 조금 달랐다. 무엇보다 브레이크가 없다. 위험해 보였지만 그래도 무슨 방법이 있겠지 하고 페달을 뒤로 돌려보니 브레이크가 걸리는 듯했다. 거기다 발을 내려 땅에 딛는 것도 가능해 보였다. 무엇보다 이 한적하기 짝이 없는 길에서는 브레이크를 잡아야 할 필요도 없다. 공원의 자전거 도로 길이는 무려 40킬로미터다. 신선한 공기를 마시며 원없이 자전거를 타보는 것도 좋겠다.

멀리서 다가오는 나이 든 커플도 자전거를 탔는데 머리에는 헬멧까지 착용했다. 그들의 높은 안전의식에 경의를 표하면서 자전거 주차장에 도착했다. 하지만 자전거를 대는 일이 쉽지 않았다. 앞바퀴를 들어 철로 만든 틀 안에 넣어야 하는데 꽤 힘이 든다. 옆을 둘러보니 다른 사람들은 잘만 하는 것 같아서 조금 기가 죽는다.

기골이 장대하기로는 네덜란드인들이 독일이나 스칸디나비아 사람들보다도 더하니 그리 대단한 건 아닌지도 모른다. 몇 년 전 세계인들의 평균 신장을 조사한 것을 보면, 네덜란드 남자들의 평균 키는 180센티미터가 넘고, 여자들도 170센티미터가 넘어 가히 세계 최고 수준을 자랑한다. 개인적으로 아는 네덜란드인은 없지만 프랑스에서 만난 독일인들은 남자나 여자나 전부 키가 170센티미터가 넘는데, 이들보다 더 크다니 좀 아득한 생각도 든다.

자전거를 대고 미술관 표지판을 따라 조금 더 걸어가니 아주 현대적인 건물이 나온다. 드디어 목적지인 크뢸러 뮐러 미술관이다. 독일 기업가의 딸이었던 헬렌 뮐러와 네델란드인 기업가 남편 안톤 뮐러가 평생을 바쳐 수집한 예술품 1만여 점을 소장하고 있는 곳이다. 여기에 고흐의 작품 260여 점이 있어서, 고흐 집안을 제외하면 그의 작품을 가장 많이 가지고 있는 곳이다. 즉, 고흐 가족이 가지고 있던 작품이 공개된 반 고흐 미술관 다음으로 두 번째로 많은 고흐의 작품을 소장하고 있는 것으로 유명하다. 이는 시대를 앞서간 헬렌 뮐러의 안목 덕분이다.

미술관 앞에는 커다랗고 날카로운 모양의 철제 조각물이 있다. 뒤로는 다른 조형물을 넘어 유리를 통해 복도가 보인다. 건물은 전체적으로 낮아서 아늑한 느낌을 준다. 시간 여유가 있기에 안으로 들어가서 우선 카페를 찾아본다. 카페는 미술관 한쪽의 유리창 너머 정원이 보이는 곳에 있다. 옆쪽 통로를 따라가니 영국 전위미술 듀오인 길버트와 조지의 작품을 전시하고 있었다. 이런 유명 작가의 전시도 일상처럼 가볍게 치루는 데서 크뢸러 뮐러 미술관의 강한 자부심이 느껴진다.

이곳을 방문한 주된 이유는 물론 고흐 기행이라는 목적에 맞게 그의 작품들을 보는 것이다. 그렇지만 이 한적한 시골의 미술관에는 눈여겨볼 만한 다른 작품도 많다. 특히 고흐와 비슷한 시기에 활동하고 친분을 나누었던 점묘파의 작품 컬렉션이 훌륭하다.

카페 안은 상당히 넓고 사람이 꽤 많았는데, 다들 가벼운 식사를 하고 있었다. 사과파이와 빵, 과일주스를 주문해 창가에 앉으니 창밖으로 한적하고 평화로운 숲의 풍경이 마음을 차분하게 해준다. 미술관은 내부의

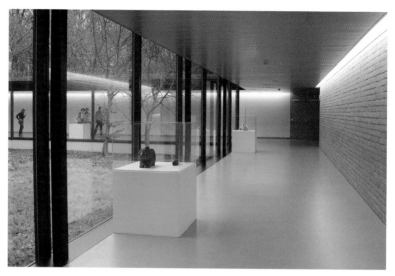

정원이 훤히 들여다보이는 미술관 복도

전시실도 대단하지만 정원의 작품들도 훌륭해서 꼭 둘러봐야 한다.

카페에서 나와 전시실로 가려면 긴 복도를 거쳐야 한다. 미술관은 미니멀한 디자인의 현대 건축물이라 군더더기 없이 쾌적하다. 장애인을 위한 편의시설도 잘 되어 있어 가끔 휠체어를 탄 사람들도 보인다. 그들 역시 여유롭고 즐겁게 관람한다.

아무쪼록 도서관이나 미술관 같은 공공 문화시설은 어느 장소보다도 쉽게 이용할 수 있어야 한다. 장애인이나 경제적 형편이 좋지 않은 사람들이 얼마나 편하고 쉽게 이용할 수 있는지가 문화시설을 평가하는 데 중요한 요소다.

크뢸러 뮐러 미술관은 고흐의 수많은 작품을 모아놓았다. 고흐 작품 뿐만 아니라 다른 작가들의 작품도 꽤 많다. 주로 20세기 전반 작가들의 작품이 많은데, 암스테르담의 레이크스 미술관이 17세기 네덜란드 화가들 작품 위주인 것과 비교된다. 소장 작품들도 그저 구색을 맞추기 위한 것이 아니다. 조르주 쇠라나 폴 시냐크 같은 점묘파(신인상파)의 걸작들과 피카소·브라크의 입체파 작품, 루카스 크라나흐의 비너스 그림, 이탈리아 미래파의 작품 등 대작들이 소장되어 있다.

이 미술관에는 관람객이 그리 많지 않다. 아무래도 대도시인 암스테르담에서 꽤 떨어진 곳이라 일반 관광객들은 쉽게 찾아오기가 힘들기 때문이다. 특별히 고흐의 작품을 보고 싶거나 미술에 관심이 있는 사람들이 일부러 시간을 내서 찾아오는 곳이다.

그렇지만 그 덕분에 복잡한 암스테르담보다는 훨씬 편안하고 쾌적한 분위기에서 관람할 수 있다. 그림 앞을 둘러싼 사람들 틈으로 이리저리 고개를 움직일 필요도 없다. 그래서 마음에 드는 그림 앞에서는 아무리 오래 감상해도 이제 그만 좀 비켜달라고 뒤에서 눈치주는 사람도 없다. 그러니 고흐의 발자취를 찾아가는 여행에서 오테를로는 결코 놓칠 수 없는 중요한 장소다.

미술관의 고흐 작품들은 연대순으로 전시되어 있다. 따라서 가장 먼저 나오는 것이 네덜란드 시기의 작품들이다. 〈숲 속의 소녀〉는 고흐가 네덜란드 헤이그에서 처음으로 유화를 그리기 시작하던 때의 작품이다. 그는 1882년경에 이 "새롭고 어려운" 작업에 손을 대었는데, 그의 말대

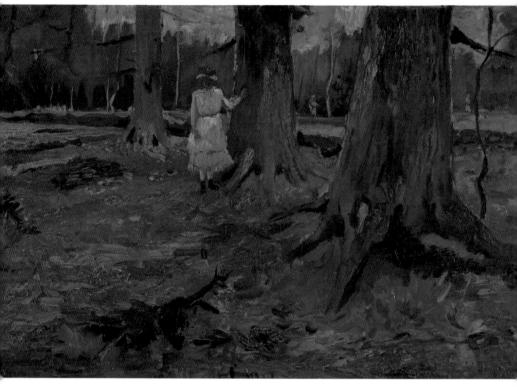

숲 속의 소녀(1882), 37×59cm, 크뢸러 뮐러 미술관

로 당시의 고흐에게는 쉽지 않았던 작업으로 보인다.

　이 그림은 헤이그 부근의 나무를 모티프로 삼았다. 이때 고흐는 동생 테오의 충고대로 '팔리는 그림'을 그리려고 했다. 한 사람의 예술가로서 독립적으로 살 수 있는 생활 기반을 마련하는 일이 무엇보다 중요했기

때문이다. 그래서 풍경 작업을 많이 했는데, 특히 나무 아래의 풍경을 담아낸 작품은 40여 점에 이른다.

이 그림에는 다른 풍경화에서 잘 보이지 않았던 한 소녀가 등장한다. 고흐는 풍경에 인물이 들어가면 공간의 깊이가 더해지고 풍경을 조화롭게 만든다고 생각했다. 특히 이 그림의 경우 소녀의 존재는 특별하다. 온통 죽어 있는 것들로 가득한 숲에서 그녀만이 유일하게 생명력이 넘친다. 자칫 우울하게만 보일 수도 있는 그림이 소녀의 존재 덕분에 조금이나마 밝아진 것이다.

다른 작품으로는 암스테르담에서 본 〈감자 먹는 사람들〉과 거의 같은 그림이 있다. 빈센트는 유명한 〈해바라기〉 시리즈처럼 같은 작품을 복사해서 여러 개 그리고는 했다. 이 미술관의 〈감자 먹는 사람들〉은 암스테르담의 작품과 구도는 거의 같지만 세부적으로는 더 간략하게 그린 것이다.

반 고흐 미술관의 작품과 비교하면 중앙의 젊은 여자가 남자를 보지 않는다는 점, 옆의 남자 역시 눈을 내리깔고 있다는 점 그리고 다른 인물들의 얼굴과 주전자의 모양도 다르다. 작품 크기 역시 조금 더 작다. 옆에는 이 작품들을 위한 습작도 함께 걸려 있는데, 거기에는 아예 오른쪽의 젊은 여자가 보이지 않는다.

그 외에 이 그림 속 젊은 여자를 모델로 한 초상화 〈하얀 모자를 쓴 젊은 여자〉가 있다. 앞서 암스테르담 반 고흐 미술관에 걸려 있는 〈감자 먹는 사람들〉을 설명할 때 언급했던 작품의 배경이 되는 집주인 농부 호르트의 딸이다. 고흐는 어두운 배경에서 드러나는 흰 모자와 그녀의

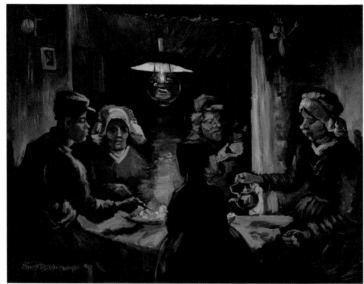

○● 감자 먹는 사람들(1885)
 74×95cm, 크뢸러 뮐러 미술관

●● 하얀 모자를 쓴 젊은 여자(1885)
 44×36cm, 크뢸러 뮐러 미술관

하얀 얼굴이 지적이고 아름답다고 생각했다.

이곳의 파리 시절의 작품으로는 우선 인상파, 특히 점묘파로 불리는 신인상파의 영향을 받은 작품들이 있다. 그중 파리의 레스토랑을 그린 〈레스토랑 실내〉가 두드러진다. 그림을 보면 수많은 점이 모여 큰 형체를 만들어내고 있는 특징을 볼 수 있다.

이 작품은 고흐의 파리 시절이 끝나가는 시기에 그려졌다. 그림에 나오는 식당은 파리의 고급 레스토랑이다. 특이한 점은 실내에 아무도 없다는 사실이다. 흔히 인상파가 도시를 그릴 때는 사람들의 생활상을 그리는 것이 일반적이다. 하지만 그림에는 사람이 나타나지 않는다. 고흐의 개성이 드러나는 대목이다. 이 때문에 벽에 걸린 그림처럼 상당히 장식적인 느낌을 준다.

그림 속의 식당이 손님의 발걸음을 기다리듯이 이 그림 역시 대작을 위한 습작이다. 사실 고흐의 취향대로라면 훨씬 대중적이고 서민들이 자주 이용하는 허름한 식당을 그렸어야 어울린다. 그는 자신에게는 조금은 낯선 이 우아한 식당이 마음에 들 때까지 다시 그리기를 바랐지만 그러기에는 그의 생이 너무 짧았다.

이처럼 작품 활동 초기에 인상파의 영향을 받은 고흐는 파리에 오기 전부터 동생 테오를 통해 인상파 화가들에 대한 이야기를 들어왔다. 인상파는 이미 그 당시 전시회를 몇 번 거치면서 당대의 전위적인 화풍으로 사람들에게 이름이 알려졌다. 하지만 그림을 직접 보지 않은 상태에서는 제대로 알 수 없는 법이다. 고흐는 파리로 이주하고 나서야 인상파

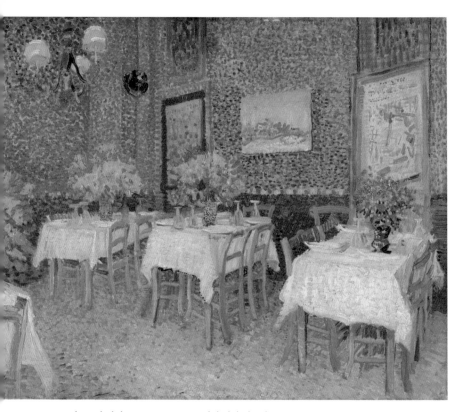

레스토랑 실내(1887), 46×56cm, 크뢸러 뮐러 미술관

화가들과도 접촉한다. 그러나 고흐는 인상파 대가들인 마네, 모네, 르누
아르, 드가 등과는 거리를 두고 아직 그리 알려지지 않은 젊은 화가들과
더 가깝게 지낸다.

당시로서는 전위적이었던 인상파에도 엄연히 세대 차이가 있었다. 일

부 선배 화가들은 고흐나 고갱 같은 젊은 화가들을 꽤나 못마땅하게 여겼다. 게다가 지극히 비사교적인 성격이었던 고흐 역시 나이 든 대가들과 어울리기 힘들었을 것이다.

미술관에는 고흐가 파리 시절부터 그린 해바라기 그림도 있다. 〈네 개의 해바라기가 있는 정물〉은 줄기가 잘려 말라버린 해바라기를 그린 작품이다. 고흐가 파리에 도착했을 때 이 도시에서는 해바라기를 모티프로 한 그림들이 순수회화가 아닌 응용미술 분야에서 인기를 끌고 있었다.

　해바라기를 제대로 보지도 못하는 파리에서부터 고흐가 해바라기를 그리기 시작하고, 그 후에 그의 대표작이 된 사실을 생각하면 그가 잘 팔리는 그림을 위해 해바라기를 즐겨 그린 것이라는 추측도 하게 된다. 물론 나중에 고흐는 이 그림에서처럼 시든 해바라기가 아니라 남부의 햇살을 듬뿍 받고 활짝 핀 해바라기를 보고는 많이 기뻐했을 것이다.

　이전에 그린 해바라기 습작들과 비교하면 이 그림에는 흥미로운 사실이 하나 나타난다. 바로 스위스 베른과 미국 뉴욕에 있는 또 다른 〈해바라기〉 그림들이 이 작품을 완성시키는 밑거름이 되었다는 사실이다. 고흐는 이전의 작품인 베른과 뉴욕의 그림에서는 각각 해바라기 두 개를 그려 넣었지만 여기서는 해바라기 네 개를 그렸다.

　또한 시리즈 후반으로 갈수록 고흐가 해바라기의 잎뿐만 아니라 씨가 박힌 중심 부분을 묘사하는 데 얼마나 심혈을 기울였는지 알 수 있다. 배경도 이전의 작품들이 단색으로 단순한 반면에 이 그림에서는 파랑과 노랑, 빨강의 다양한 색을 사용하고 있다. 이렇게 보면 해바라기의 수와

네 개의 해바라기가 있는 정물(1887), 60×100cm, 크뢸러 뮐러 미술관

배경 등의 측면에서 이전의 두 작품이 마침내 하나로 완성된 것이라고 할 수 있다.

　그런가 하면 이전의 두 작품은 날짜와 사인이 있으며 다른 작품들과 '교환'되었다. 두 개의 습작은 원래 클리시 대로의 레스토랑에 전시되었

지만 아무도 사가지 않았던 것이다. 하지만 오테를로의 이 작품은 날짜와 사인이 없으며 교환이 된 적도 없다. 판매는 말할 필요도 없다. 하지만 날짜와 사인이 없고 다른 작품과 교환이 되지 않았다고 해서 이 작품의 수준이 떨어지는 것은 결코 아니다. 다음의 일화만 봐도 이 그림의 가치를 짐작할 수 있다.

한때 그와 절친했던 고갱은 고흐의 해바라기가 있는 그림들을 좋아해서 그의 대표작으로 꼽았다. 그리고 파리에서 살던 때는 자신의 아틀리에에 있던 침대 밑에 해바라기 습작 두 점을 붙여놓았다. 자신의 다른 그림과 교환했던 것이다. 나중에는 고흐가 아를 시절에 그린 〈해바라기〉마저 탐이 나서 자신의 스케치 몇 장과 바꾸자고 제안했다. 바로 오늘날 빈센트의 대표작으로 여겨지는 그림들과 교환하자고 한 것이다.

하지만 고흐는 아무래도 불공평한 거래라고 여기고는 거절하고 만다. 그리고 이미 고갱이 파리에서 가져간 작품들을 언급하고는 불같이 화를 내면서 싸웠다고 전해진다. 자신이 생각하기에도 아를에서 그린 〈해바라기〉는 그렇게 가볍게 넘길 그림이 아니었던 모양이다. 비록 지금은 사람들이 몰라보지만 시간이 흘러 그 진가가 드러나리라고 기대하고 있었던 것이다. 그는 화상으로 일하던 동생 테오에게 보낸 편지에서 자신이 걸작이라고 생각하는 그림의 가격을 구체적으로 제시할 만큼 작품 판매에 관심이 많았다.

이어지는 작품들은 고흐가 프랑스 남부 프로방스 지방인 아를에 도착해서 그린 그림들이다. 고흐는 마침내 그림 그리기에 가장 이상적인 곳에

왔다는 확신을 가지고 날마다 작업에 매달렸다. 이 시기에 비로소 그의 기량이 비약적으로 발전하고 그만의 예술 세계가 활짝 열린다.

먼저 초상화들이 보인다. 가난한 고흐의 입장에서 인물을 그리는 일은 모델료 때문에도 쉽지 않았다. 하지만 그는 자신의 식비까지 아껴가면서 초상화를 그려나갔다. 크뢸러 뮐러 미술관의 〈유모 룰랭 부인의 초상화〉는 같은 주제로 다섯 점이나 그린 작품 중에 하나다. 그중에 하나를 모델인 룰랭 부인에게 "나는 그저 화가일 뿐이니까"라는 말과 함께 선물하기도 했다.

고흐는 특별히 이 초상화에 많은 의미를 담고자 했다. 가난하고 힘없는 자의 편에서 역사를 기술한 《프랑스 역사》로 유명한 프랑스 역사가 쥘 미슐레의 책 《여성》을 읽고 큰 영향을 받았기 때문이다. 미슐레의 책에는 "진정으로 여성과 어머니는 가족을 감싸는 조화로운 힘처럼 그 축복으로 모든 곳에서 빛이 난다. 그리고 이보다 더 큰 사회에 그 힘을 투사한다. 그녀는 문명과 은혜의 종교다"라는 대목이 나온다. 여성을 성스러운 존재로까지 여기는 미슐레의 글은 언제나 사랑을 갈구하던 고흐에게 큰 감명을 주었다.

빈센트는 룰랭 부인을 단지 한 사람의 유모가 아니라 인류의 보편적인 어머니이며 은혜와 축복을 주는 존재로 그리려고 했다. 이 그림을 그리던 시기에 고흐는 테오에게 보내는 편지에서 고향인 브라반트 지방의 준데르트가 그립고 어머니와 같이 지내던 방이 생각난다고 이야기한다. 아마 그는 룰랭 부인의 모습에서 자신의 어머니를 떠올리고, 작품에 투영했을 것이다.

유모 룰랭 부인의 초상화(1889), 92×73cm, 크뢸러 뮐러 미술관

작품을 보면 화면은 온통 녹색으로 가득하다. 배경을 차지하는 벽지의 아주 짙은 녹색에서 모델 윗도리의 녹색, 마지막으로 치마의 옅은 녹색까지 단계적으로 톤이 옅어진다. 이 같은 톤의 변화는 고흐가 상당히 치밀하게 녹색을 쓰고 있음을 보여준다. 그림의 윤곽선은 단단하고, 화면은 그림자 하나 없이 밝다.

모델은 왼손으로 오른손을 감싸고 있다. 이 포즈는 다른 네 점의 룰랭 부인 초상화에서도 똑같이 등장한다. 손에 쥐고 있는 요람의 줄도 똑같이 그려졌는데 이는 마치 천주교의 묵주처럼 보이기도 한다. 반 고흐는 여기서 마치 성모처럼 보이기도 하는 프로방스의 건강한 어머니인 여성, 한편으로는 자신의 어머니기도 한 영원불멸의 존재인 여성을 표현했다.

한편 고흐는 룰랭 부인뿐만 아니라 그녀의 남편이자 우체부였던 룰랭의 초상화도 남겼다. 룰랭은 정확하게는 우체부는 아니었고 우체국에 고용된 사람으로, 그의 근무처는 아를역이었다. 고흐는 테오에게 그림이나 편지를 보내기 위해 그를 자주 만났고 이내 둘은 친한 친구가 되었다.

여동생 월에게 보낸 편지에서 고흐는 그가 공화주의자이며 소크라테스와 닮은 헤어스타일을 가지고 있다고 밝힌다. 그리고 나이가 꽤 많은데도 최근 그의 부인이 아이를 가져서 아주 자랑스럽게 생각한다는 사실도 사뭇 유쾌한 분위기로 전한다.

우체부 룰랭은 고흐에게 친절을 베풀었다. 다른 사람들이 빈센트를 쫓아내려고 했을 때도 그 가족만은 고흐를 따뜻하게 대해주었다. 특히

고흐가 1888년 12월 23일에 정신발작을 일으켜 귀의 일부를 자르고 정신병원에 강제 입원했을 때 큰 도움을 주었다. 이때 룰랭은 테오에게 열흘 동안 편지를 다섯 통이나 보냈는데, 고흐의 상태에 대한 자세한 설명이 적혀 있었다.

룰랭은 언제나 정신적으로나 경제적으로 무척 힘든 상황에 처한 고흐에게 용기를 북돋워주었다. 나중에 고흐가 병원에서 퇴원한 다음 테오에게 보낸 편지에서는 비록 룰랭이 우체부로는 그리 대단한 인물이 아닐지는 몰라도 그의 성품은 너무나 훌륭해서 언제까지나 친구로 남고 싶다고 말할 정도였다.

고흐는 고마움을 표시하기 위해서 이들 부부를 대상으로 초상화를 여러 장 그렸다. 그들의 세 아이들인 아르망, 카미유, 마르셀의 초상화도 그렸다. 고흐가 이 가족을 얼마나 사랑했는지 충분히 짐작할 수 있다. 알퐁스 도데의 소설에나 나오는 프로방스의 인심 좋은 사람들을 비로소 만나게 된 것이다. 룰랭 가족 중 첫째인 아르망은 몇 년 전 상영된 영화 《러빙 빈센트》에도 등장한다. 빈센트의 최후에 얽힌 수수께끼를 푸는 역할로 등장하는 것만 봐도 이 가족과 반 고흐의 인연은 깊다.

〈룰랭의 초상화〉는 우체부 룰랭의 초상화 중의 하나다. 꽃 그림이 그려진 벽지 앞에 우체국posts 글자가 새겨진 모자를 쓰고 짙은 청색의 유니폼을 입은 룰랭은 자부심이 가득한 모습이다. 그의 얼굴은 벽지의 꽃들과 구분이 잘 가지 않을 정도로 비슷한 톤으로 그려졌다. 긴 수염을 달고 있는 그는 마치 고대 그리스의 철학자 같은 모습이다.

고흐는 룰랭을 모델로 초상화 여섯 장을 그렸고, 그중 다섯 점이 이곳

룰랭의 초상화(1889), 65×54cm, 크륄러 뮐러 미술관

크륄러 뮐러 미술관에 소장되어 있다. 대부분 1889년 초에 그려진 것으로 보이는데, 그중에는 부인과 같은 벽지를 배경으로 그린 것도 있다. 그런가 하면 고흐의 자화상을 다른 화가가 모사한 작품 중에도 같은 벽지가 그려진 그림이 있다.

아를 시대의 다른 초상화 〈아를 여인, 마담 지누의 초상〉에는 특이한 사연이 많다. 먼저 이 그림은 고갱이 그린 마담 지누의 데생을 기초로 그린 것이다. 고갱이 고흐의 화가 공동체의 꿈에 따라 아를에서 같이 지낼 때였다. 고흐는 이 데생을 바탕으로 다른 버전의 그림을 총 다섯 장 그렸고 나중에 고갱에게 보내는 편지에서 이들 작품을 '아를 여인의 종합'이라고 말했다.

고흐가 이 그림을 처음 그린 때는 아를에서 첫 정신발작을 일으키고 회복된 직후다. 이때 병원에서 그를 돌보아 주었던 사람이 바로 그림의 모델인 마담 지누다. 그래서 그림을 보면 마담 룰랭의 초상화와 마찬가지로 모성애가 느껴진다. 낯선 이국땅에서 외롭고 가난하게 살아가던 고흐로서는 이런 친절이 무척이나 고맙게 느껴졌을 것이고, 따라서 자연히 자신의 어머니를 떠올렸을 것이다.

모성의 분위기는 그림 속 장치인 소품으로도 나타난다. 마담 지누 앞에는 책 두 권이 놓여 있다. 하나는 해리엇 스토의 《엉클 톰스 캐빈》이고, 다른 하나는 찰스 디킨스의 《크리스마스의 우화》다. 둘 다 대개 어린 시절에 읽는 책이다. 독서를 좋아한 고흐도 분명 이 책들을 읽었을 것이다. 그가 어린 시절의 책을 소품으로 배치해 마담 지누가 지닌 모성

아를 여인, 마담 지누의 초상(1890), 65×49cm, 크뢸러 뮐러 미술관

애의 분위기를 나타내고 싶었으리라 짐작할 수 있다.

고흐가 마담 지누에게 느낀 감정은 생 레미에서 그린 작품인 〈라자르의 부활, 렘브란트를 따라서〉에서도 잘 나타난다. 예수에 의해 다시 살아나는 라자르의 모습은 자신의 얼굴이고, 그 옆의 두 마리아인 성모와 막달라 마리아는 이 그림의 마담 지누와 룰랭 부인이다.

한편 고흐가 지누 부인에게 끌리는 데는 또 다른 이유도 있었다. 연애의 감정은 아니고 일종의 동지애나 애처로움 같은 것으로, 그녀 역시 정신병을 앓고 있었기 때문이다. 이는 훗날 고흐가 오베르 쉬르 우아즈에서 만나는 또 다른 초상화의 주인공 의사 가셰의 경우와 비슷하다.

고흐에게는 가셰 역시 정신적으로 상당히 불안한 상태로 보였고 심지어 자신보다 더 아픈 사람으로 비치기도 했다. 결국 고흐는 본인도 아프면서 자신과 같은 상황에 놓인 사람에게 끌리고 애정을 가지게 되었던 것이다.

마담 지누의 가슴 윗부분을 그린 이 작품은 단순한 구도에 단순한 색채들로 그려졌다. 거의 흑과 백, 회색으로 이루어지고 녹색이 이를 보완한다. 다분히 고전적인 단순함이 드러나는 화면에서 모델은 턱을 손으로 괴고 생각에 잠긴 듯한 포즈를 취하고 있다. 고흐를 바라보는 그녀의 눈길은 흡사 어머니의 사랑으로 가득 찬 것처럼 보이기도 한다.

생 레미에서 그린 작품 중 크뢸러 뮐러 미술관에 있는 것으로는 〈농부와 해가 있는 밀밭〉이 있다. 온통 노란색으로 가득한 화면은 여름날 아침, 열기를 피해 추수하는 풍경을 보여준다.

농부와 해가 있는 밀밭(1889), 72×92cm, 크뢸러 뮐러 미술관

어느 날 고흐는 요양원 창밖으로 농부가 밀을 수확하는 장면을 목격한다. 그는 남프랑스의 프로방스에서 농부들을 잘 보지 못하는 것을 신기하게 생각했는데, 마침내 그 장면을 목격하게 된 것이다. 네덜란드의 들판에서 사람들이 몸을 구부려 힘들게 일하는 장면을 자주 보았던 그로서는 밭에 농부가 없는 풍경을 쉽게 상상할 수 없었을 것이다.

지금도 프로방스를 다니다 보면 고흐와 같은 생각을 갖기 쉽다. 특히 우리나라처럼 거의 언제나 논이나 밭에서 일하는 사람들을 보아왔던 사

람들의 경우는 더하다. 도대체 어떻게 농부들이 일을 하지 않아도 농작물이 저절로 잘 자라는지 의문이 든다. 어쩌면 같은 심정이었겠지만 고흐는 이런 귀한 광경을 놓칠 수 없어서 바로 그림을 그리기 시작했다.

고흐가 이 밀밭과 농부를 그리면서 떠올린 것은 특이하게도 죽음이었다. 그에게 여름날 태양 아래 일하는 농부는 죽음의 낫을 휘두르는 악마였고, 그 칼날에 쓰러지는 밀은 인간이었다. 여동생 월에게 보낸 편지에서 빈센트는 "고통 속에 살고 있는 우리는 어떤 면에서는 밀이 아닌가. …… 우리가 밀같이 죽어 수확이 될……"이라고 쓰고 있다.

고흐는 또한 이 그림에서 강한 노란색을 통해 극한의 열기를 표현한다고 했으니 이 열기 역시 죽음을 떠올리게 한다. 밀밭 뒤의 작은 담과 산을 제외하고는 전부 노란색이다. 같은 모티프로 그린 여러 장의 그림 중에서 오테를로에 있는 이 그림이 가장 극단적으로 노란색을 많이 썼다. 그는 친구 에밀 베르나르에게 쓴 편지에서 "이 악마 같은 노랑의 문제를 해결한 것 같다"라고 하면서, 지금까지 그린 작품들 중에서 가장 선명한 그림일지도 모른다는 말을 전하고 있다.

이 그림을 그린 지 얼마 지나지 않아 고흐는 심한 정신발작을 일으킨다. 그의 발작은 아를에서의 첫 발작 이후 갈수록 잦아지고 지속 기간도 길어졌는데, 이번에는 한 달이나 흘러서야 안정을 찾는다. 어느 정도 회복이 되자마자 고흐는 다시 같은 모티프로 그림을 그린다. 하지만 훨씬 다양한 색을 사용해서인지 이전보다 화면은 훨씬 복잡해지고 어지러워 보인다.

고흐는 거의 같은 구도로 농부와 밀밭을 여러 장 그렸는데 오테를로

에 있는 이 작품을 최고라고 말한다. 그가 〈해바라기〉 시리즈 중에서 최고로 여기는 작품이 '노란색 바탕'의 '노란 꽃병'에 담긴 열네 송이의 '노란 해바라기' 그림인 것과 비슷하다.

이런 점을 보면 아무래도 고흐는 노란색의 단색조 그림을 가장 사랑했던 것 같다. 노란색에 대한 고흐의 집착은 그가 렘브란트의 〈유대인 신부〉에서 찬란한 황금색을 보고 느꼈던 매혹을 생각나게 한다. 파리 오르세 미술관에 있는 생 레미 시절의 〈자화상〉을 보더라도 고흐가 톤을 약간씩 조정하며 그리는 단색조(모노크롬)에 얼마나 탁월한 능력을 발휘하는지 알 수 있다. 이는 그가 파리나 아를에서 다양하게 원색을 사용한 것과도 구별된다.

같은 모티프를 가지고 각기 다른 버전으로 그리는 방식은 특히 인상파의 선배 화가 모네의 그림에서 많은 영향을 받은 것이기도 하다. 빛의 변화와 그에 따른 사물의 변형을 참으로 끈질기게 연구한 모네의 〈루앙 성당〉 연작은 한때 인상파에 매료되었던 고흐에게 깊은 자취를 남긴다.

미술관을 나오면 바로 정원이다. 조각 공원이 형성되어 있는 정원에는 곳곳에 조각, 설치 작품들이 자연과 더불어 전시되어 있다. 로댕이나 헨리 무어 같은 유명 작가뿐만 아니라 현대를 대표하는 뛰어난 작가들의 작품도 많다. 작은 시골에 이처럼 모던하고 멋진 정원이 있다는 사실이 믿기지 않을 정도다. 야외 미술관은 숲과 이어져서 넓은 숲속 여기저기에서 작품을 볼 수 있다.

미술관 바로 앞 잔디가 푸른 곳에는 쪼그리고 앉은 여자의 누드상이

로댕, 웅크린 여자(1882), 96×69×59cm, 크뢸러 뮐러 미술관

있다. 로댕의 〈웅크린 여자〉다. 비에 젖은 청동의 여자는 삶의 무게에 눌린 듯 고개를 오른쪽 어깨 위에 올려놓고 있는데 그 모습은 비참하고 처절한 삶의 모습 그대로다. 멀리 뒤쪽에는 선 채로 팔로 턱을 괸 여자의 조각이나 추상조각품 등 다양한 작품이 있다. 탁 트인 공간에서 보는 조각들은 미술관 안에서와는 다른 생명력을 지녔다.

조금 더 안으로 들어가면 작은 연못이 나온다. 그 위에 오리같이 생긴 물체가 떠다닌다. 현대 작가 마르타 판의 〈떠다니는 조각〉인데 재미있으면서도 우아하다. 그녀는 정원에 연못을 판 다음 높이가 180센티미터 정도 되는, 언뜻 보아서는 오리를 닮은 작품을 만들어놓았다.

한편으로는 꼭 외계생물 같기도 한 조각은 연못 위에서 천천히 미끄러진다. 조각의 부드러운 선은 우아한데, 연못에 반사된 빛의 형체가 이를 더 강조한다. 작품은 때로는 제자리에서 돌기도 하고 다른 곳으로 움직이기도 하며 보는 이를 낯선 시공간으로 안내하는 듯하다.

좁은 오솔길을 따라 숲으로 더 들어가면 아주 커다란 작품들도 나타난다. 그중에 흰색 바탕에 검은색 선이 그려진 엄청나게 큰 설치물은 장 뒤뷔페의 〈에나멜의 정원〉이라는 작품이다. 드넓은 작품 위에서 아이들이 신나게 뛰어논다. 바닥에서 높이 솟은 부분은 나무나 안테나처럼 보이기도 한다.

아즈텍 신전의 바닥에나 어울릴 것 같은 돌조각, 사슴이나 외계 생물을 닮은 조각 등을 보물찾기 하듯 살펴보는 재미가 있다. 넓은 자연 속에 흩어진 작품을 발견하는 재미를 누리며 공원을 천천히 산책해 본다.

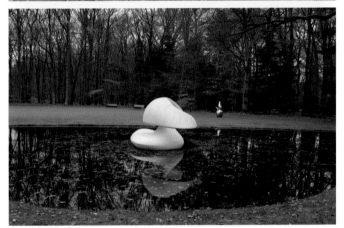

○● 조각, 설치 작품들이 전시된 미술관 조각 공원
●● 정원 연못에 전시되어 있는 마르타 판의 〈떠다니는 조각〉

Vincent

London

Van Gogh

런던

런던에 있을 당시 고흐는 화가를 전혀 꿈꾸지 않았다. 하지만 어린 시절부터 그리기를 좋아했던 고흐에게 그림은 숨 쉬는 것처럼 자연스러웠고 떼어낼 수 없는 운명 같은 것이었다. 스무 살, 패기만만한 청년 고흐는 이곳에서 화상으로 일하며 시간이 날 때마다 내셔널 갤러리와 월리스 컬렉션에 들러 자신이 사랑하고 많은 영향을 받은 최고의 화가들의 작품을 접했다.

37년이라는 짧은 생을 살다 간 빈센트가 머문 장소는 대략 28곳이나 된다. 열여섯 살에 고등학교를 그만두고 헤이그에 위치한 화랑에서 일하기 시작했으니 21년 동안 1년에 한 번 이상 이사를 다닌 셈이다. 그만큼 그의 생은 많은 방황과 시행착오로 이루어졌다고 할 수 있다.

빈센트 반 고흐가 살았던 주요 나라로는 네덜란드와 벨기에, 프랑스를 들 수 있다. 여기에 더해 영국 역시 중요한 곳이다. 그중에서도 런던은 반 고흐에게 첫사랑의 커다란 아픔을 안겨준 도시다. 항상 비가 쏟아질 것만 같은 런던의 날씨에 걸맞게 지독한 우울과 슬픔을 가져다주었다.

고흐가 지독한 첫사랑의 열병을 앓기 시작한 것은 구필Goupil화랑 헤이그 지점의 근무를 성공적으로 마치고 런던 지점으로 자리를 옮기면서부터다. 당시 그는 훗날 나타나는 화가 반 고흐의 모습과는 정반대로 성실하고 능력 있는 직장인이었다. 그러나 패기만만한 스무 살 청년 빈센

트는 치유 불가능할 정도로 마음의 상처를 입는다. 언젠가 그는 테오에게 보낸 편지에서 "내 인생은 스무 살 때 부서졌다"라고 말하기도 했다.

1873년 5월, 스무 살이 된 반 고흐는 런던으로 향한다. 여정 중간에는 브뤼셀에 들러 구필화랑 브뤼셀 지점에서 일하고 있던 테오를 만나고, 파리에서는 빈센트 삼촌 집에서 며칠 묵기도 했다. 센트 삼촌으로도 불린 빈센트 삼촌은 고흐 아버지의 형이면서 고흐 어머니의 동생과 결혼한 인물로 고흐 집안에서는 꽤 특이한 관계를 형성하고 있었다.

처음에 그는 미술용품 가게에서 시작했지만 대단한 사업 수완으로 이내 큰 성공을 거두었고 나중에는 파리의 사업가 아돌프 구필과 동업하기에 이르렀다. 두 사람이 헤이그에 연 새로운 가게가 바로 구필화랑으로, 고흐 형제들이 모두 근무했던 유명한 화랑이다. 당시 구필화랑은 번창해서 파리와 런던, 브뤼셀, 뉴욕에도 분점을 둘 정도였다.

고흐는 이때 파리를 처음 구경하고 대도시의 화려함에 놀란다. 센트 삼촌의 화려한 아파트에 머물며 미술관에 다니고, 놀라운 규모의 구필화랑 파리 지점에도 들른다. 이후 삼촌 부부와 함께 프랑스 북부 디에프 항구에서 배를 타고 런던으로 출발한다.

당시 런던은 세계에서 가장 빠르게 성장하는 도시였다. 네덜란드의 시골 마을과 작은 도시 헤이그에서 살던 고흐에게는 파리만큼 놀라운 곳이었다. 나중에 고흐가 정착하기 위해 파리에 갔을 때 제일 먼저 사람들의 옷차림을 따라 하는 것과 마찬가지로 런던에서도 고흐는 그곳의 남자들이 쓰는 높이 솟은 모자를 머리에 얹고 시내를 돌아다녔다.

빈센트는 테오에게 런던의 인상을 적어 보내기도 했다. "런던을 구경

하는 게 얼마나 흥미로운지 이루 말할 수 없어. 이곳은 상업이나 생활방식이 우리와 너무나 달라." 이 같은 고흐의 편지는 총 820통이 남아 있다. 대부분 테오에게 쓴 편지인데 모두 658통이나 된다. 나머지는 고흐의 동생과 어머니, 라파르트 등 다른 가족과 친구들에게 보낸 글이다. 고흐의 편지가 지금까지 보존될 수 있었던 것에는 테오의 부인 요한나의 노력이 가장 크다. 반면에 아쉽게도 테오의 답장은 40여 통밖에 남아 있지 않은데 고흐가 편지를 읽고 태워버렸기 때문이다.

고흐가 일하게 된 구필화랑 런던 지점은 커다란 청과 시장이 있던 코벤트 가든과 스트랜드 거리 사이에 있었다. 현재 코벤트 가든은 청과 시장이 아니라 유명 관광지로 활약 중이다. 1970년대에 청과상들이 교외로 옮겨갔기 때문이다. 이제 광장에서는 각종 공연이 열리고 아기자기한 가게들이 의류, 액세서리, 수공예품, 골동품, 수제 양복 등 다양한 상품을 팔고 있다. 근처에는 고흐 시대에도 있었던 유명한 로열 오페라 하우스도 눈길을 끈다.

　화랑에서 가까운 곳에는 웨스트민스터 사원과 다리가 있었고, 빈센트는 편지에 이 다리를 그려 넣기도 했다. 그는 런던을 산책하다가 템스강에서 스케치를 하곤 했지만 아쉽게도 그림은 찾을 수 없다. 이때는 고흐가 화가를 전혀 꿈꾸지 않았던 때다. 하지만 어린 시절부터 그리기를 좋아했던 고흐에게 그림은 숨 쉬는 것처럼 자연스러웠고 떼어낼 수 없는 운명 같은 것이었다.

　빈센트가 런던에서 처음으로 숙소로 삼은 곳은 변두리에 있는 하숙집

○● 로열 오페라 하우스 앞
●● 웨스트민스터 다리와 의사당

웨스트민스터 다리 스케치(1875), 반 고흐 미술관

으로 분위기는 상당히 좋은 곳이었다. 독일인 하숙생 세 명이 곧잘 피아노를 치며 노래를 불렀고 고흐와도 친하게 지냈다. 그러나 직장인 구필화랑까지는 거리가 멀고 하숙비가 비싼 편이라 고흐는 오래 지나지 않아 숙소를 옮기기로 결정한다. 그것이 자신을 산산조각 낼 불행한 선택인지도 모른 채 말이다.

고흐가 새로 구한 집은 런던의 브릭스턴 지역에 있었다. 하숙집에는 주인인 과부 어설라 로이어가 딸과 함께 살고 있었는데, 바로 그 딸이 고흐가 절망적인 사랑에 빠지게 되는 유지니 로이어다. 빈센트는 열아홉 살 아가씨에게 완전히 반하고 말았다. 로이어는 처음에는 하숙집 고객인 빈센트와 친하게 지냈지만 계속되는 애정 공세에 지쳐 이내 강경한 태도로 거리를 두었다. 사실 그녀에게는 비밀스럽게 약혼한 남자가 있었으니 그 역시 한때는 로이어의 집에서 하숙하던 사람이었다. 거부당한 사랑의 슬픔에 빠진 고흐는 로이어의 약혼자가 집으로 찾아오기라

내셔널 갤러리

도 할 때면 극심한 질투와 절망에 사로잡혔다.

커다란 마음의 상처를 입은 빈센트는 결국 하숙집을 떠났다. 화랑 일에도 흥미를 잃어 직장에 나가는 것조차 소홀히 했다. 말수 역시 점점 줄어들었고 집에서 성경만 읽곤 했다. 결국 빈센트는 구필화랑의 파리 지점으로 전출된다. 런던으로 올 때처럼 승진이 아니라 좌천인 셈이었다.

반 고흐는 런던에 있을 때 내셔널 갤러리에 자주 방문했다. 런던 내셔널 갤러리는 영국뿐만 아니라 유럽에서도 알아주는 미술관이다. 이곳에는 고전 회화와 더불어 영국 화가들과 인상파 화가들의 작품으로 이루어진

장대한 컬렉션이 소장되어 있다. 그는 북유럽 르네상스의 선구자 얀 반에이크에게 매료되었다. 그의 〈아르놀피니 부부의 초상〉은 15세기 플랑드르 회화의 걸작으로 꼽히는 작품이다. 두 인물의 혼인 서약 혹은 약혼식 순간을 그린 듯하다. 중세에 유럽 최고의 번영을 구가하던 벨기에 브뤼헤의 한 실내에서 벌어진 모습이다.

남자는 이탈리아 출신의 상인 아르놀피니로 보편적인 이탈리아 사람의 인상과는 거리가 있어 보이지만 다른 자료를 보면 분명 이탈리아인이다. 그가 경건하게 손을 잡고 있는 여자 역시 다른 상인의 딸이다. 그녀는 복종의 몸짓으로 손바닥을 그에게 맡긴다. 불룩하게 튀어나온 그녀의 배 때문에 임신한 것으로 착각하기 쉽지만 당대에 유행하던 옷차림을 한 것이다.

그들이 있는 공간에는 혼인의 순결과 정절, 성스러움, 엄숙함을 상징하는 물건들이 가득하다. 플랑드르 회화 최고의 거장은 이들을 매우 정밀하게 묘사하고 있다. 배경 중앙에 위치한 작은 볼록거울에서는 이 의식에 참가한 화가의 존재가 드러난다. 이는 관객을 화면 안으로 불러들이는 효과를 만들어낸다. 거울 테두리에는 예수의 수난 장면을 세밀하게 표현해 냈고 거울 위쪽 벽에는 화가가 이 의식에 참여했음을 알리는 문구를 써 넣기도 했다.

인물 주변에는 여러 물건이 등장한다. 신부 발치의 개는 정절을 상징한다. 그 옆의 나막신은 뒤쪽 소파 앞에 놓인 슬리퍼와 함께 거룩한 의식에 복종한다는 의미를 가진다. 그들은 겸손하게 신발을 벗고 이 공간에 들어온 것이다.

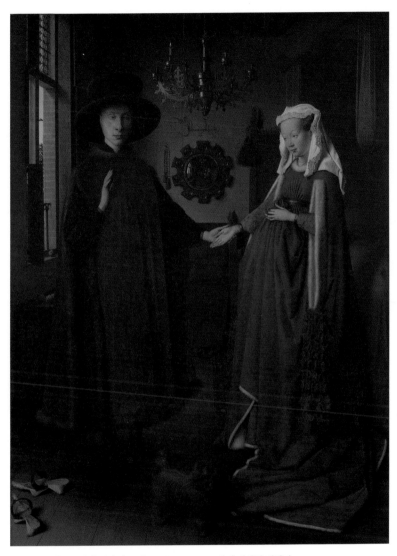

반 에이크, 아르놀피니 부부의 초상(1434), 82×60cm, 런던 내셔널 갤러리

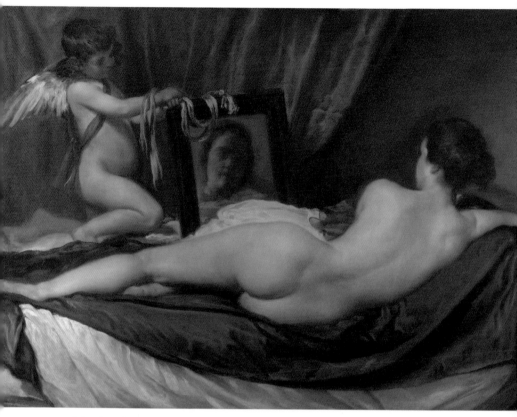

벨라스케스, 거울 속의 비너스(1651), 122×177cm, 런던 내셔널 갤러리

이곳의 또 다른 걸작으로 벨라스케스의 〈거울 속의 비너스〉를 꼽을 수 있다. 이 그림은 여체의 놀라운 묘사와 함께 실재와 환영 사이를 배회하게 하는 작품이다. 당시 벨라스케스의 활동 무대인 스페인뿐만 아니라 벨라스케스 자신에게도 매우 드문 이 누드화는 그의 젊은 연인을 모델로 삼았다고 한다. 이 작품은 이탈리아 르네상스 화가 베첼리오 티치아노의 동명의 그림에 대한 오마주로 제작되었다.

배경의 붉은 커튼과 침대의 남색 시트가 화면을 두 부분으로 나눈다. 붉은 커튼이 있는 쪽의 거울 속 얼굴은 홍조를 띠고 있다. 큐피드도 이 공간에 녹아들어 간다. 이들은 정열적인 사랑을 암시하는 것 같다. 반면 침대 시트 위의 육체는 관능적이지만 창백하다. 남색과 흰색의 시트 주름들도 차갑게 빛난다.

그림 속 여성의 뒷모습은 서양 회화 역사상 가장 매혹적인 뒷모습 중 하나다. 그녀는 비스듬히 누워 거울을 쳐다보고 있지만 거울 속 얼굴은 흐릿하다. 원래 그녀가 누운 각도에서는 거울에 얼굴이 비치지 않지만 벨라스케스는 흐릿한 환영 같은 이미지를 그려 넣었다. 이는 그의 〈라스 메니나스(시녀들)〉에 나타나는 거울과 같은 가공의 이미지다.

19세기 영국 화가의 방에는 조지프 M. W. 터너가 있다. 그의 최고 걸작 중의 하나인 〈전함 테메레르〉는 트라팔가르 해전에서 용맹을 떨친 전함이 이제 해체될 항구로 들어오는 장면을 그린 작품이다.

화면은 크게 두 부분으로 나눌 수 있다. 오른쪽의 해가 지는 따뜻한 톤의 색채가 지배하는 부분과 왼쪽의 차가운 톤의 색채가 돋보이는 부

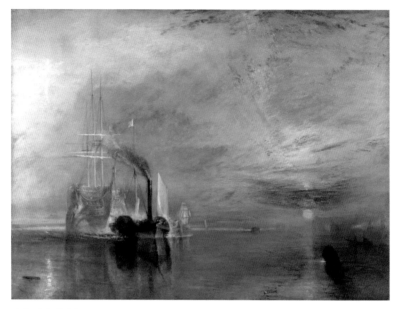

터너, 전함 테메레르(1839), 91×122cm, 런던 내셔널 갤러리

분이다. 오른쪽의 하늘은 용감했던 전함의 소멸을 애도하는 듯하다. 눈부신 태양이 지듯이 늠름했던 용사도 이제 무덤에 드는 것이다. 그를 맞이하는 하늘은 애절하도록 아름답다. 노란색과 빨간색, 회색, 흰색, 파란색이 섞여 전함의 마지막을 장엄하게 애도한다.

　하늘은 바다와 구분이 잘 되지 않는다. 바다와 육지도 그렇다. 경계가 사라지고 하나가 된다. 19세기의 대표적인 영국 미술평론가이자 터너 예찬자인 존 러스킨은 터너가 애초에 두 대상을 구분할 생각이 없었다

고 말하기도 했다. 하늘의 모습은 인상파, 특히 모네의 하늘과도 비슷한 느낌을 준다. 이처럼 형태의 묘사보다는 빛과 색채를 살리는 데 전력을 다한 터너의 화풍은 나중에 인상파에서도 나타난다. 더 나아가면 후대의 추상표현주의와도 연결된다. 물론 터너 역시 그 이전의 화가들인 르로랭, 렘브란트, 장 앙투안 와토 등의 고전 회화의 영향을 많이 받았다.

그림 왼쪽에 높이 돛대를 세운 전함 테메레르가 보인다. 배는 이제 곧 사라질 운명을 말해주듯이 희미하게 나타난다. 유령선을 보는 기분도 든다. 그 옆으로 하얀 돛을 올린 배들이 나타난다. 하지만 그 배들 역시 유령선 같기는 마찬가지다. 이들 또한 사라질 운명이기 때문이다. 그들을 붉고 검은 연기를 내뿜는 증기선이 인도한다. 이 배가 전함을 예인해서 항구로 끌고 가고 있다. 과학적 원리가 도입된 증기선이 바람의 힘으로 움직이던 옛 시절의 범선들을 몰아내는 것이다. 터너는 그 역사적인 사실을 증기선이 전함 테메레르를 끌고 가는 장면으로 나타냈다.

터너는 이런 테마를 즐겨 그렸다. 숭고하고 낭만적인 대자연의 풍경과 거기에 침범해 들어오는 당시 19세기 현대 문명의 구도다. 터너의 세계는 다분히 비관적이다. 광활한 자연 앞에 인간은 아무런 힘도 없이 굴복하고 마는 존재로 비친다. 자연은 불가항력의 힘으로 가득한 미스터리의 세계다. 그 안에서 인간은 거대한 눈사태 앞에서 공포에 사로잡히고, 풍랑을 만난 배는 집채 같은 파도에 휩쓸리고, 어부는 잡은 고기를 놓치지 않으려 사력을 다하고, 선원들은 살아남기 위해 흑인 노예를 바다에 내던지기도 한다. 그러나 그런 자연 세계에서마저도 전통적인 것은 사라져가고 현대 문명이 그 자리를 대신한다.

월리스 컬렉션

앞에서 인상파가 터너와 연결된다고 했지만 둘 사이에는 엄연히 차이가 있다. 인상파가 자연을 다분히 행복한 시선으로 봤다면 터너의 시선은 냉엄하기만 하다. 인상파의 자연에서 사람들은 웃고 떠들고 노래하고 춤을 추지만, 터너의 자연에서 인간은 나약한 존재로, 대적할 수 없는 힘 앞에 무기력하고 살기 위해 발버둥 칠뿐이다. 터너의 노래는 비감 어린 장송곡인 셈이다.

이제 월리스 컬렉션으로 이동해 보자. 월리스 컬렉션은 작지만 매우 알찬 컬렉션을 자랑하는 곳이다. 귀족 가문의 저택이 국립미술관으로 변

모했고 5대에 걸쳐 가문의 컬렉션을 전시하고 있다. 미술관은 고전 양식의 그리 크지 않은 건물이다.

반 고흐는 자신이 사랑하는 네덜란드와 플랑드르, 스페인 고전 회화 거장들의 작품을 런던의 월리스 컬렉션에서 접한다. 네덜란드 화가들의 작품은 주로 풍속화로서 서민들의 일상을 묘사했다. 빈센트가 사랑한 모델들이 여기에도 등장하는 것이다.

피터르 더 호흐의 〈빵을 배달하는 소년〉은 가정집에 빵을 가져다주는 소년과 그걸 받아드는 주부가 주인공이다. 몸을 굽힌 여자와 빵바구니를 든 채 웃는 소년의 뒤로 매혹적인 공간들이 연속적으로 나타난다. 그들 바로 뒤로는 마당이, 그 뒤로는 바깥 통로, 통로 뒤로는 포석이 깔린 골목, 운하, 운하의 반대편, 마지막으로 다른 집 문에 주부가 서 있는 공간까지 화가는 끝없이 이어질 것 같은 거울 속 이미지 같은 마법의 공간으로 우리를 초대한다.

이런 조용한 분위기와는 대조적으로 떠들썩한 서민들의 일상을 즐겨 그린 작품도 있다. 바로 얀 스테인의 〈생일 축하 잔치〉다. 얀 스테인의 그림들을 보면 사람들은 웃고 떠들고 술에 취해서 해롱거리고 노래를 부른다. 아이들은 온통 울어대거나 뛰어다니고 싸운다. 한바탕 난리라도 난 듯한 집 안의 모습을 실감나게 표현하는 것이 그의 장기다.

그림 왼쪽 위에는 아이를 낳은 주부가 침대에 누워 있고, 가운데에 보이는 빨간 옷에 싸인 아이를 남편이 안고 있다. 그리고 이들의 주위를 잔치 음식을 준비하는 여자들, 수다를 떠는 여자들이 둘러싸고 있다. 아이의 머리 위로는 손가락을 특이한 모양으로 펼치고 있는 인물이 눈에

더 호흐, 빵을 배달하는 소년(1663), 75×60cm, 월리스 컬렉션

스테인, 생일 축하 잔치(1664), 88×107cm, 월리스 컬렉션

떤다. 바로 화가 자신이다. 음흉하게 웃는 모습은 그가 이 아이의 실제
아버지라는 생각을 갖게 한다.

바닥에는 달걀 껍질이 너저분하게 굴러다니고 접시와 냄비, 병이 어
지럽게 흩어져 있는 엉망진창인 현장이다. 이 혼란한 곳에서 가장 초연

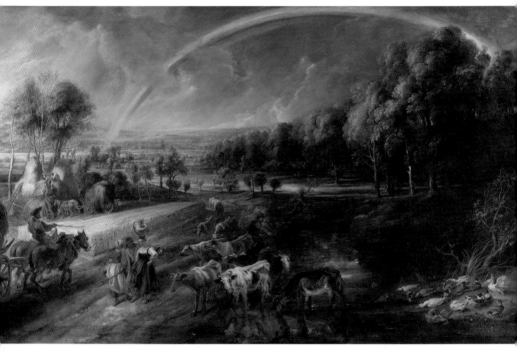

루벤스, 무지개가 뜬 풍경(1636), 137×234cm, 월리스 컬렉션

하게 중심을 잡고 있는 인물은 맨 앞에서 등을 보이고 선 하녀다. 그녀
는 침착하고 냉정하게 이 장면을 보고 있는 화가의 분신처럼 보인다.

월리스 컬렉션에는 빈센트가 좋아한 화가 루벤스의 작품도 있다. 〈무지
개가 뜬 풍경〉은 화면 전체가 꿈틀거리듯 역동적이다. 반 고흐의 하늘

그리고 그 속에서 반짝이는 별과 흡사하다. 풍경화이지만 루벤스의 많은 여성 누드화처럼 격렬한 운동감이 인상적이다. 빈센트의 〈별이 빛나는 밤〉에서 드러나는 역동적인 움직임이 드러나는 것이다. 아래쪽 밀밭에서는 농부들이 추수를 하고 있고 목동은 소를 치면서 오리를 방목한다. 한껏 풍요로운 들판은 루벤스가 말년에 구입한 성 주변의 모습이다.

이 그림을 그리던 당시 루벤스는 이미 유럽 전역에 명성을 떨치는 거장이었다. 그는 쉰 살이 넘은 나이에 열여섯의 헬레나 푸르망과 두 번째 결혼을 하고 이 지역의 성을 구입하는 등 가장 행복한 시절을 보내고 있었다. 이 시간을 기념하기 위해 성과 들판 풍경을 그린 것이다.

월리스 컬렉션에는 고흐의 초상화와 비교해 가며 보면 좋을 거장들의 초상화도 몇 점 있다. 먼저 프란스 할스의 작품을 볼 수 있다. 〈웃고 있는 기사〉는 할스가 최고조에 이른 솜씨로 능숙하게 그린 작품으로 평가받는다. 그의 초상화 작품 중에서는 예외일 정도로 화려하게 차려 입은 남자가 등장한다. 모델은 금방이라도 크게 웃어 제칠 듯한 얼굴에 미소를 가득 품고 있다. 자세도 당당한데, 팔을 허리에 얹은 한껏 자신 있는 포즈를 취하고 있다.

제목의 '기사'와는 달리 이 모델의 정체에 대해서는 여러 추측이 있다. 모델의 옷에는 화살, 풍요의 뿔, 연인의 매듭 등이 보이는데 이 장식들은 사랑의 기쁨과 고통을 뜻한다. 이는 용기와 정중함을 암시하므로 결혼을 앞둔 남자의 초상화라는 것이다.

스페인 회화 〈부채를 든 여인〉에서는 상복처럼 검은 옷을 입은 여인이 관객을 주시하며 신비하고 의미심장한 눈길을 보낸다. 스페인 여자

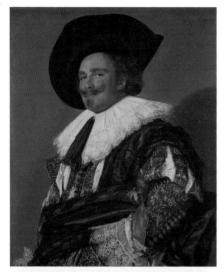

○● 할스, 웃고 있는 기사(1624)
83×67cm, 월리스 컬렉션

●● 벨라스케스, 부채를 든 여인(1640)
95×70cm, 월리스 컬렉션

London

평화로운 런던 골목

처럼 보이지만 옷은 프랑스풍이다. 상이라도 당한 듯 침울한 분위기의
옷을 입고 있는데 대조적으로 장신구들은 화려하다. 오른쪽 손에는 황
금과 거북 껍질로 장식한 부채가 들려 있고 반대편 팔에는 역시 황금으
로 장식된 시계를 차고 있다. 전체적으로 어두운 화면과 대조적으로 빨
간 홍조가 가득한 그녀의 얼굴은 빛이 난다. 그러나 그 빛은 창백하고
음울해서 어떤 운명적인 색채를 띤다.

　미술관을 나오니 사람들이 오가는 평화로운 런던 골목이 반긴다. 고흐
역시 미술관에서 나온 다음에는 이 골목들을 배회했을 것이다. 이제 고
흐는 파란만장한 사연을 남긴 영국을 떠나 유럽 대륙으로 향한다. 아직
벨기에와 고국 네덜란드를 거쳐 종착지인 프랑스까지 가는 길이 멀다.

Brussels · Borinage · Antwerp

브뤼셀 · 보리나주 · 안트베르펜

벨기에에서는 무엇보다 고흐의 인간적인 면모를 발견할 수 있다. 화가의 길을 걷기 전에 성직자의 꿈을 놓지 못하고 입학했던 브뤼셀 신학교, 전도사로 일하며 고통받는 자들의 삶을 가까이서 경험했던 보리나주의 탄광촌, 평생의 애증 관계였던 아버지의 죽음 이후 향했던 안트베르펜까지 짧은 시간이었지만 어느 도시에서보다 파란만장한 삶의 흔적을 이곳에서 찾을 수 있다.

바그너의 오페라 《방황하는 네덜란드인》처럼 한곳에 쉽게 정착하지 못하고 유럽을 떠돌아다닌 빈센트 반 고흐는 브뤼셀에서도 산 적이 있다. 벨기에의 수도인 이곳에서도 여느 대도시에서와 마찬가지로 두 번에 걸쳐 살았는데 1878년에 약 4개월, 1880년에 약 7개월 동안 머물렀다. 첫 번째는 브뤼셀의 신학교에 다니던 때였고, 두 번째는 미술학교에서 수업을 받은 시기다.

브뤼셀은 유럽 전체에서 봐도 매우 중요한 도시다. 유럽연합 의회가 이 도시에 있기 때문이다. 유럽 각국의 정상이나 각료, 유럽연합 의회 의원 등이 이곳에 모여서 중요한 의사결정을 한다. 유럽 현지 뉴스에서 '브뤼셀'이라고 언급하면서 소식을 전하면 유럽연합에 관한 뉴스라고 보면 된다.

브뤼셀은 19세기 네덜란드로부터 독립하기 전 이 도시를 지배한 플

랑드르와 부르고뉴, 스페인, 프랑스, 오스트리아를 비롯해 네덜란드의 흔적이 남아 있는 국제적인 도시다. 한편 비엔나에 이어서 유럽에서 가장 환경 친화적인 도시이기도 하다. 이런 상징적인 면이 유럽의 수도로 자리 잡는 데 큰 역할을 했을 것이다.

빈센트가 화가가 되려는 결심을 하기 이전에 성직자의 꿈을 갖고 처음 신학교의 문을 두드린 곳은 암스테르담이다. 그러나 그리스어 개인 교사를 두면서까지 1년이 넘도록 준비한 보람도 없이 입학에 실패한다. 입학시험을 치를 수준도 되지 못해 목사였던 아버지가 그만두게 한 것이다. 프랑스어, 영어, 플라망어(플랑드르 지방의 언어) 등 외국어에 특출한 능력을 지녔던 고흐에게도 그리스어는 높은 장벽이었던 것 같다. 결국 스물다섯의 고흐는 네덜란드 에턴에 있는 부모님 집으로 돌아간다.

그러나 고흐는 성직자가 되려는 희망을 결코 쉽게 버리지 않았다. 그의 아버지 역시 아들을 위해 다른 해결책을 찾는다. 결국 반 고흐 부자가 찾은 신학교는 목사가 아니라 복음주의 전도사를 양성하는 브뤼셀 신학교였다. 목사를 배출하는 곳이 아니여서 암스테르담 신학교처럼 입학이 어렵지 않다는 것이 가장 큰 장점이었다.

이 학교는 전도사를 양성하는 곳이었기 때문에 고흐가 나중에 가게 될 보리나주 탄광촌에서 광부들과 어울릴 정도의 자질만 가지면 되었다. 극도의 열악한 조건에서 일하는 광부들을 위로하고 과부와 아이들을 보듬어주는 것이 전도사의 역할이었기 때문에 수업 과목도 그리 까다롭지 않았다.

고흐 아버지와 고흐가 아일워스에서 알게 된 존스 목사도 그의 입학을 돕기 위해 브뤼셀을 찾았다. 학교는 3개월의 시험 기간을 거친 다음 입학을 결정하기로 했다. 마침내 고흐는 1878년 8월 25일 브뤼셀 근처 소도시 리컨의 하숙집에서 살기 시작했다.

당시 그의 동기가 전하는 말에 의하면 빈센트는 침대를 사용하지 않고 바닥에 깔린 발판 위에서 잠을 잤다고 한다. 탄광촌에 가기도 전인데 그들과 같은 생활을 할 작정이었는지도 모른다. 훗날 보리나주 광부들의 초라한 옷차림을 보고는 입고 간 좋은 옷을 나눠 주고 정작 자신은 다 헤진 옷을 입고 다닌 고흐를 생각하면 충분히 그럴 만하다.

여러 우여곡절을 거친 다음 아버지와 지인의 도움을 받아 들어간 학교였지만 그의 학교생활은 순탄치 않았다. 어쩌면 고흐에게는 가난하고 소외된 사람들을 위한 동정심과 열정만 중요할 뿐이고 책으로 배우는 지식이나 성직자로서 갖춰야 할 권위나 태도 같은 것은 하찮고 한낱 위선으로 비쳤을지도 모른다.

고흐는 줄곧 수업에 불성실했고 반항적인 자세를 보였으니 곧 선생들도 그를 골치 아픈 학생으로 여겼다. 이곳뿐만 아니라 이후 다른 학교에서도 적응하지 못하는 문제 학생 고흐의 모습은 꾸준히 나타난다. 다혈질에 성격이 급한 그는 수업 시간에 동료가 괴롭히는 장난을 참지 못하고 주먹을 날리기도 했다. 결국 빈센트는 3개월의 시험 기간을 무사히 마치지 못하고 퇴학을 당하고 만다. 그는 도무지 학교교육과는 맞지 않는 인물이었다. 이렇게 그의 첫 번째 브뤼셀 생활은 짧게 끝나고 만다.

카페 오 사르보나주(1878), 14×14cm, 반 고흐 미술관

이 시기에 고흐는 성직자가 되려고 했기 때문에 그린 작품이 거의 없다. 하지만 그는 테오에게 보낸 편지에서 도시의 풍경을 보여주고 있다. 대부분 가난한 노동자의 모습으로 작업장에서 불을 밝히고 일하는 사람, 늙은 말이 끄는 마차를 타고 거리를 청소하는 사람의 모습 등이다.

그럼에도 전해지는 그림이 있는데 그가 장차 가게 될 탄광촌을 생각하며 그린 〈카페 오 사르보나주〉다. 테오에게 보내는 편지에 동봉한 것으로 아주 작은 소품이다. 카페 이름인 사르보나주는 석탄이 묻혀 있는

땅을 말하는 탄전이라는 뜻이다. 작고 평범한 카페는 탄광촌에 어울리는 노동자들의 카페로, 고흐의 꿈만큼이나 소박하기만 하다. 그림 윗부분의 초승달은 후에 그가 남프랑스의 하늘에 그려 넣는 숱한 달보다 훨씬 창백하다. 그림 아랫부분의 가게 앞 도로에 깔린 많은 조약돌은 탄을 캐는 이 마을의 특징을 잘 보여준다.

당시 빈센트는 편지에서 자신이 그림을 그리는 일은 없을 것이라고 밝히고 있다. "장차 내가 화가가 될 리도 없고 지금 그 일을 억제하고 있으니 아예 시작하지 않는 게 좋겠다"라고 말했다. 그렇지만 습작으로나마 카페를 그린 걸 보면 그리기의 열망에서 완전히 헤어나지 못했던 것 같다. 물론 이때 고흐는 특별한 일이 아니라는 말을 덧붙였다.

고흐가 다닌 신학교는 브뤼셀의 가장 유명한 광장인 그랑 플라스 근처 생 카트린 광장에 있다. 고흐도 자주 지나다녔을 그랑 플라스는 브뤼셀의 상징이며 일찍이 12세기부터 경제의 중심지였다. 사각형의 광장은 바로크 양식의 건물들이 둘러싸고 있다. 중앙에 위치한 시청 건물은 고딕 양식으로 유명하다.

작가 빅토르 위고는 브뤼셀 시청을 보고 "건축가의 머리에서 떨어져 나온 시인의 눈부신 환상"이라고 격찬하기도 했다. 불꽃이 올라가듯 힘찬 화염 모양은 고딕 양식의 걸작이다. 높은 탑을 중심으로 왼쪽은 15세기 초반에, 오른쪽은 중반에 지어졌다. 정면의 벽에는 15세기의 동상들을 비롯해 많은 조각과 장식들이 있다.

시청 바로 앞에는 꽃 시장이 큰 규모로 형성되어 있다. 꽃을 즐겨 그린 고흐는 꽃 시장을 꽤나 좋아했을 것이다. 시장에는 단순히 구경만 하

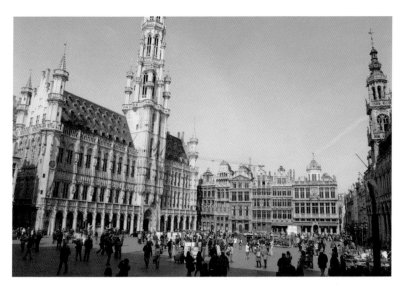
그랑 플라스

는 사람도 있지만 바로 꽃을 사 가는 사람도 많다. 근처 시청에서 열리
는 결혼식에 참석하려는 하객들일 가능성이 크다.

일요일에는 새를 파는 시장이 들어선다고 하는데 그림을 파는 노점도
많이 보인다. 유럽의 여러 광장 가운데 이만큼 낭만적인 곳도 찾아보기
힘들다. 고흐는 테오에게 보낸 편지에서 "이곳은 마치 몽마르트르 같아"
라고 했는데 지금의 광경을 보면 딱 맞는 말이다.

고흐가 브뤼셀에 있을 때 테오도 이 도시를 방문한 적이 있다. 이들 형
제가 함께 방문한 곳 중에는 브뤼셀 왕립 미술관이 있다. 1878년 12월

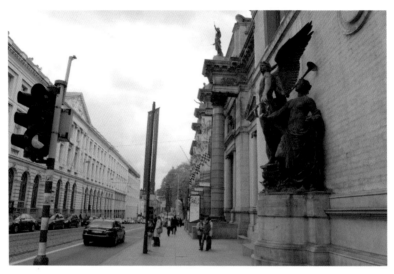

브뤼셀 왕립 미술관

26일에 고흐가 보리나주에서 보낸 편지에는 이 미술관에 대한 추억이
드러난다. "우리가 브뤼셀에서 미술관에 함께 갔던 날을 생각하곤 한다.
네가 가까운 곳에 있어서 더 자주 갈 수 있으면 얼마나 좋을까."

이 시기 빈센트가 특히 좋아한 화가는 한스 멤링, 대 피터르 브뤼헐,
렘브란트, 밀레, 외젠 들라크루아 등이다. 그의 발걸음을 따라 브뤼셀
왕립 미술관에 가본다. 벨기에 최고의 미술관이라 할 수 있는 이곳은 초
기 플랑드르 회화부터 현대 미술 작품까지 골고루 갖추고 있다.

미술관은 시내 중심가에 있다. 왕궁 광장 근처에 대리석 기둥이 웅장
하게 올라가고 커다란 조각상이 앞을 장식하는 건물이다. 외벽에는 여

러 나라 언어로 미술관 이름이 적혀 있다. 예상치 못하게 한국어 표기도 보여서 반갑다. 빈센트가 좋아한 화가들의 작품은 고전 미술관에 있다. 멤링, 브뤼헐, 루벤스, 야코프 요르단스 같은 플랑드르 화가뿐만 아니라 네덜란드, 이탈리아, 프랑스 화가들의 작품도 다양하게 전시되고 있다.

브뤼셀 왕립 미술관에서 반 고흐가 좋아한 화가 가운데 가장 먼저 볼 수 있는 인물은 한스 멤링이다. 〈성 세바스찬의 순교〉는 그의 스타일과 기술이 잘 드러나는 작품으로, 종교화에서 자주 등장하는 인물인 성 세바스찬의 순교를 묘사하고 있다.

원래 세바스찬은 로마 디오클레티아누스 황제의 친위대 대장이었다. 기독교 박해가 이루어지던 시기에 그는 남몰래 기독교도를 돕다가 발각된다. 이후 이교도로 박해받던 기독교 신을 부정할 것을 거부한 그는 화살로 처형당하는데 놀랍게도 다시 살아난다. 이렌느라는 여인이 버려진 세바스찬을 극진히 간호해서 살려낸 것이다. 세바스찬은 이 같은 죽음의 위협에도 굴하지 않고 황제의 궁전을 찾아 기도교도에 대한 잔인한 탄압에 항의한다. 결국 다시 체포된 그는 재차 사형을 당하면서 죽음에 이른다.

멤링이 그린 것은 첫 번째 처형에서 세바스찬이 화살을 맞는 장면이다. 성 세바스찬의 순교를 그린 다른 화가들의 작품들도 대부분 이 사건을 묘사하고 있다. 차이점이 있다면 다른 유명 작품들은 성 세바스찬이 몸에 화살을 잔뜩 꽂은 채 홀로 서 있는 반면에 멤링은 활을 쏘는 병사들도 그렸다는 점이다.

처형장 뒤로는 중세 도시의 넓은 풍경이 나타난다. 오른쪽 끝의 궁수

멤링, 성 세바스찬의 순교(1475), 67×68cm, 브뤼셀 왕립 미술관

는 방금 화살을 쏘았고 그 옆의 궁수는 활을 손보고 있다. 그 뒤로는 바위 사이에 터키식 터번을 쓴 채 몸을 반쯤 가린 이국적인 모습의 인물이 보인다. 사형 명령을 내리는 디오클레티아누스 황제다. 나무에 묶인 성인은 상의가 벗겨졌고, 땅에는 셔츠와 화려한 외투가 떨어져 있다.

　화살을 다섯 대나 맞았으면서도 그는 고통스러운 표정을 짓지 않는

멤링, 빌렘 모렐과 부인의 초상(1482), 각각 39×29cm, 브뤼셀 왕립 미술관

다. 고통이 순화되어 묘사된 이유는 신앙의 승리를 나타내기 위함이다. 종교적인 우아함을 추구했던 멤링에게는 이런 식의 표현이 익숙했다. 여기서 화살은 중세 유럽에 크게 유행해서 수많은 목숨을 앗아간 전염병 페스트를 상징한다. 그림에서처럼 많은 화살을 맞고도 살아난 성 세바스찬은 나중에는 페스트에 대한 수호성인으로 등극하기도 했다. 팔과 다리, 옆구리에 박힌 화살은 예수가 십자가에서 처형당한 방식을 그대로 따르고 있다.

멤링의 다른 작품 〈빌렘 모렐과 부인의 초상〉은 그에게 초상화 분야

에서 큰 성공을 가져다준 그림이다. 멤링은 꾸미지 않고 정확하며 놀라울 정도의 세부 묘사를 통해 모델이 눈앞에 생생하게 살아 있는 것처럼 묘사했다. 고흐는 멤링의 정확하고 인물의 개성이 드러나는 초상화의 영향을 받았을 것이다.

상반신의 절반만 그려진 작품 속 남자와 여자는 기도하는 자세로 서로 마주 보고 있다. 두 사람은 예상할 수 있듯이 한 쌍의 부부다. 그들이 있는 화실 너머로는 바깥 풍경이 보인다.

한편 빈센트는 테오에게 쓴 편지에서 특히 브뤼헐의 눈 덮인 풍경화를 언급한다. "성탄절 전에 우울했는데 며칠 동안 눈이 내렸다. 브뤼헐의 눈 덮인 풍경화가 생각났어. 빼어난 솜씨로 청홍과 흑백의 독특한 효과를 만들어낸 많은 화가들 생각도 났다."

고흐가 말하고 있는 브뤼헐의 눈 덮인 풍경화를 미술관에서 찾아본다. 〈베들레헴의 인구조사〉에서 멀리 보이는 폐허의 성과 연못, 교회까지 이어지는 마을에는 눈이 쌓여 있다. 빈센트가 보리나주에서 떠올리는 풍경이다. 그곳에는 눈을 치우는 사람, 집을 만드는 사람, 얼어붙은 연못을 건너는 사람, 화톳불 주위에 모인 사람 등이 각자의 일을 하느라 바쁘다. 반면 아이들은 썰매를 타거나 눈싸움을 하는 등 즐겁기만 하다.

화면 오른쪽 아래 전경을 보면 한 남자가 나귀를 끌고 온다. 나귀 위에는 녹색 망토를 걸친 여자가 앉아 있다. 그들은 사람들의 주위를 전혀 끌지 않은 채 마을로 들어오는 중이다. 이들은 바로 성서의 요셉과 마리아다. 로마 황제 아우구스투스가 명한 인구조사를 위해 온 것이다.

브뤼헐, 베들레헴의 인구조사(1566), 116×164cm, 브뤼셀 왕립 미술관

왼쪽에는 세무서로 보이는 건물 앞에 사람들이 잔뜩 모여 있고 그 앞
에서는 한창 돼지를 잡는 중이다. 투박하고 거친 분위기의 이 광경은 멀
리서 빨갛게 지고 있는 태양으로 조금이나마 맑아진다. 브뤼헐은 종교
화와 장르화, 풍경화를 마법 같은 솜씨로 한데 섞어 넣었다. 그는 일상
의 장면을 새롭게 구성하고 다양하게 읽히는 풍부한 이미지를 만들어내

눈 속의 광부들(1880), 44×55cm, 크뢸러 뮐러 미술관

기 위해 성서의 이야기를 가져온 것이다.

　브뤼헐은 최초로 눈이 내리는 풍경을 그린 화가 중의 한 사람이다. 그는 나중에 이 테마의 그림을 다섯 번에 걸쳐 그린다. 이 그림들이 즉각적인 성공을 거두자 눈 오는 풍경화는 하나의 장르가 된다.

　반 고흐의 눈 오는 풍경 그림을 보면 브뤼헐의 영향이 어렴풋이 보인다. 〈눈 속의 광부들〉은 일하러 가는 광부들을 그린 작품이다. 고흐는

테오에게 보낸 편지에서 이 작품에 대해 이렇게 썼다. "눈 내리는 어스름한 아침에 가시나무가 늘어선 길을 따라 사람들이 광산으로 걸어간다. 광부들과 수레를 끄는 남자들과 여자들이 희미하게 보인다. 뒤로 거대한 광산과 높이 솟은 석탄 언덕이 하늘과 맞닿아 있다."

브뤼헐의 다른 작품 〈반역 천사들의 추락〉도 고흐와 연결되는 중요한 작품이다. 그림 속 혼란스러운 광경은 너무 복잡해서 도저히 빠져나올 수 없는 것처럼 보인다. 멀리 빛나는 배경의 후광에서 튀어나오는 괴물들은 땅으로 쇄도하며 떨어진다. 천사들이 성 미카엘의 지휘 아래 괴물들과 싸운다. 중앙에 위치한 황금빛 갑옷을 입은 성 미카엘은 머리 일곱 개를 가진 괴물의 목을 치고 있다. 대천사 미카엘의 전투는 성서의 묵시록에도 나오는 장면으로 중세부터 숱하게 그려진 테마다.

이 그림에서 가장 인상적인 부분은 화면을 가득 메운 괴물들이다. 바싹 마른 체구의 성 미카엘과 적은 수의 천사들은 끝도 없이 쏟아져 내려오는 괴물에 도무지 큰 위협이 되지 않아 보인다. 브뤼헐은 동식물, 광물, 인간을 자세히 관찰하고는 그것들을 형체를 알아보기 힘들게 잡종으로 섞어 괴물의 외양을 결정했다. 그 결과 매우 역겹지만 환상적이면서 기괴한 모습의 괴물을 창조해 냈다.

이 작품의 또 다른 장점은 놀랍도록 매력적인 색채다. 브뤼헐은 능숙한 솜씨로 빨간색, 녹색, 파란색, 흰색을 강조하고 어두운 갈색과 밝은 황갈색을 섞어가면서 색채 화가로서의 가장 뛰어난 면모를 자랑한다. 훗날 색채로만 세상을 그려나가기를 원했던 반 고흐를 여기서 발견할 수 있다.

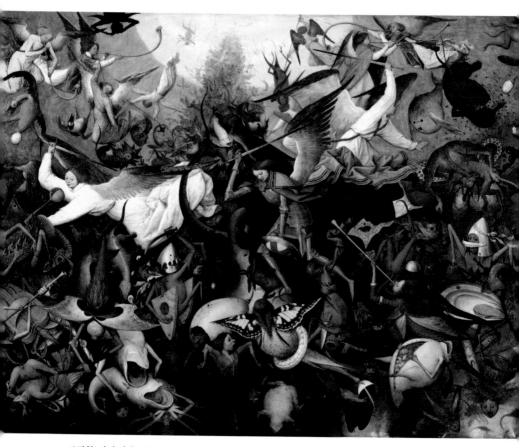

브뤼헐, 반역 천사들의 추락(1562), 117×162cm, 브뤼셀 왕립 미술관

고흐는 비록 브뤼셀의 신학교에서 퇴학당했지만 가고 싶었던 보리나주의 탄광촌에서 전도사로 일하게 된다. 보다 못한 아버지가 학교에 탄원서를 보내 마지막으로 기회를 달라고 사정한 결과였다. 마침내 그는 온통 잿빛으로 물든 암울하기 그지없는 마을에서 2년이라는 긴 시간 동안 평신도 전도사로 일할 수 있었다.

보리나주는 벨기에와 프랑스 국경이 맞닿아 있는 곳이다. 빈센트는 동료 전도사의 집에 방을 구해서 살았다. 그는 성경을 강연하고 어린이를 대상으로 수업하는 전도사였는데, 지극한 헌신으로 환자와 가난한 사람을 돌봤다. 보리나주에 처음 도착했을 때는 근사한 옷차림을 하고 있었지만 곧 사람들의 궁색한 차림새를 보고는 그들과 같은 초라한 옷을 입고 오히려 만족했다.

고흐는 보리나주에서 가장 오래되고 위험한 마르카스 광산을 찾아가기도 했다. 숱한 사고로 희생자가 많이 나오는 험한 곳이었다. 그는 광부들과 함께 작은 두레박에 매달려서 지하 700미터까지 내려갔다. 그야말로 가장 비참한 밑바닥 삶을 목격하는 순간이었다. 그곳에는 성인 광부는 물론이고 어린아이들까지 있었다. 탄차를 끄는 일곱 마리의 늙은 말들은 죽기 전까지는 밖으로 나가지 못했다.

빈센트는 이들의 삶에 충격을 받고 월급은 물론이고 음식부터 옷과 담요까지 이들에게 나눠 주었다. 면도도, 세수도 하지 않고 꾀죄죄한 모습을 한 채 광부들이 지내는 열악한 가건물인 막사의 야영용 침대에서 자겠다고 고집을 피우기도 했다. 그러나 지역의 기독교위원회는 전도사가 신도와 지나치게 비슷해지는 것을 좋아하지 않았다. 그들은 심지어

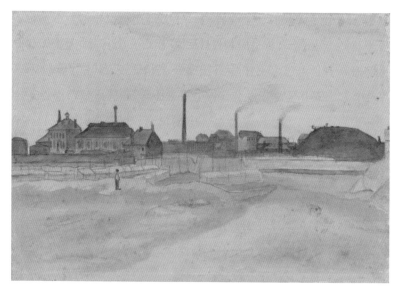

보리나주 탄광(1879), 26×38cm 반 고흐 미술관

고흐를 종교에 미친 사람으로 취급했다. 신도들 역시 처음에는 헌신적인 빈센트를 존경했지만 차츰 조롱하기 시작했다. 결국 교회는 고흐의 설교 능력이 떨어진다는 이유로 6개월 후에 계약을 연장하지 않았다.

고흐가 보리나주를 그린 작품으로는 작은 소품들만 있다. 먼저 〈보리나주 탄광〉을 보자. 그의 작품 중에서 그리 많지 않은 수채화 작품으로, 칙칙한 탄광의 풍경을 다소 밝게 표현해 놓았다. 실제로는 광산의 먼지와 재로 뒤덮인 집들과 새까맣게 죽은 나무들, 석탄과 쓰레기 더미들로 가

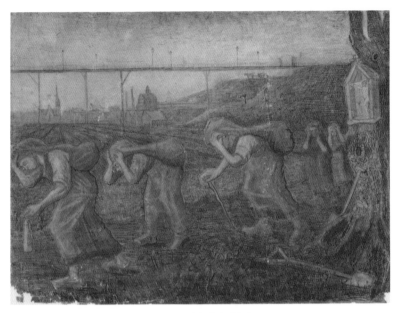

석탄을 지고 가는 여자들(1881), 48×63cm, 크뢸러 뮐러 미술관

득 찬 을씨년스러운 곳이었지만 그는 이 마을에 애정이 있었다. 훗날 빈
센트는 유황색 태양이 빛나는 곳이라며 이곳을 그리워하기도 했다. 그
림 왼쪽에는 혼자 쓸쓸히 탄광을 바라보는 인물이 있는데 훗날 이곳을
추억하게 될 고흐 자신의 초상으로 보인다.

　탄광을 배경으로 고되게 일하는 사람들을 그린 작품은 〈석탄을 지고
가는 여자들〉로 나중에 브뤼셀에서 완성했다. 이 작은 소묘에는 거의
땅바닥에 닿을 정도로 허리를 굽히고 석탄 더미가 든 자루를 이고 가는

사람들이 등장한다. 오른쪽 끝 나무에는 십자가에 매달린 그리스도처럼 보이는 조각이 걸려 있다. 그 옆의 석탄을 나르는 여자들은 손이 얼굴을 감싸는 모습인데 예수의 죽음을 슬퍼하는 것처럼 보인다. 고흐는 이 처절한 풍경에서 고통받는 그리스도를 떠올렸을지도 모른다. 비참한 인간의 비극 가장 밑바닥에 한 줄기 희망의 빛을 그리고 싶었던 것은 아닌지 하는 생각이 든다.

빈센트는 언제나 고통받고 불행한 자들의 편이었다. "나도 내가 왜 이러는지 모르겠다. 내가 좋아하는 사람들은 불행한 자, 경멸당하는 자, 버림받은 자들이다." 비극적인 운명을 향한 고흐의 커다란 연민은 어쩌면 자신을 향한 것인지도 모른다. 불행을 놓고 봤을 때 그의 그림 속 주인공들과 고흐는 그리 다르지 않기 때문이다. 이런 감정이 최고조에 다다른 때가 보리나주에 머물던 시기다.

고흐는 어두운 고통을 담은 그림을 그릴 때의 생각을 밝히기도 했다. "나는 인물이나 풍경을 그릴 때 우울한 감정보다는 비극의 고통을 표현하려고 해." 인간이 살 수 있는 가장 밑바닥의 조건에서 생활하는 사람들이 겪는 고통은 그에게도 똑같이 극심한 고통이었을 것이다. 그의 그림이 보여주는 고통은 그림 속 인물은 물론이고 빈센트 자신의 고통이기도 하다.

결국 빈센트는 다시 브뤼셀로 향한다. 이번에는 전처럼 신학교가 아니라 미술학교에 다니기 위해서였다. 교회 성직자들은 물론이고 신도들에게도 멸시받는 형편이 되었으니 더 이상 종교에 관심을 갖기도 어려웠

을 것이다. 이때부터 그는 제대로 화가 수업을 받는다.

이 시기에 고흐는 그의 인생에서 중요한 인물도 만나는데 테오를 통해 알게 된 화가 안톤 반 라파르트다. 고흐와 같은 왕립미술아카데미에 다니던 귀족 출신의 부유한 청년 라파르트는 오랫동안 고흐와 친하게 지낸다. 둘은 비슷한 점이 별로 없었지만 방랑하는 것을 좋아하는 점에서는 닮았다. 빈센트와 많은 편지를 주고받은 사람들 가운데 한 명이기도 하다.

라파르트는 고흐보다 다섯 살 어렸지만 회화 기술은 훨씬 좋았다. 그럼에도 두 사람은 마음이 잘 맞아 함께 야외로 그림을 그리러 나가기도 했다. 가족들에게서 적은 돈을 받아 쓰는 옹색한 처지의 고흐와 달리 라파르트는 작은 화실도 가지고 있었다. 그는 어려운 처지인데다 그림을 둘 장소도 없던 고흐를 위해 화실을 빌려주기도 했다. 이 화실에서 고흐가 완성한 그림이 앞에서 본 〈석탄을 지고 가는 여자들〉이다.

반 고흐가 다닌 왕립미술아카데미는 미디 거리에 있다. 그는 근처의 생 위베르 갤러리와 구필화랑 브뤼셀 지점에 자주 들렀다. 1840년대에 건축된 생 위베르 갤러리는 이 도시에서 최초로 세워진 아케이드 건물인 동시에 앞서 파리나 밀라노 등 유럽 근대 도시에 먼저 들어선 쇼핑몰이다. 건물은 파리의 파사주를 모방했는데 세 개의 갤러리를 합친 형태다. 르네상스 양식의 갤러리들은 각각 다른 분위기로 만들어졌으며 많은 조각으로 장식되었다. 유리창으로 이루어진 높은 천장을 통해 밝은 빛이 쏟아지고 그 아래 양옆으로 대리석 기둥들이 줄을 지어 선 모습은 우아한 분위기를 조성한다.

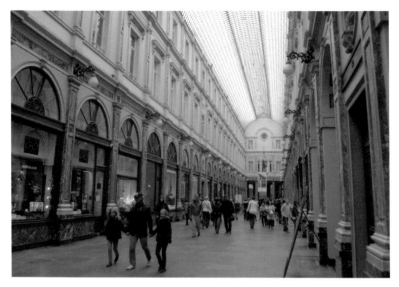

생 위베르 갤러리

　현재 위쪽의 두 개 층은 아파트로 사용 중이고 1층에는 상점들이 즐비해 있다. 상당히 풍요로운 현장이다. 입구에 들어서면 벨기에가 자랑하는 초콜릿을 파는 가게가 보인다. 화려한 장식으로 치장된 유리창 너머로 온갖 초콜릿 제품이 가득하다. 과일이 들어간 초콜릿부터 견과류를 넣은 것까지 종류도 다양하고 색과 모양도 다채로워 눈으로만 봐도 그 맛을 느끼기에 충분하다. 가히 초콜릿의 왕국이라 할 만하다.

　벨기에의 또 다른 자랑거리인 레이스도 빼놓을 수 없다. 브뤼셀 북쪽의 오래된 도시 브뤼헤처럼 이 도시의 레이스 제품도 특유의 섬세함과

안트베르펜 역사

아름다움을 지니고 있다. 브뤼헤와 브뤼셀은 레이스의 쌍벽을 이룬다. 장갑이나 모자 같은 액세서리도 눈에 많이 띈다.

갤러리 한쪽에는 한눈에도 오래되어 보이는 서점이 있다. 트로피즘 라이브러리는 예전에는 콘서트도 열리던 카페였다. 빅토르 위고와 보들레르, 랭보와 베를렌이 자주 드나들던 곳이다. 마침 고서적 전시가 열리고 있다. 중세의 성서부터 현대의 앙리 마티스 화집 《재즈》까지 시대별로 다양한 책을 갖추고 있다. 안트베르펜에 있는 플랑탱 모레투스 박물관에 16세기의 출판 시설이 완벽히 보존되어 있는 것에서 알 수 있듯이 벨기에 출판문화의 수준은 대단하다. 다종다양한 장정이나 크기만 봐도 벨기에의 책은 예술의 경지에 올랐음을 알 수 있다.

고흐의 두 번째 브뤼셀 체류는 오래 가지 않았다. 무엇보다 이 도시의 물가가 고흐가 감당하기에는 너무 비쌌다. 왕립미술아카데미의 무료 강의를 들었지만 이내 그만두었다. 이미 나이가 많다 보니 어린 학생들과 어울리기가 힘들었고 수업 내용도 마음에 들지 않았던 것 같다. 더구나 라파르트가 네덜란드로 이사하면서 화실도 사라지자 빈센트 역시 부모님이 있는 네덜란드로 돌아간다.

이 시기에 그린 작품으로는 〈지친 사람〉이 있다. 빈센트는 이 작품과 비슷한 그림을 여러 번 그렸다. 헤이그에서는 동거하던 여자 시엔이 나체로 똑같은 포즈를 하고 있는 모습을 그렸고, 남프랑스에서는 정면으로 앉은 노인이 손으로 얼굴을 파묻고 있는 장면을 담아냈다. 〈지친 사람〉은 아주 초기의 작품이다.

지친 사람(1881), 23×31cm, 암스테르담 더부르 재단

　의자에 앉아 있는 노인의 옆모습이 보인다. 팔꿈치를 무릎 위에 얹은 채 손으로 얼굴을 감싸고 있다. 삶에 지치고 고뇌하는 모습이다. 브뤼셀에서의 빈센트의 상태와 그리 다르지 않다. 고흐는 무엇보다 감정을 그림에 담으려고 했고, 이를 위해 자신이 먼저 그 감정을 느끼기를 원했다. 고흐가 이 그림에서 표현한 것은 바로 그가 느낀 감정이다.

벨기에에서 고흐의 마지막 발자취는 안트베르펜에서 찾을 수 있다. 고

스테인성(1885), 9×17cm, 반 고흐 미술관

흐가 아버지의 죽음 이후 고향을 떠나 향한 곳이 바로 안트베르펜이다. 안트베르펜은 유럽의 주요 항구 도시로 분주하고 활기 넘치는 곳이다. 17세기 바로크 화가를 대표하는 루벤스의 도시이기도 하다.

1885년 11월, 서른두 살의 반 고흐가 안트베르펜에 도착했을 때 빈센트의 시선을 사로잡은 것도 활달한 사람들의 모습이었다. 맥주와 홍합 요리를 먹고 떠드는 건장한 플랑드르 선원, 부두에서 짐을 내리는 억센 일꾼, 작은 몸집으로 조용하게 사람들 사이를 스쳐 지나가는 중국인 소녀 등이 만들어내는 풍경은 한적한 시골 마을인 뉘넨과는 너무나 달랐고 혼란스럽기까지 했다.

고흐는 항구와 스헬더 강변을 산책하며 소묘 작업을 했다. 〈스테인성〉

은 강변의 요새인 스테인성과 주변에서 산책하는 사람들을 소박하게 스케치한 것이다. 중세의 요새는 육중한 몸체를 위압적으로 뽐내고 있는데 이 풍경은 오늘날에도 거의 달라지지 않았다. 이 작품은 고흐 미술 인생에서 다소 예외적인 작품이다. 평소 그는 오래된 건축물을 잘 그리지 않았기 때문이다. 고흐는 이 그림들을 관광객에게 팔기 위해서 기념품 용도로 그렸다. 하지만 우선 상점에서 그림을 사주지 않았다.

빈센트가 안트베르펜에서 그린 작품으로는 유화가 눈에 띈다. 〈빨간 리본을 한 여자〉와 〈노인의 초상화〉는 간신히 모델을 구해서 그린 작품들이다. 그는 모델을 하겠다는 창녀와 프랑스 노인을 겨우 구해 초상화를 그렸다. 그러나 끼니도 제대로 잇기 힘들 만큼 계속해서 경제적 어려움을 겪고 있었던 빈센트는 당연히 모델료를 제대로 지급할 형편이 되지 못했다. 당시에는 고흐의 건강마저 상당히 안 좋았는데 아주 적은 식사량 때문에 아무것도 소화하지 못하고 치아도 열 개나 빠질 지경이었다.

고흐는 안트베르펜에서 무료로 수업하는 왕립미술아카데미에 입학했는데 그 이유도 수업 시간에 모델을 그릴 수 있을 것이라는 희망이었다. 그러나 현실은 기대와는 완전히 달랐다. 학교에서는 한 해가 지나도록 고전 인물 석고상만을 그릴 수 있을 뿐이었다. 빈센트는 처음에는 이를 순순히 받아들였지만 점점 동료들뿐만 아니라 교수들 그림에 대해서도 혹평을 이어갔다. 그에게 학교 수업은 더 이상 의미가 없었다. 결국 이전의 미술학교에서와 마찬가지로 적응하지 못하고 뛰쳐나오고 만다.

안트베르펜에서 그린 다른 그림으로는 〈담배를 물고 있는 해골의 머

빨간 리본을 한 여자(1885), 60×50cm, 개인 소장

노인의 초상화(1885), 44×34cm, 반 고흐 미술관

담배를 물고 있는 해골의 머리(1886), 32×25cm, 반 고흐 미술관

안트베르펜 노트르담대성당

리)가 있다. 검은 배경에 옆모습의 해골이 담배를 물고 있는 모습은 다소 섬뜩하다. 당시 고흐의 힘든 상황에 비춰 볼 때 자신의 죽음을 강하게 예감한 것으로 보이기도 한다. 그러나 그의 작품 경향을 생각하면 아무래도 학교 작업실에서 장난스럽게 그렸다고 보는 게 더 정확할 수 있다.

안트베르펜을 여행할 때 꼭 들러야 하는 곳이 노트르담대성당이다. 노트르담대성당은 이 도시에서 가장 유명한 성당으로, 특이하게 일본인

관광객을 유난히도 많이 만나게 되는 곳이다. 빈센트는 안트베르펜에서 특히 루벤스의 작품을 몹시 보고 싶어 했다. 고흐뿐만 아니라 현재도 많은 사람이 루벤스의 그림을 보러 안트베르펜을 방문한다.

루벤스 작품으로는 애니메이션으로 유명한 《플랜더스의 개》에 등장하는 그림들이 가장 유명하다. 이 그림들이 바로 노트르담대성당에 걸려 있다. 애니메이션 주인공인 가난한 우유배달부 소년 네로는 성당 내부에 있는 루벤스의 그림 〈십자가에서 내려짐〉 앞에서 숨을 거둔다. 바로 옆에는 이와 짝을 이루는 작품 〈십자가에 올려짐〉이 걸려 있다. 그 외에도 성당에서는 루벤스의 여러 작품을 볼 수 있다.

〈십자가에서 내려짐〉은 네로의 죽음을 연상하게 만드는 작품이다. 성당 창문을 통과한 빛이 그림 위에 내려앉으면 신비함을 더한다. 이 그림은 루벤스가 한창 제단화 제작에 주력할 때 만들어졌다. 당시 루벤스는 60여 점의 제단화를 탄생시켰다. 물론 혼자서 그리지는 않았고 당대 유럽 최고의 아틀리에를 운영한 거장답게 100여 명의 제자들과 함께 제작했다.

이 작품은 그리스도의 십자가 처형을 균형과 차분함, 고전주의의 심오한 감정으로 표현하고 있다. 중간 패널 그림에서 구세주는 고대 조각상 〈라오콘 군상〉의 라오콘을 떠올리게 한다. 오른쪽 사다리 위 검은색 옷차림의 니고데모는 라오콘의 아들을 연상시킨다.

왼쪽 패널은 마리아가 사촌 엘리자베스의 초대를 받아 그녀의 집에 방문하는 장면이고 오른쪽 패널은 사람들에게 아기 예수를 소개하는 장면이다. 위 세 그림을 덮는 부분에는 왼쪽에 성 크리스토프와 수도사가

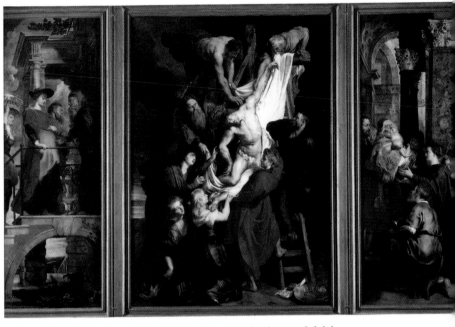

루벤스, 십자가에서 내려짐(1614), 중앙 패널 420×310cm, 안트베르펜 노트르담대성당

그려졌다. 원래 그리스도를 옮기는 자로 알려져 있는 성 크리스토프는 이 작품을 의뢰한 안트베르펜 길드의 수호성인이기도 하다. 이 삼폭화 역시 그에게 바쳐졌다.

이 그림이 그려진 시기는 반종교개혁 운동이 고조되던 때다. 당대 작품들은 예수의 희생에 대해 현재성을 부여하는 동시에 신자들이 제단 앞에 설 때 예수의 육체적인 모습을 인지하게 만드는 데 중점을 두었다.

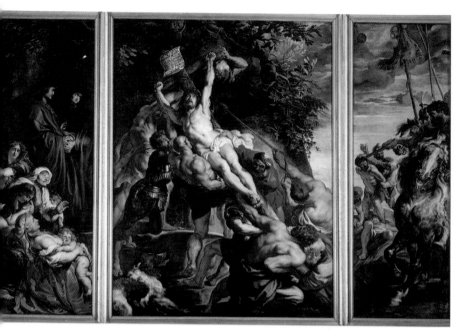

루벤스, 십자가에 올려짐(1611), 중앙 패널 462×341cm, 안트베르펜 노트르담대성당

안트베르펜 노트르담대성당에 있는 삼폭화는 루벤스가 이런 목적으로
제작한 작품 가운데 최고의 열정을 담아 만든 것이다.

이 작품 옆에는 루벤스가 더 앞서 제작한 〈십자가에 올려짐〉이 있다.
중앙 패널에서는 빨간 옷을 입은 성 요한을 비롯해 근육질의 사람들이
예수가 매달린 십자가를 받치고 있다. 정신적인 연대와 육체적인 힘을
합한 노동의 결과다. 아래에 충직하게 보이는 개를 통해서도 이런 힘을

느낄 수 있다. 개들도 힘을 보태는 것이다.

작품 속 인물들은 고전적인 단순함, 연극적으로 과장된 제스처, 깨끗한 색채와 진주 빛깔의 투명한 살색 등으로 견고하게 묘사되었다. 루벤스는 프로테스탄트 집안에서 태어나 개신교 교육을 받았지만 구교의 교회에서 쓰이는 그림을 많이 그렸다. 17세기 유럽에서 성행하던 반종교개혁 운동이라는 시대적 조류에 발맞춘 것이다.

오른쪽 패널은 예수와 함께 처형당한 도둑들이 십자가에 못 박히는 장면이다. 왼쪽 패널에서는 십자가에서 내려지는 예수를 보며 오열하는 사람들이 나타난다. 여기서 특히 눈에 띄는 인물은 맨 아래의 금발 여인이다. 그녀는 막달라 마리아로 특이하게도 그녀의 품에는 젖 먹는 아기가 안겨 있는데 막 울음을 터뜨리고 있다.

루벤스의 그림에서도 빈센트의 작품에 미친 영향을 찾아볼 수 있다. 고흐의 작품에서 보이는 과장된 표현은 다분히 루벤스적인 것이다. 빈센트 반 고흐는 감정적으로 가장 고조되는 순간을 그리는 루벤스처럼 과감한 색채와 형태로 자신의 감정과 생각을 그림에 담는 데 주력했다.

Vincent

Hague

Van Gogh

헤이그

고흐는 헤이그에서 유화뿐만 아니라 데생도 많이 그렸다. 주로 길거리의 사람들이나 같이 살았던 시엔과 그의 아이들을 그린 것들이다. 시엔과 아이들을 돌보느라 경제적으로 힘들었음에도 고흐는 그림에 대한 꿈을 버리지 않았다. 가난한 사람, 고통받는 사람들이 있는 거리뿐만 아니라 스헤베닝언 해변을 찾아 이젤을 세우고 캔버스에 묻은 모래를 닦아내며 화가로서의 열정을 키워나갔다.

네덜란드의 서쪽 끝에 위치한 헤이그는 고흐의 생애에서 상당히 중요한 도시다. 빈센트의 첫 번째 헤이그 생활은 그가 열여섯에 학교를 그만두고 헤이그 구필화랑에서 일하게 되면서 시작되었다. 이 생활은 4년 정도 지속되었는데, 이때 고흐는 우리가 알고 있는 화가 고흐로서의 삶이 잘 연상되지 않을 정도로 평범하고 성실하게 살았다.

두 번째는 화가가 되기로 결심한 후 헤이그에 아틀리에를 장만하고 지내던 시기로, 그의 생애에서 유일하게 어설프나마 가정이란 걸 꾸리고 살던 시기다.

가난한 목사 집안의 장남이었던 고흐는 가정 형편상 학업을 중도에 포기하고 열여섯이 되던 해인 1869년 7월에 헤이그로 온다. 화상으로 일하던 삼촌의 소개로 구필화랑에 견습 사원으로 들어가게 된 것이다. 1873년 6월까지 4년 동안 그림 매매를 중개하는 화상으로 일하다 헤이

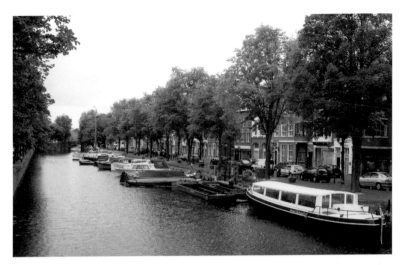

헤이그 시내를 감싸 안은 운하 풍경

그를 떠난 고흐는 10여 년 후인 1882년 1월에 다시 이 도시로 온다. 그리고 1883년 7월까지 화가로서의 삶을 꾸려갔다. 평생을 유럽의 이곳저곳을 방랑하다시피 산 고흐에게 안정된 스위트 홈이란 애저녁에 글러버린 신기루였지만, 그나마 이곳에서 생애에 유일하게 같이 산 여인 시엔을 만나게 된다.

헤이그 시내를 다니다 보면 암스테르담과 마찬가지로 운하를 자주 볼수 있다. 운하 위에 있는 배들은 대부분 수상 가옥이다. 배 위에서 사는것이 불편할 것도 같지만 생활하는 데 필요한 시설과 용품은 대부분 갖

낭만이 있는 헤이그의 주택가

추고 있다. 무엇보다 낭만이 있는 주거 형태다. 또 최소한 운하가 범람
해도 걱정은 없을 것이다.

　네덜란드는 오랫동안 물과 싸워온 나라다. 그래서인지 물의 이용이나
수해 방지에 관해서는 최고의 기술을 자랑한다. 강가에 있는 집들 사이
에는 물 높이에 따라 집 전체가 오르락내리락하는 신기한 주택도 있다.
집 중앙에 집을 관통하는 기둥이 있는데 이를 중심으로 수면의 높이가
달라질 때마다 함께 부력으로 집 전체가 올라갔다 내려갔다 하는 것이
다. 강물이 넘쳐도 수몰 걱정이 없는 대단한 방식이다.

　물론 고흐가 헤이그에 살았을 때도 운하는 있었다. 그때와 마찬가지

로 운하를 따라서 산책로가 나 있고 꽃들도 철 따라 피어난다. 헤이그에서 고흐가 남긴 소묘 중에는 이 운하 옆의 산책로를 그린 것도 있다.

고흐는 첫 번째 헤이그 체류 시기에 〈운하〉, 〈헤이그의 연못〉 등의 데생 작품들을 남겼다. 당시는 그가 화랑 일을 열심히 하던 때라 거의 그림을 그리지 않아 남아 있는 작품이 몇 안된다. 이 작품들 속에는 낙엽이 떨어진 운하 주변 풍경이 잘 묘사되어 있다.

그림 속 길에서는 멋쟁이 신사와 숙녀들이 한가롭게 산책을 하는가 하면 사람도 없이 쓸쓸한 운하의 모습도 보인다. 지금은 운하 위 다리로 작은 전차도 다니고 길 위에는 자전거도 스쳐간다. 고흐의 그림처럼 평화로운 풍경이다.

거리에는 오래된 집도 많이 있다. 네덜란드의 집들은 일단 외관상으로도 특유의 견고함이 나타난다. 장식이 거의 없는 실용적인 외관 때문에 조금 딱딱해 보이는 것도 사실이지만 나름대로 고색창연함이 있어 그리 미운 모습은 아니다.

꽤 큰 도시인데도 시내에서는 소박한 풍경도 눈에 띈다. 시내 한복판에서 치즈와 군것질거리를 파는 노점도 복잡하지 않고 한결 느긋하다. 안에서는 손님들이 주인과 정겹게 인사를 나누고 수다 보따리를 푼다.

그런가 하면 번화한 곳에는 현대적인 감각의 빌딩들이 들어서 있다. 그 앞에는 남태평양 폴리네시아의 토템을 닮은 동물 조각들도 눈길을 끈다. 초현대적인 건물 앞에 이런 원시적인 조각을 배치한 네덜란드인들의 감각이 썩 괜찮다는 생각이 든다. 거기다 곳곳에 자전거를 탄 사람들이 다니는 걸 보면 이 도시는 분명 환경 친화적이다. 곳곳에 무심하지

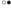

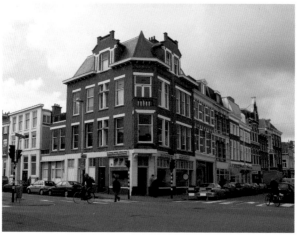

○● 시내 곳곳에 세워진 자전거
●● 현대와 과거와 함께 어우러진 풍경 속에 사람들과 시간이 오간다.

만 극히 자연스럽게 자전거가 세워져 있는 모습이 참 보기 좋다.

시내에는 헤이그 중앙역이 있다. 이 도시에 기차를 타고 오는 여행자들은 대부분 여기에서 내린다. 시내가 가까워 둘러보기 좋기 때문이다. 고흐가 헤이그에서 화가로 지내던 시절에 시엔을 처음 만나는 곳도 바로 중앙역 근처다. 당시 그녀는 길거리에서 몸을 파는 매춘부였고, 이미 네 살이 된 딸도 있었다. 거기다 다른 사람의 아이까지 임신한 몸이었다.

헤이그에서 고흐는 여전히 동생 테오가 보내주는 돈으로 생활하며 가난한 화가의 삶을 꾸려가고 있었다. 무료 급식소에서 사람들을 모델로 그림을 그리고 저녁에 돌아오기를 반복하던 고흐가 역 근처에서 우연히 그녀와 마주친 것이 인연의 시작이었다. 시엔이 매춘을 위해 고흐에게 의도적으로 접근한 것은 결코 아니었다.

그들은 결국 고흐의 방에서 함께 살게 되지만 그 기간은 고작 1년여에 불과했고 마지막은 가슴 아픈 이별로 끝나고 만다. 고흐와 여인들의 사랑은 늘 파국으로 치닫는 경향이 있었다. 전직 매춘부이며 이미 다른 남자의 아이를 임신한 여자와의 사랑은 쉽지 않았다. 물론 고흐는 사람들이 교양이나 예절을 앞세워 점잔 빼는 행동을 아주 싫어하고 보통 사람들이 꺼려하는 상대에게 오히려 매달리는 성향도 있었으니 어쩌면 평범한 사랑을 하기란 쉽지 않았을 것이다.

고흐가 성년이 된 이후 처음으로 사랑한 여자는 앞서 런던에서 언급했던 유지니 로이어다. 그다음으로 사랑하게 된 여자는 집안끼리 친하게 지내던 이웃집 딸 캐롤린이었다. 고흐는 그녀에게 영국 시인 존 키츠의

낭만적인 시를 적어 보내기도 하는 등 열성을 쏟았지만 역시나 일방적인 사랑일 뿐이었다. 그리고 우습게도 나중에는 캐롤린의 동생을 사랑하는 일도 벌어졌다. 결국 캐롤린이 다른 사람과 결혼하면서 고흐의 짝사랑은 완전히 실패로 돌아가고 말았다.

고흐에게 가장 큰 사랑의 상처를 안겨준 사람으로는 사촌 동생 케이를 들 수 있다. 당시 고흐는 동생 테오에게 사랑하는 여자에게서 '절대로 안 된다'는 말을 듣더라도 결코 포기하지 말라는, 다분히 편집증적이지만 지극히 자신과 어울리는 충고까지 한다. 어찌 보면 고흐를 오로지 그림에만 미쳐 다른 사람과 사랑을 나눌 줄 모르는 인간으로 생각할 수도 있다. 그럼에도 고흐는 사랑이나 우정을 그 어느 누구보다 간절히 원했다.

내가 펌프나 가로등 기둥처럼 쇠나 돌로 만들어지지 않은 다음에야 다른 모든 이들이 그렇듯이 다정하고 애정 어린 관계나 친밀한 우정이 필요하지. 아무리 세련되고 예의가 바른 인간이라도 그런 사랑이나 우정 없이는 살아갈 수 없으며, 무언가 공허하고 부족하다는 느낌을 가질 수밖에 없을 거야.

1879. 10. 15

이 편지에서 나타나듯이 고흐는 인생에 대한 깊은 사색과 놀라운 통찰을 가지고 있었다. 그는 테오에게 두 장의 그림을 보내면서 이렇게 썼다.

바다 풍경을 그린 스케치에는 황금색의 부드러운 느낌이 있는 반면에 숲 그림은 어둡고 진지한 분위기를 가지고 있어. 인생에 이 둘이 모두 존재한다는 게 참 다행스러운 일이야.

<div style="text-align: right;">1882. 9. 3</div>

우리는 고흐의 예술에 대한 열정과 기괴한 행동뿐만 아니라 지극히 인간적이고 사색적인 측면에도 주목해야 한다. 삶에 대한 이러한 통찰은 어쩌면 숱한 사랑의 실패와 고난에서 비롯된 건 아닐까.

고흐와 시엔의 만남은 이런 떠들썩한 연애 사건들이 모두 지난 다음의 일이다. 그가 역 앞에서 이 가련한 여인에게 말을 걸면서 시작된 인연으로 두 사람은 연인이 된다. 시엔은 고흐 그림의 모델이 되기도 하고 자잘한 일들을 도와주면서 생활했다. 나중에는 임신하고 있던 다른 남자의 아이를 고흐의 도움을 받아 출산하기도 했다.

하지만 시간이 흐를수록 둘의 사이는 점점 벌어진다. 여기에는 어쩔 수 없이 경제적인 이유가 큰 자리를 차지했다. 고흐가 평생 그렇게도 바라던 자신의 그림 판매는 아득하기만 한 상황에서 한 여자와 두 아이까지 감당하기란 엄청나게 힘든 일이었을 것이다. 거기에다 그의 스승이며 후원자였던 화가 안톤 모베와 지인과 부모, 동생 테오마저도 고흐의 상황을 크게 비난했다. 마침내 고흐는 자신이 이들을 버린다는 심한 자책감에 시달리면서 시엔과 결별한다.

고흐가 헤이그에서 살면서 남긴 작품들로는 소묘가 특히 많고 수채화와

유화가 조금 있다. 그렇지 않아도 경제적으로 힘든 상황에서 시엔 가족을 돌보느라 유화 재료를 살 돈이 모자랐을 것이다. 데생 작품들은 길거리의 사람들이나 시엔과 그의 아이들을 그린 것들이다.

고흐는 특히 시엔을 모델로 그림을 많이 그렸는데 〈누드의 여인〉, 〈담배를 피우는 시엔〉, 〈슬픔〉 등이 있다. 그리고 〈숄을 걸친 시엔의 딸〉이나 〈요람 앞에 무릎을 꿇은 소녀〉는 시엔의 딸이나 갓 태어난 아이를 그린 작품이다.

그중에서 석판화인 〈슬픔〉은 헤이그 시기의 대표작으로 꼽힌다. 이 작품은 시엔이 마른 몸을 옆으로 하고 돌아앉은 채 얼굴을 팔에 묻고 있는 모습을 담고 있다. 그림 아랫부분에 고흐의 작품으로는 상당히 특이하게 'Sorrow'라고 커다랗게 쓰여 있다. 고흐가 테오에게 보낸 편지를 보면 그의 의도가 무엇이었는지 잘 알 수 있다.

내가 표현하고 싶은 것은 감상적이고 우울한 것이 아니라 뿌리 깊은 고뇌야. 그리고 내 그림을 본 사람들이 나를 "정말 격렬하게 고뇌하는 화가구나"라고 말할 정도가 되고 싶어. 사람들이 말하는 내 그림의 거친 특성에도 불구하고, 아니 오히려 그것 때문에 더 절실하게 이런 감정을 전달할 수 있을 거야.

거리 풍경을 담은 작품 중에는 〈복권 판매소〉가 있다. 사람들이 복권을 사기 위해 그 앞에 길게 줄을 선 광경이다. 물론 지금도 이런 모습은 흔히 볼 수 있다. 처음에 고흐는 이들의 행렬을 보고 일확천금이나 노리

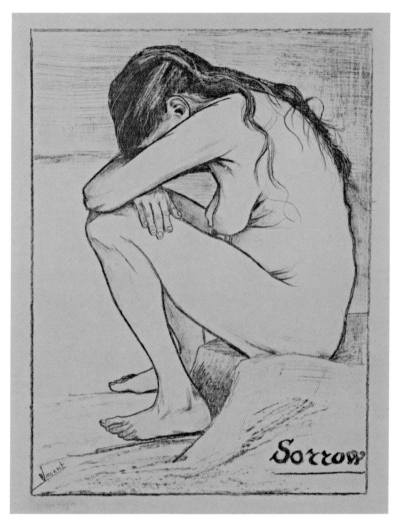

슬픔(1882), 50×38cm, 반 고흐 미술관

복권 판매소(1882) 38×57cm, 반 고흐 미술관

는 한심한 사람들로 생각했지만 그들의 얼굴을 본 다음에는 곧바로 이
해하게 된다. 그리고 그 푼돈으로 음식을 사는 편이 훨씬 도움이 될 것
을 알고 있지만 부자가 되고 싶어 복권이나 살 수밖에 없는 가난한 사람
들의 사정을 헤아려 보려고 노력한다.

고흐는 집 밖에서 무료 급식소나 길거리 등에서 만난 사람들을 많이 그렸는데 그들은 주로 늙고 가난한 이들이었다. 길에서 공사하는 인부, 석탄을 나르는 사람, 청소를 하는 사람, 집 안에서 바느질이나 물걸레질하는 아이 등이 그의 모델이었다.

헤이그에는 고흐의 작품이 소장된 미술관은 없다. 그러나 그의 예술 세계와 작품들을 더 잘 이해하기 위해 들를 곳이 있다. 바로 마우리츠하위스 미술관이다. 이곳에는 암스테르담의 레이크스 미술관처럼 고흐에게 큰 영향을 준 페르메이르와 렘브란트, 할스뿐만 아니라 다른 거장들의 작품도 걸려 있다.

암스테르담에서 본 같은 화가들이라고 해서 그냥 지나치지 않았으면 한다. 어떤 작품은 암스테르담보다 더 뛰어난 것들이기 때문이다. 생애 후기에 강렬한 색채의 그림을 그린 고흐는 특히 색채를 잘 다룬 네덜란드 화가들의 그림을 좋아했다. 단지 일본 전통화인 '우키요에'에서 나타나는 강렬한 색채의 영향만 받은 것은 아니었다. 고흐는 헤이그에 머물던 시기에 마우리츠하위스 미술관에 드나들며 그림들을 감상했다. 그가 경탄하고 항상 배우려고 했던 화가들의 작품이 그곳에 있는 것이다.

마우리츠하위스 건물은 브라질 총독을 지냈던 네덜란드의 귀족 마우리츠에 의해 1635년에 지어졌다. 마우리츠는 그의 이름을 땄고 하위스는 집을 의미한다. 처음에는 저택으로 사용되다가 1820년에 왕립 미술관으로 개관했으며 지금은 민영으로 운영된다. 이 미술관은 유럽의 작지만 알찬 미술관으로 유명하다. 소장 작품 수는 적지만 그 수준이 상당

고흐에게 큰 영향을 미친 화가들의 그림이 소장된 마우리츠하위스 미술관

히 높기 때문이다.

미술관에서 볼 수 있는 렘브란트의 그림으로는 우선 〈툴프 박사의 해부학 수업〉을 들 수 있다. 이 작품에서는 어두운 배경 앞에 밝게 빛나는 남자의 시체가 먼저 눈에 들어온다. 누워 있는 시체 앞에서 오른쪽에 가위를 든 툴프 박사가 강의를 하고 있고 동료 의사들이 이를 둘러싸고 있다. 헤이그 외과의사 길드 주최로 열린 해부학 실습이 열리고 있는 순간이다. 강한 명암의 대비와 등장인물들의 생생한 표정, 역동적인 구성이 화면에 힘을 더한다. 당대 다른 집단 초상화에서는 찾아보기 힘든 렘브

렘브란트, 툴프 박사의 해부학 수업(1632), 170×217cm, 마우리츠하위스 미술관

페르메이르, 델프트 풍경(1661)
97×116cm, 마우리츠하위스 미술관

란트만의 장점이다.

　이 실습에는 흔히 생각하듯이 동료 의사나 의과대학 학생들뿐만 아니라 일반 시민들도 참석했다. 지금은 잘 상상이 가지 않지만 당시에는 입장료를 받고 공개 해부를 했다. '의학의 발달을 위해서'라는 기치를 내세웠을 터인데, 아무튼 매우 실용적인 사고방식의 네덜란드인들에게는 잘 어울린다는 생각도 든다. 한편 렘브란트의 또 다른 작품으로는 너무나 유명한 자화상 시리즈와 〈수잔나〉, 〈호머〉도 빼놓을 수 없다.

　이 미술관의 대표작은 우리에게 영화로도 잘 알려진 얀 페르메이르의 〈진주귀걸이를 한 소녀〉다. 파리 루브르 미술관에 〈모나리자〉가 있듯이 마우리츠하위스에는 '북구의 모나리자'라는 애칭으로 불리며 이 걸작이 전시되어 있다.

　하지만 고흐가 페르메이르 작품 중에 특히 매혹된 작품은 이 그림이 아니라 〈델프트 풍경〉이다. 이 작품은 페이메이르 이름으로 남겨진 풍경화 두 점 가운데 하나로 그의 최고 걸작으로 꼽히기도 한다. 워낙 적은 수의 작품만 남긴 작가라서 종종 위작 소동이 크게 일어나기도 하지만 그의 작품을 소장한 미술관 정도라면 대개 최고 수준의 미술관이니 빼놓지 말고 들를 만하다.

　고흐는 〈델프트 풍경〉의 빛과 색채에 완전히 반하고 말았다. 캔버스에 유채로 그려진 이 그림에 가까이 가서 보았을 때와 떨어져서 보았을 때의 색이 다르게 나타나는 데 감탄을 금치 못했다. 나중에 아를에 정착하고 나서도 고흐의 머리에서는 언제나 이 작품이 떠나지 않았고, 이런 탁월한 수준의 그림을 그리고 싶어 했다.

할스, 웃는 아이(1625)
30cm, 마우리츠하위스 미술관

고호가 특히 좋아했던 프란스 할스의 작품도 이곳에 전시되어 있다. 〈웃는 아이〉는 할스의 특색인 서민적인 화풍이 잘 드러난다. 그림 속 아이는 일반적으로 귀엽고 예쁜 소년 초상화에 익숙한 눈에는 끌리지 않을 수도 있다. 가장 눈에 띄는 소년의 입은 얼마나 오래 양치질을 하지 않았는지 치석이 누렇게 끼었고, 머리도 빗질을 하지 않아 떡이 졌다. 그러나 세련된 것보다 거친 것을 더 좋아했던 고호에게는 이런 할스의 그림이 훨씬 마음에 들었을 것이다.

원형 나무 판넬에 빠른 붓 터치로 그려나간 이 작품은 자칫 미완성 작

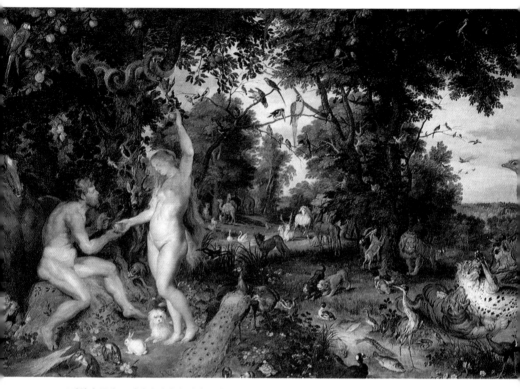

브뤼헐과 루벤스, 인간의 타락과 에덴 동산(1617), 74×115cm, 마우리츠하위스 미술관

품으로 보일 정도로 거친 수법을 보여준다. 이는 훗날 고흐가 남프랑스에서 엄청난 속도로 그림을 그려나간 일을 떠올리게 한다.

빈센트는 테오에게 보낸 편지에서 풍경화를 그릴 때 빠른 속도로 그린 작품들이 더 나아 보인다고 말했다. 그리고 그 작품들은 이미 오랜

기간 숙고하고 구상한 후에 나온 그림이라는 말도 덧붙였다. 그래서 자신의 그림을 급하게 그린 것이라고 이야기하는 사람들에게 "보는 사람이 급하게 본 것"이라고 말하라고 전하기도 했다.

이 미술관에는 고흐가 좋아한 또 다른 화가들의 색다른 그림도 있다. 바로 브뢰헐과 루벤스 두 사람이 공동 작업으로 완성한 작품인 〈인간의 타락과 에덴 동산〉이다. 고흐가 고갱과 함께 〈아를 여인, 마담 지누의 초상〉을 공동 작업하게 된 일을 떠올리면 더 재미있게 감상할 수 있다.

이 작품은 천국 같은 풍경 속에 아담이 이브에게서 선악과를 받아들고 주위에는 온갖 동물이 있는 그림이다. 이 작품에서 브뢰헐은 풍경과 동물을 그렸고 루벤스는 사람 부분을 맡았다. 그래서 브뢰헐의 세밀한 세부 묘사와 그와 대조적인 루벤스의 대담한 터치를 동시에 비교해 볼 수 있다. 그런데 〈아를 여인, 마담 지누의 초상〉은 고갱이 데생을 하고 고흐가 이를 바탕으로 색을 칠한 것으로, 작업 방식에 약간 차이는 있다. 그러나 어쨌든 두 사람 모두 만족한 작업이었다.

미술관을 나오면 바로 근처에 멋진 호수와 건물을 발견할 수 있다. 바로 비넨호프Binnenhof라 불리는 곳이다. 의회와 정부 청사 등이 들어선 네덜란드 정치의 중심지로 중세부터 도시의 심장 역할을 해왔다. 보통 정치·행정 기관이 수도에 있다는 걸 생각하면 좀 특이하지만 이런 식으로 권력의 과도한 중앙집중화 현상을 막기 위함일 것이다.

비넨호프 안으로 들어가면 이내 원뿔형의 탑이 높이 솟은 건물과 만난다. 의회와 일부 행정 부서가 들어선 리데잘Ridderzaal, 일명 기사의 홀

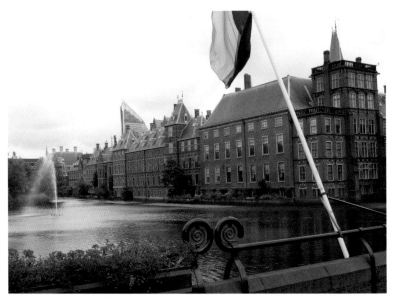

중세부터 헤이그의 중심지 역할을 해온 비넨호프

이다. 이 건물은 1280년 윌리엄 2세 백작의 연회장으로 쓰기 위해 지어
졌으며 그 후 많은 복원 작업을 거쳐 현재에 이르렀다. 그중에서 의회는
가이드의 안내에 따라 내부 관람도 허용된다.

　비넨호프는 정치인과 관료들이 근무하는 곳이지만 겉으로는 권위적
이거나 고압적인 분위기가 전혀 풍겨 나오지 않는다. 그냥 평범한 옛 성
을 보는 것 같다. 최소한 국민과 거리를 두고 자신들의 특권을 지키려
애쓰는 모습은 없다. 내부의 다른 행정 부서가 있는 곳에는 카페도 많다.
딱딱한 관공서가 아니라 시내의 평범한 광장이나 골목을 보는 듯하다.

한편 고흐는 헤이그 시절에 교외에서 그린 작품도 여러 개 남겼는데 가까운 바닷가인 스헤베닝언에 가서 그린 그림이 많다. 비넨호프 근처에서 버스나 전차를 타고 갈 수 있다. 고흐는 종종 시엔과 함께 스헤베닝언에 며칠씩 머물면서 그림을 그렸다. 그 시기는 1882년 6월에서 8월까지였는데 이때가 고흐가 그녀와 함께 보낸 가장 행복한 시기라고 할 수 있다. 그의 생애 전체에서 가장 행복한 시기라고 해도 과언이 아닐 듯하다. 그들은 바닷가 근처 호텔 방을 빌린 다음 그림을 그리거나 바닷가에서 쉬면서 모처럼의 여유를 누렸다.

고흐가 여기에서 그림을 그리던 때는 여전히 사람들이 이 바다에서 배를 타고 나가 고래나 물고기를 잡아오던 시절이었다. 스헤베닝언은 20세기 초만 하더라도 포경선들이 드나드는 항구로 유명했다. 당시는 모래언덕과 숲이 주변을 막고 있어서 지금처럼 헤이그시의 일부라고 하기에는 약간 동떨어진 곳이었다. 물론 지리적으로는 그리 멀지 않았지만 도시와는 어느 정도 격리된 셈이었다.

전차에서 내려 조금만 걸으니 바닷가다. 흐린 날씨 아래 북해의 회색 바다가 펼쳐진다. 예전의 모래언덕은 지금은 많이 낮아지고 숲은 보이지 않는다. 바다 앞에는 긴 산책로가 있는데 입구에는 장식용 배 한 척이 덜렁 올라와 있다. 그 뒤로는 평범한 휴양지의 풍경이 펼쳐진다. 이제 이 바닷가는 어촌이 아니라 도시인들이 잠시 쉬러 오는 곳이다. 배를 타고 고기 잡으러 나갈 일도 없으니 말이다.

모래밭으로 내려서니 모래가 푹신하다. 신발이 쑥 빠질 정도로 부드럽고 깊다. 바다에서 끊임없이 불어오는 바람이 이 모래밭을 만들었을

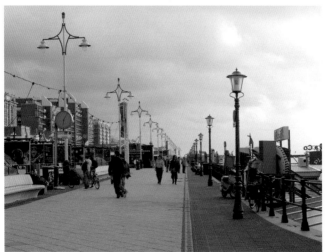

∘● 고흐가 그림을 즐겨 그리던 스헤베닝언 바닷가
●● 스헤베닝언 해변 산책로

것이다. 쉬지 않고 철썩이는 파도가 그 뒤에서 재촉했을 것이다. 풍성한 모래의 바다에 발을 담그니 해방감마저 느껴진다. 아예 신발을 벗고 맨발로 걸어보니 따뜻하고 부드러운 감촉이 그만이다.

고즈넉함과 쓸쓸함이 매력적인 철 지난 바닷가에 발을 디디는 일은 행복하다. 파란 비닐 천으로 묶어놓은 모래밭의 가설물들은 펼쳐지지 않았기에 쓸쓸하고, 그러기에 더 아름답다. 사람이 없어도 경고 표지판은 여전히 그 자리를 지키고 깃발도 바람에 의해 힘차게 퍼덕거림을 멈추지 않는다. 휴지통 속으로도 바람이 분다.

고흐는 특히 바람이 불고 폭풍우가 몰아치는 바다를 그리기를 좋아했다. 그럴 때면 온통 모래가 날려서 캔버스에 달라붙어 몇 번이나 긁어내야 했다. 때로는 너무 강한 바람 때문에 제대로 서 있기도 힘들었으며 모래 때문에 앞을 제대로 보지도 못했다. 그러면 모래언덕 뒤의 여인숙에 가서 모래를 턴 다음 그림을 그리거나 그저 바다를 감상하기 위해 다시 나오기도 했다. 그러다가 종종 감기에 걸리기도 했다. 고흐는 테오에게 스헤베닝언에서 그림을 그리던 순간에 대해 이야기한다.

최근 이곳의 바다는 참 아름다웠어. 폭풍이 오기 직전의 바다는 아주 인상적인데 폭풍이 치는 동안에는 파도를 잘 볼 수 없고 바다가 꿈틀대는 광경도 눈에 잘 들어오지 않아. …… 정말 거친 폭풍우였는데 소리도 별로 나지 않고 아주 강하고 인상적이었다. 더러운 비누 거품 같은 색으로 춤을 추던 바다 끝에 작은 고깃배가 있었고, 어둠 속에서 흐릿하게 사람 몇몇이 아주 작게 보였지. 그림 속에는 무한한 것이 있어. 정확하게 설명하기 힘들지만

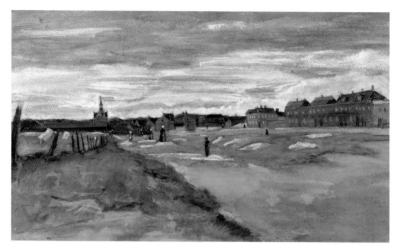

빨래 말리는 해변(1882), 32×52cm, 개인 소장

감정을 그림으로 표현하는 건 아주 매혹적인 일이야. 색채들 속에는 조화나 대조가 숨겨져 있어. 그래서 그것들이 저절로 조화를 이루면 다른 방식으로 표현하는 게 불가능해 보인다.

1882. 3

그렇게 그린 그림들이 〈빨래 말리는 해변〉, 〈스헤베닝언 해변〉 그리고 〈스헤베닝언 해변에서 보는 바다 풍경〉 등이다. 〈빨래 말리는 해변〉은 지금은 상상할 수 없는, 해변에서 빨래를 말리는 풍경이다. 그림 속 멀리 보이는 건물들은 여전히 남아 있지만 모래밭은 레스토랑이나 카페 아니면 여름 해수욕객들을 위한 구조물이 점령했다.

스헤베닝언 해변(1882), 28×46cm, 런던 소더비

〈스헤베닝언 해변〉은 조금 더 나은 수채화 기술을 보여준다. 수채화
를 별로 그리지 않았던 고흐는 수채물감을 사용하는 데 기술적인 어려
움을 털어놓고는 했다. 이 그림은 〈스헤베닝언 해변에서 보는 바다 풍
경〉보다 해변으로 훨씬 가까이 가서 그린 것으로 보인다. 옅은 회색과
갈색, 황색이 주조를 이루는 그림은 이제 막 해변에 도착한 배와 이들을

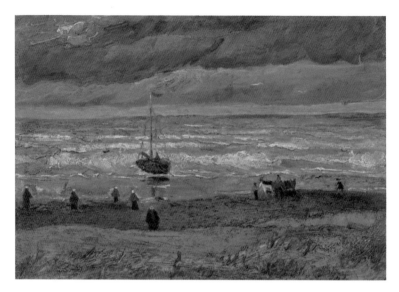

스헤베닝언 해변에서 보는 바다 풍경(1882), 36×52cm, 반 고흐 미술관

맞는 사람들을 보여준다.

　마지막 그림인 〈스헤베닝언 해변에서 보는 바다 풍경〉은 이때 그려진 바닷가 그림들 중에서 가장 뛰어난 작품으로 보인다. 고흐는 테오에게 보낸 편지에서 이 작품에 관해 이렇게 썼다.

　이번 주에 함께 산책하며 바라본 바닷가 풍경을 기억나게 하는 작품을 한 점 그렸어. 모래사장과 바다는 아주 밝은데, 대담하고 뚜렷하게 칠한 작은 사람들과 고깃배 때문에 생기가 넘치며 전체적으로 황금색을 띠며 반짝

이지. 이 그림의 바탕이 된 스케치의 주제는 닻을 감는 배였는데 그 옆에는 그 작업을 위해 말들이 대기하고 있었어. 그 스케치를 같이 보낸다. 사실 이 그림은 화판이나 캔버스에 그리고 싶었는데 무척 어려웠어. 그래도 다양한 색을 넣고 깊이와 힘이 느껴지는 색을 만들기 위해 노력했단다.

눈앞에 보이는 바다 풍경에는 그때와 많이 다른 것이 하나 있다. 바로 바닷가로 길게 난 다리다. 사람들이 바다로 걸어 나가는 그 다리 위에는 청량음료 회사의 로고도 걸려 있고 레스토랑도 보인다. 다리 끝에는 높은 탑도 있어서 인공구조물의 거대한 느낌을 더한다. 짙은 납빛 하늘과 우울한 회색 다리는 꽤나 잘 어울린다.
　고흐가 지금 이 자리에 있었으면 분명 저 바다와 다리를 그렸을 것이다. 스헤베닝언 바닷가에 몰아치는 폭풍우를 사랑했던 고흐가 세찬 바람 속에 이젤을 고정하고 모래를 닦아내며 그림을 그리는 모습이 절로 떠오른다.
　모래밭에 한 연인이 앉아 있는 모습이 보인다. 언뜻 보아서는 동양인 같은데 하염없이 바다를 보고 있다. 그들을 보니 고흐와 시엔의 모습이 떠오른다. 그들도 저 연인처럼 행복하고 아름답게 보였을까. 언제나 가난하고 불행한 사람들이었지만 이 바닷가에서만은 진정 행복했기를 빌어본다. 그리고 이제 바닷가를 떠나 프랑스로 가는 길에 오른다.

Vincent

Paris

Van Gogh

파리

고흐가 파리에 둥지를 틀고 살면서 젊은 무명 화가였던 로트렉, 고갱, 쇠라, 베르나르 등을 알게 된 건 화가로서의 큰 수확이었다. 이들의 영향을 받아서인지 이 시기의 고흐 작품들은 다양한 주제와 기법으로 그려지는데, 이는 그림에 대한 고흐의 고민과 방황을 잘 보여준다. 파리 루브르 미술관과 오르세 미술관에는 고흐와 예술적 교감을 나누었던 친구들, 그에게 영향을 주었던 화가들의 작품이 함께 전시되어 있어 색다른 기쁨을 건네준다.

빈센트 반 고흐는 네덜란드 헤이그에서처럼 프랑스 파리에서도 두 번 살았다. 처음은 구필화랑 파리 본점에서 화상 일을 하던 시기인 1875년 5월에서 1876년 3월까지였고, 또 한번은 1886년 3월에서 1888년 2월 까지 이 도시에서 그림을 그리던 때였다. 파리는 네덜란드보다는 조금 덜하지만 그래도 위도상으로 유럽의 북쪽이라 겨울이면 비가 추적추적 자주 내리는 멜랑콜리한 도시다.

고흐의 첫 번째 파리 체류는 상당히 실망스러웠다. 그는 몽마르트르 Montmartre에서 영국 화상의 아들인 해리 글래드웰과 함께 살았다. 직장 동료인 글래드웰은 우스꽝스러운 외모로 직장에서 놀림을 받았지만 고흐는 그를 따뜻하게 대해주었다. 하지만 화랑에서 고흐의 업무 태도는 동료와 상사의 불만을 사기에 충분했다. 고흐는 화랑을 찾은 손님의 취향을 비평하며 자신이 좋다고 생각하는 그림을 권해서 고객의 구매 욕

고흐가 살았던 몽마르트르의 골목

구를 떨어뜨렸다.

　빈센트는 직장에 나가지 않는 날에는 미술관을 다녔는데 주로 루브르 미술관과 뤽상부르 미술관에 방문해 미술 작품을 보는 안목을 키워나갔다. 이렇게 점점 더 세련된 취향을 키워나가는 고흐에게 화랑 손님들의 취향은 눈에 차지 않았을 것이다. 이런 빈센트의 태도에 화랑의 공동 주인의 조카라는 이유로 참아주던 상사와 동료들마저 더 이상 그와 함께 일할 수 없다고 판단했고, 화랑 대표는 그에게 함구령을 내리는 지경까

루브르 미술관

지 이른다. 이에 빈센트도 자신이 화상 일에 맞지 않는다는 사실을 깨닫고 그만둔다. 그리고 두 번 다시 화랑에서 일하지 않는다.

고흐가 루브르 미술관에서 주로 본 그림은 렘브란트와 페르메이르의 작품이다. 먼저 렘브란트의 〈욕실의 밧세바〉를 보자. 신화적이고 종교적인 테마의 그림을 많이 그렸던 바로크 회화의 거장 렘브란트는 이 작품에서도 종교적 인물을 표현하고 있다.

　유대의 왕 다윗은 남편이 있는 밧세바에게 반해 그녀를 차지하고자 계략을 꾸민다. 급기야는 밧세바의 남편을 죽음의 전장으로 몰아넣는

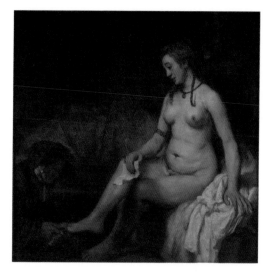

램브란트, 욕실의 밧세바(1654), 142×142cm, 루브르 미술관

다. 작품 속 여인의 벗은 몸은 완벽한 아름다움을 보여준다. 어둠 속에
서 환하게 떠오르는 둥근 보름달의 환영이다. 가히 빛의 마술사 램브란
트의 그림답다. 빈센트가 이 빛에 매혹되었음은 두말할 필요가 없다.

　화면 안의 색은 검은색, 흰색, 갈색이 대부분으로 아주 단순하다. 풍만
한 몸매의 여인은 욕실에서 우아한 자세로 앉아 하녀의 시중을 받고 있
다. 작품 속 모델은 램브란트의 두 번째 부인 헨드리케다. 하녀는 그녀
의 어머니로 추정된다. 그녀의 손에 들린 편지가 눈에 띈다. 그 안에는
어떤 내용이 담겨 있을까? 그녀는 이미 편지를 읽은 듯한데 욕정에 눈
이 먼 다윗이 그녀를 왕궁으로 초대하는 것이리라.

그림 속 그녀의 표정과 자세는 흐트러지지 않는다. 하지만 고뇌와 심란함은 숨길 수 없다. 렘브란트는 말년에 갈수록 사실적인 화풍보다는 인물의 내면이 드러나는 표현주의적인 화풍을 보여준다. 그런 그의 특징이 잘 나타난 그림이다.

렘브란트는 자화상을 많이 그린 화가로도 유명하다. 초기에는 자신이 성경 속 인물이나 다른 직업을 가진 타인의 모습으로 분장하고 나타나는 자화상이 많다. 그러나 후기에 갈수록 자화상은 현재 자신의 상태를 꾸미지 않고 그대로 보여준다. 루브르 미술관에 있는 여러 시기의 렘브란트 자화상들은 한 인간의 숭고한 내면을 보여주는 데 부족함이 없다.

〈도살된 소〉는 렘브란트의 희귀한 정물 작품 중 하나다. 몸이 해체된 채로 도살장에 걸려 있는 소의 적나라한 모습은 거부감이 들 정도다. 이 그림은 도살장 풍경을 전혀 미화하지 않고 있는 그대로 표현하고 있다. 어두운 분위기를 풍기는 도살장에 설치된 나무 막대기 아래에 소가 매달려 있다. 역설적이게도 쫙 벌린 소의 다리가 힘차다.

그림 뒤쪽에는 이 광경을 물끄러미 내다보고 있는 한 여인이 나타난다. 그녀는 도살장에서 일하는 여자일지도 모른다. 그녀의 존재는 이 그림에 생명을 불어넣고 약간의 미스터리마저 남긴다. 그녀는 이 작품 앞에 서서 도살된 소를 보고 있는 우리 자신의 모습이다.

상당히 현대적으로 보이는 이 그림은 동시대의 몇몇 화가들이 그린 죽은 소의 그림과도 많이 다르다. 렘브란트의 그림에서는 훨씬 무게감이 느껴진다. 20세기 화가 프랜시스 베이컨의 섬뜩한 그림이 떠오를 정도로 이 작품은 큰 울림을 준다. 분명 고흐는 이 작품에서 깊은 인상을

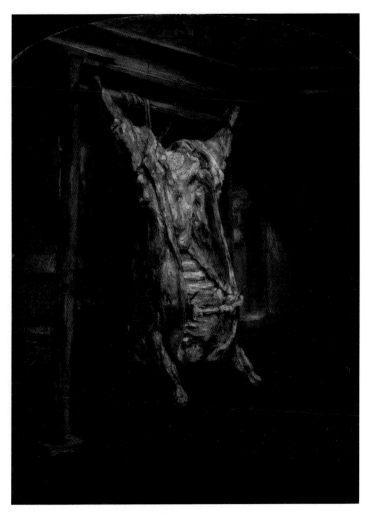

렘브란트, 도살된 소(1655), 94×67cm, 루브르 미술관

페르메이르, 바느질하는 여자(1670), 24×21cm, 루브르 미술관

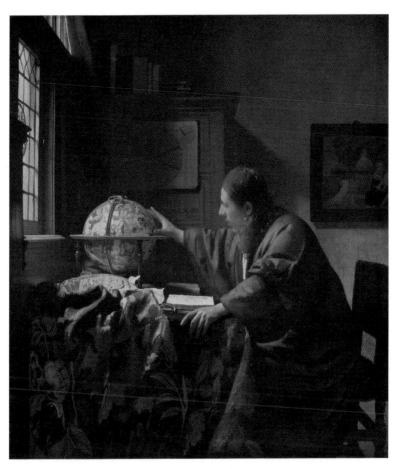

페르메이르, 천문학자(1668), 51×45cm, , 루브르 미술관

받았을 것이다.

이제 다른 네덜란드 화가 페르메이르의 작품을 보자. 렘브란트가 바로크풍의 표현주의적인 그림으로 유명하다면, 페르메이르는 17세기 네덜란드에서 유행하던 세밀한 풍속화의 대표 주자라 하겠다. 루브르 미술관에 있는 작품으로는 〈바느질하는 여자〉와 〈천문학자〉가 있다.

〈바느질하는 여자〉는 세로 24센티미터의 아주 작은 작품이다. 바로 앞에 서야 겨우 제대로 볼 수 있을 정도다. 지극히 꼼꼼하게 바느질하는 그림 속 여자처럼 그림 역시 섬세하기 그지없다. 인간 시력의 한계를 벗어날 정도로 자세하게 그려진 부분은 페르메이르가 이미 당시에 쓰이고 있던 일종의 카메라인 광학 기구 '카메라 옵스큐라camera obscura'를 사용했다는 사실을 짐작하게 한다. 반대편 벽에 비친 영상 위에 그림을 그린 것이다.

〈천문학자〉는 이 작품 보다는 조금 더 큰 그림이다. 창가의 의자에 앉아 지구본을 돌리고 있는 천문학자의 모습이다. 지구본 위의 지도라든지 책상 위의 테이블보 등이 현미경으로 보는 것처럼 세밀하게 표현되었다. 당시 한창 기세를 떨치던 근대과학에 대한 경외로 볼 수도 있다.

빈센트가 파리에 두 번째로 살게 된 데는 테오의 역할이 컸다. 테오는 당시 한창 인기를 얻던 인상파의 그림들이 머지않아 회화를 근본부터 변화시킬 것이라고 예감했다. 그래서 형인 고흐도 그 대열에 동참하기를 원했다.

고흐 역시 2년 동안 파리에 머물면서 인상파 화가들과 작품을 접했지

만 끝내 그들의 작품 세계에는 크게 동화되지 못했다. 다분히 농촌 지향적인 고흐의 기본적인 성향은 인상파의 도회적인 감성과는 잘 맞지 않았던 것 같다.

그렇지만 당시에는 젊은 무명화가였던 툴루즈 로트렉, 고갱, 쇠라, 폴 시냐크, 에밀 베르나르 등을 알게 된 건 큰 수확이었다. 파리 시기의 고흐 작품들은 다양한 주제와 기법으로 그려지는데 이는 고흐의 그러한 고민과 방황을 잘 보여준다.

고흐가 파리에서 작품을 남긴 장소는 그리 많지 않다. 야외에서 그린 그림은 그가 살던 몽마르트르 근처가 대부분이고, 그 외는 교외의 센강 주변이다. 그리고 실내에서 그린 정물화, 자화상 등이 있다.

대도시 파리에서 고흐가 살았던 동네는 몽마르트르다. 그가 여기에 살게 된 이유는 이 동네가 예술가들의 동네이기도 했지만, 그보다는 같이 살게 된 테오의 집이 몽마르트르 언덕의 르픽 거리에 있었기 때문이다. 고흐의 발자취를 짚어보기 위해 먼저 그곳으로 가본다.

몽마르트르 언덕 아래의 클리시 대로는 테오의 집이 있던 곳에서 가깝다. 지하철 역인 피갈역에서 내리면 클리시 대로 아래쪽 약 3분의 1지점으로 나오게 된다. 역에서 나오면 양쪽 도로 중간에 나무가 늘어서 있는 긴 공원이 보인다. 이 길을 따라가다 블랑슈역을 지나 르픽 거리로 올라가면 고흐가 살던 집이 있는 거리가 나온다.

현재 클리시 대로에는 상점들이 즐비한데 특이하게 유독 성인용품을 파는 곳이 많다. 성인 비디오나 야한 속옷, 각종 성 기구를 파는 가게,

거기다 섹스 용품 슈퍼마켓까지 있다. 예나 지금이나 이 거리는 환락가로 유명하다. 방종과 환락이 넘치는 몽마르트르의 모습이다. 고흐가 살던 시절에도 잔느 아브릴, 라 글뤼 같은 대표적인 무희들이 치마를 들어올리며 캉캉 춤을 추던 카바레가 유명했고, 그중에 대표적인 물랭루즈도 여기서 멀지 않다.

클리시 대로 중간으로 걸어가면 이런 살풍경한 모습에서 잠시 눈을 돌릴 수 있다. 나무와 풀이 우거져 한층 얌전한 분위기다. 아마 이 환락가의 모습을 바꾸려고 파리시에서 거리 공원을 조성한 듯한데 썩 괜찮은 아이디어다. 도시 미관을 해친다고 무조건 다 없애버리지 않고 나름대로 공존을 모색했기 때문이다.

공원에는 자전거 도로와 파리시의 대여 자전거인 벨리브Velib의 주차장도 있어 이를 타고 가는 사람들도 자주 보인다. 그리 멀지 않은 거리는 차를 타지 않고 자전거를 이용하는 것인데, 나름대로 나무가 우거진 공원에서 자전거 타는 모습이 좋아 보인다. 공원 벤치에는 근처 주민으로 보이는 사람들이 앉아서 지나가는 사람들을 구경하고 있다. 길을 가던 여행자들도 잠시 앉아서 쉬어간다.

한곳에 자리한 야바위꾼 주위에는 사람들이 몰려 있다. 그들에게 다가가 프랑스의 야바위는 어떤 건지 살펴봤다. 동그란 딱지 세 개를 바닥에 놓고 이리저리 돌려가며 아래에 별 표시가 된 딱지를 맞추는 아주 전통적인 야바위다. 주위에는 분명 손님보다는 바람잡이가 훨씬 많을 듯한데, 그럼에도 분위기는 사뭇 진지하다. 야바위판을 지나 멀지 않은 곳에 블랑슈역이 있다.

인상파 화가들이 한데 모여 살았던 클리시 대로

　고흐의 〈클리시 대로〉는 바로 이 주변을 그린 것이다. 이 그림에는 블랑슈 광장에서 보이는 거리의 모습이 담겨 있다. 이 작품은 고흐가 파리의 거리를 인상주의의 화풍으로 옮긴 최초의 작품이라 평가받는다. 비로소 고흐는 네덜란드에서 그렸던 온통 어두운 갈색의 풍경화에서 벗어난 것이다.

　클리시 대로는 예전부터 르누아르, 드가 등 인상파 대가들이 살던 곳이다. 고흐는 이들을 그랑 불바르Grand Boulevard, 즉 큰 거리의 화가들이라 불렀다. 그 후에는 고흐가 이른바 프티 불바르Petit Boulevard, 즉 작은 거리의 화가들이라 이름 붙인 로트렉, 쇠라, 시냐크가 살았다. 당시에는 그야말로 춥고 배고픈 예술가들이었던 이 화가들은 나중에 같은 이름을

클리시 대로(1887), 46×56cm, 반 고흐 미술관

Paris

걸고 전시를 열기도 했다.

바로 옆에는 커다랗고 빨간 풍차가 있다. 그 유명한 물랭루즈Moulin Rouge
다. 물랭루즈는 말 그대로 빨간 풍차를 뜻한다. 물론 돌아가지는 않는
다. 고흐가 살던 당시만 해도 이 지역은 시골 풍경이 많이 남아 있어서
이 풍차와도 잘 어울렸겠지만 이제는 주변 풍경과는 조금 어긋나는 모
습이다. 지금도 쇼가 열리는 카바레 앞에는 입장하려고 기다리는 사람
들이 보인다. 이제는 쇼도 과거에 비해 많이 순화된 내용으로 공연된다.
　풍차 아래에 카바레로 들어가는 입구가 보인다. 입구 앞에 가이드의
설명을 듣는 관광객들이 모여 있다. 그들은 이 카바레를 줄기차게 드나
들면서 그 안의 무희와 신사들의 그림을 그리고 유명한 포스터도 남긴
로트렉의 이야기를 들을 것이다. 물론 꽤 친한 사이로 같이 어울리던 고
흐나 다른 예술가들의 이야기도 함께 말이다.
　고흐는 파리에서 이 보헤미안 예술가들과 어울리면서 카바레와 술집,
매춘굴을 숱하게 들락거렸다. 이런 무절제하고 문란한 생활 때문에 건강
을 해치기도 했다. 그의 정신발작에는 이렇게 나빠진 건강도 큰 원인이
었다.
　물랭루즈를 돌아 몽마르트르의 언덕으로 올라가는 길이 바로 르픽 거
리다. 바로 고흐가 동생 테오와 함께 살던 집이 있는 거리다. 고흐가 이
사 온 다음에는 좁은 집에 둘이 살기가 힘들어지자 그들은 언덕의 더 가
파른 곳으로 이사를 가기도 했다.
　점점 더 가파른 경사진 길은 다양한 가게로 빽빽하다. 물랭루즈와 몽

고흐가 살던 시절부터 르픽 거리에 자리해 온 물랭루즈

마르트르의 기념품을 파는 곳부터 식료품, 과일, 빵, 술, 꽃 가게, 정육점, 카페, 레스토랑 등까지 가득하다. 고흐가 살던 때와 마찬가지로 여전히 몽마르트르에 사는 사람들은 이곳에서 음식과 일용품을 산다. 물론 이제는 세계 각지에서 찾아온 이방인들이 더해졌다.

르픽 거리의 모습을 담고 있는 고흐의 또 다른 작품으로는 〈햇빛이 난 날〉이 있다. 이 작품은 고흐가 로트렉에게 선물로 준 것이다. 근친상간으로 인한 유전병과 어린 시절의 사고 때문에 난쟁이가 되고 만 로트렉은 파리에서 고흐를 만나 친구가 되었다. 고흐는 유명한 회화 선생이었던 코몽의 아틀리에에 4개월 정도 다녔는데 로트렉 역시 수업에 참여했다. 나중에 빈센트는 이 수업을 그리 유익했다고 회고하지는 않지만 여기서 친구가 되는 화가들을 만났다.

당시에 그려진 〈누드의 소녀〉나 〈누드의 처녀〉 등의 크로키와 데생 등을 보면 고흐가 예전과는 다른 방식으로 작업했음을 알 수 있다. 당시 고흐는 최소한 테크닉적인 면에서는 어느 정도 발전한 셈이었다.

파리 18구 르픽 거리라고 적힌 표지판을 따라 조금 더 올라가다 보면 유명한 카페 하나가 나온다. 장 피에르 주네 감독의 프랑스 영화 《아멜리에》의 주요 무대로 등장하는 카페다. 영화 속에서 이 카페는 여배우 오드리 토투가 웨이트리스로 일하는 곳으로, 웨이트리스를 짝사랑하다가 차이자 치사한 방법으로 복수하는 진상 남자 등 여러 인물이 등장하는 주요 무대다.

날씨가 좋아 밖에 내놓은 의자에 앉아 커피나 음료를 마시는 사람, 한가하게 신문을 보는 사람, 속삭이며 마주 앉은 연인을 볼 수 있다. 그 너

영화《아멜리에》의 배경이 된
카페 레드 물랭

머 큰 선글라스를 끼고 혼자 밖을 내다보며 상념에 잠긴 여인도 있다.

안으로 들어가니 영화에서도 나왔던 바가 있다. 그 안에서는 주문을 받고 음료를 내놓는 주인의 손길이 분주하다. 안쪽 벽에는 아멜리에의 얼굴이 커다랗게 나온 사진도 걸려 있다. 카페 내부는 그리 뛰어나지도, 모자라지도 않은 전형적인 파리의 동네 카페 모습이다.

유명한 장소라고 지나치게 빼기려는 것도 없고 그냥 '여기서 영화 하나 찍었네요' 하는 덤덤함이 느껴진다. 사람들이 아무 부담 없이 들어가서 커피 한 잔 시켜놓고 쉴 수 있는 분위기가 마음에 든다. 이미 오랜 시

간이 지났지만 아직도 이 영화를 기억하며 들린 듯한 사람들, 특히 동양인들도 눈에 띄어 왠지 친근하게 느껴지기도 한다.

빈센트가 파리의 카페에 앉아 있는 모델을 그린 초상화로는 〈카페 탕부랭의 아고스티나 세가토리〉가 있다. 이 작품은 고흐와 잠시 사귀다가 곧 헤어졌던 탕부랭 카페의 이탈리아계 여주인의 모습을 그린 것이다.

우스꽝스러울 정도로 머리를 높이 틀어 올린 여자가 불붙은 담배를 손에 들고 탬버린 모양의 테이블에 앉아 있다. '탕부랭Tambourin(불어로 탬버린이라는 뜻)'이라는 카페 이름도 이 테이블에서 나왔다. 여자는 창백하고 지쳐 보이는 전형적인 도시인의 얼굴을 하고 있다. 뒤편 오른쪽 벽에 보이는 것은 일본 판화다. 이 장소에서 고흐가 동료들과 함께 일본 판화들을 모아 전시를 했음을 보여주는 그림이기도 하다.

고흐는 로트렉, 베르나르 등의 동료 화가들과 이 카페에서 전시를 열었다. 고흐의 그림도 팔리기는 했으나 정상 판매가라고 하기에는 너무나 헐값이었다. 총 열 점의 소묘 한 세트가 0.5프랑에 팔렸는데 당시 커피값이 0.25프랑이었으니 결국 커피 두 잔 값에 무려 작품 열 점을 판 것이다. 이런 헐값일 바에야 고물상에 넘기는 게 나을 것 같다는 생각이 든다.

그런데 실제로 고흐는 자신의 수많은 작품을 고물상에 갖다주고 푼돈을 받았다. 지금 생각하면 미술품 컬렉터들이 기절할 일이다. 당시 그림을 받은 고물상은 칠해진 물감을 깨끗이 긁어내고는 중고 캔버스로 팔았다고 한다.

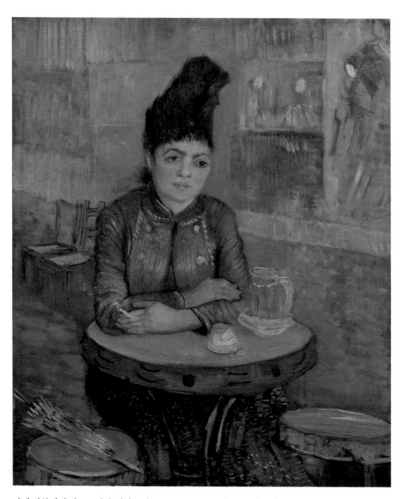

카페 탕부랭의 아고스티나 세가토리(1887), 56×47cm, 반 고흐 미술관

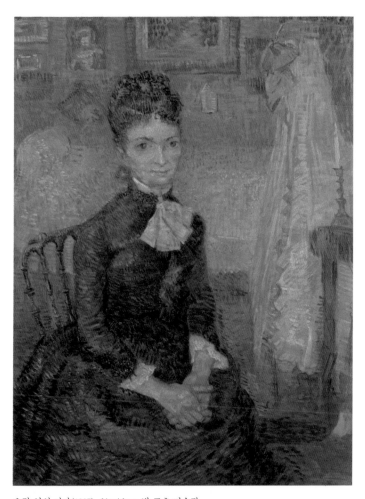

요람 옆의 여자(1887), 61×46cm, 반 고흐 미술관

실내에서 모델을 그린 또 다른 그림으로는 〈요람 옆의 여자〉가 있다. 작품은 고흐의 동료이자 친구였던 화상 마르탱의 조카 레오니 로즈 다비를 그린 것이다. 고흐의 실내 초상으로는 거의 유일하게 부르주아풍의 실내장식이 등장한다.

앞에서 본 세가토리와는 달리 헤어스타일이나 포즈와 분위기가 훨씬 차분하고 부르주아적인 모습이다. 인상파 여류 화가인 베르트 모리조의 그림도 떠오르고, 점묘화로 그려진 로트렉의 그림 〈테이블의 젊은 여인〉과도 비슷하다.

카페를 나와 언덕 위로 더 올라가다 보니 지하철 역인 아베스역이 나온다. 마침 일요일이어서인지 뜻밖의 구경거리가 펼쳐지고 있었다. 벼룩시장이 열린 것인데 역 바로 근처에 꽤 많은 좌판이 들어서 있다. 물론 땅바닥에 그냥 늘어놓은 물건도 있고 손바닥만 한 공간에 어떻게든 쌓아놓은 듯한 온갖 물건도 보인다.

옆에서는 회전목마가 돌아가고 반대편에는 교회도 있어서 벼룩시장을 열기에는 딱 안성맞춤의 장소다. 벼룩시장이 다 그렇지만 여기에는 유난히 잡다한 골동품, 더 정확히 말하면 '고물'이 눈에 많이 띈다. 혹시라도 주인이 액자 뒤에 몰래 숨겨놓은 고흐 또는 다른 화가들의 그림이나 나폴레옹의 부인 조세핀이 쓰던 머리핀이라도 찾으려는 눈길로 물건을 훑어보는 이들도 있다. 정말 희귀하지만 그런 일이 어쩌다 뉴스에 나오기도 하니 전혀 부질없는 행동은 아니다. 꼭 그런 것이 아니라도 보물찾기 놀이하는 셈치고 뒤져보는 것도 색다른 재미가 있다.

파리 시내를 내려다볼 수 있는 사크레 쾨르 성당 앞

　시장을 지나면 본격적으로 몽마르트르를 오르는 계단이 나온다. 한쪽에는 케이블카도 있지만 노약자가 아니라면 굳이 탈 필요는 없다. 계단이 그리 길지 않기 때문이다. 계단 아래에 서니 높은 곳에 우뚝 선 사크레 쾨르 성당이 하얗게 빛난다. 이 성당은 고흐가 살던 때는 없었던 것이다.

　계단을 조금 올라가니 남성 합창단의 노래가 흘러나온다. 까만 연미복을 입은 스무 명 정도의 청년들이 한 여성의 지휘에 맞춰 신나게 노래를 부르고 있다. 얼핏 영국의 대학 합창단 분위기가 나는데, 각자의 옷에는 여행지에서 산 듯한 온갖 배지가 주렁주렁 달려 있다. 방학을 맞아

파리 여행을 온 모양이다.

　이미 많은 사람이 둘러앉아 그들의 노래를 듣고 있다. 갑자기 합창단원 한 명이 맥주를 마시며 노래를 듣고 있던 여자를 합창단 무리로 데려와 세워두고 노래를 이어간다. 파리의 낭만적인 분위기가 무르익는 순간이다.

　무심코 그들이 동전을 받는 통을 보았는데 생각지도 못한 나막신이다. 나중에 한 잘생긴 금발 청년에게 어디서 왔느냐고 물어보고 나서야 그 이유를 알았다. 그들은 짐작했던 것처럼 영국에서 온 대학생이 아니라 네덜란드, 그것도 화가 페르메이르의 고향인 델프트의 공과대학생이었다. 파리를 여행하면서 이런 공연을 벌이는 그들의 앞날은 밝기만 하다.

　공연이 끝난 뒤 다시 계단을 올라가니 중앙의 넓은 잔디밭에 사람들이 빽빽하다. 한동안 흐린 날이 계속되다가 모처럼 휴일에다 햇살까지 환하게 비추니 너도나도 이곳으로 올라온 것이다. 아래를 내려다보자 낮은 지붕의 집들이 잔물결처럼 펼쳐진 파리 시내가 장관이다. 아마 파리에서도 이렇게 멋진 휴식 장소는 그리 흔하지 않을 것이다.

　계단 꼭대기에 있는 백색의 사크레 쾨르 성당의 형체는 웅장하다. 둥근 돔이 여러 개 겹쳐져 있고 양쪽 입구에는 칼을 든 기사가 건물을 지키고 있다. 꽤 위협적으로 느껴지지만 자세히 보면 기사는 칼자루 아래쪽을 잡고 십자가 모양으로 든 상태다.

고흐가 이 몽마르트르 언덕 위에서 그린 작품으로는 〈파리 전경〉이 있다. 지금도 여전히 이 언덕에서 보는 파리 전경이 일품이다. 그림 속 풍

○● 파리 전경(1886), 54×73cm, 반 고흐 미술관
●● 몽마르트르 언덕에서 바라본 파리 전경

경이 보일 만한 곳은 성당 앞 계단이다. 언덕 바로 아래로 고흐가 살던 르픽 거리가 보인다. 예전에는 풍차들도 보였겠지만 이제는 높은 건물들에 가려 찾아보기 힘들다.

고흐가 그림을 그렸던 이곳에는 지금도 수많은 계단과 전망대가 있다. 많은 이가 여기에서 파리를 내려다본다. 노래를 부르는 가수, 인형극을 공연하는 사람, 초상화를 그려주는 화가, 맥주나 조잡한 기념품을 파는 상인들도 여럿이다. 몽마르트르가 시골이었던 100년도 훨씬 전의 옛날에 이곳에서 이젤을 받쳐놓고 심각한 표정으로 그림을 그렸을 고흐의 모습을 떠올려본다.

건물 오른쪽으로 접어들면 좁은 골목이 나온다. 여기서부터 본격적인 몽마르트르가 시작된다고 보면 된다. 가까운 곳에는 고흐가 테오의 집에서 본 풍경과 비슷한 건물들의 모습도 보인다. 고흐가 르픽 거리의 집에서 그린 〈르픽 거리 테오의 집에서 본 파리 풍경〉은 고흐가 당시 막 세상에 나온 점묘파의 작품을 보고 같은 기법으로 그린 그림이다.

점묘파는 쇠라, 시냐크가 주동이 되어 당시 프랑스 화학자 미셸 슈브뢸이 발표한 최신 광학 이론의 원리에 따라 그림을 그리는 화가들이었다. 가까이 다가가면 아주 작은 점들이지만 어느 정도 거리를 두고 보면 수많은 점이 망막에 모여 형체를 만드는 원리다. 간단히 말하면, 대비가 되는 색깔의 점들을 찍어 형체를 만드는 것이 팔레트에서 색을 혼합할 때보다 더 선명하게 보인다는 것이다.

근처에 몽마르트르의 포도밭이 있다는 표지판을 발견해 그곳으로 발길을 옮긴다. 이 유명 도시에 아직도 포도밭이 남아 있다는 사실이 흥미

르픽 거리 테오의 집에서 본 파리 풍경(1887), 46×38cm, 반 고흐 미술관

○●

●●

○● 파리 도심에 있는 몽마르트르의 포도밭
●● 파리 예술가들의 아지트 카바레 라팡 아질

롭다. 매년 여기서 천 리터가 넘는 포도를 수확하는 축제도 열린다고 한다. 비록 철조망으로 막혀서 들어가지는 못하지만 아래쪽 정면에서 보면 고흐가 그렸던 포도밭 풍경이 어슴푸레 살아난다.

이 주변을 그린 고흐의 작품으로는 〈몽마르트르의 푸른 풍차가 있는 정원〉이 있다. 지금은 이 동네가 완전히 관광지가 되었지만 당시만 해도 시골 분위기가 많이 나는 곳이었다. 물론 그때도 많은 예술가가 이곳에 둥지를 틀면서 카바레와 식당, 서커스장이 함께 들어섰다. 하지만 고흐 그림에도 자주 등장하듯이 여전히 풍차가 한가롭게 돌아가고 포도밭과 농가가 들어선 목가적인 동네로, 파리와 주변 시골의 경계선을 이루는 곳이다. 한편 고흐가 이 시절에 그린 그림들은 전보다 훨씬 분위기가 밝고 색도 다채롭다.

포도밭 근처에는 작은 카바레 라팡 아질Lapin Agile이 있다. 물랭루즈처럼 피카소나 마티스 같은 예술가들이 많이 들락거리던 장소다. 이 작은 건물에서는 지금도 새벽 두 시까지 소규모 공연이 열린다. 옛 모습이 많이 남아 있는 카바레 앞 의자에는 여러 사람이 한가롭게 앉아 여유를 즐기고 있다.

테르트르 광장이 있는 몽마르트르 구시가의 중심부로 가기 위해 꽤 가파른 언덕을 올라가면 고즈넉한 분위기의 집들과 골목이 나온다. 허름한 담벼락 앞에도 테이블과 의자가 놓여 있는데 근처 식당에서 서빙을 한다. 어떤 골목에서는 1960~70년대에나 만들었을 것 같은 구식 자동차가 불쑥 나오기도 한다. 드럼통을 펴서 만든 것 같은 차는 너무 작아

서 흡사 깡통이 굴러다니는 모습이다. 이 차를 이 동네에서 주민들이 타고 다니는 일은 힘들 것 같다. 차 옆에 쓰인 글씨를 보아서는 렌트카 회사에서 운행하는 모양이다.

언덕을 끝까지 오르면 상당히 번화한 골목이 나온다. 레스토랑, 카페, 그림 가게, 아이스크림과 크레페를 파는 노점 등이 빽빽하다. 마침 출출해서 크레페를 사 먹는데 근처에서 노래가 들려온다. 한 여자가 절절한 손짓으로 부르는 노래는 푸치니가 작곡한 오페라 《라 보엠》의 애절한 아리아다. 몽마르트르의 가난한 예술가와 연인의 비극적인 이야기는 마치 고흐의 이야기 같다.

근처에는 유명한 테르트르 광장이 있다. 몽마르트르의 거리 화가들이 야외에서 초상화를 그려주거나 풍경화를 그려서 파는 곳이다. 초상화를 그리는 화가가 훨씬 많은데 화풍도 사실적인 그림, 캐리커처, 몽환적인 분위기 등 그들의 숫자만큼 다양하다.

빨간 벽의 가게 앞에서는 열 살가량의 여자아이가 모델로 앉아 있다. 화가는 멋진 은발에 헐렁한 셔츠와 바지를 입은, 마치 아틀리에에서 빵이라도 사러 잠깐 나온 옷차림이다. 작은 헤드폰까지 귀에 낀 사뭇 발랄한 외양인데 붉은 연필로 스케치하는 모습이 너무 진지해서 흡사 일국의 공주라도 그리는 분위기다.

모델 앞에는 아이의 가족으로 보이는 사람들이 기다리고 있다. 아빠는 잠이 든 갓난아이가 누운 유모차를 지키고, 엄마는 지겹다고 보채는 사내아이를 붙잡고 있다. 뒤에서 슬쩍 화가의 그림을 보니 이들의 기다림이 헛되지 않을 멋진 초상화가 나올 것 같다.

테르트르 광장의 화가와 연주가

　그런가 하면 근처 귀퉁이에는 스페인 사람 분위기가 물씬 나는 화가
가 젊은 여자의 캐리커처를 그리고 있다. 계속 고개를 숙여 그리던 화가
는 잠깐 얼굴을 들어 모델에게 머리를 약간 돌릴 것을 요구하기도 하는
데 그 역시 무척 진지하다.

　광장에서 성당 반대편으로 조금 나오면 비교적 한적한 골목이 나오고
그 아래쪽에 살바도르 달리 미술관이 있다. 여기는 달리의 소품들이 모
여 있는 소박한 곳이다. 그리고 멀지 않은 아래쪽에 또 다른 명소인 물
랭 드 라 갈레트Moulin de la Galette가 있다. 이곳 역시 옛날에는 유명한 카
바레였다. 무엇보다 화가 르누아르가 무도회 장면을 그린 작품 〈물랭 드

파리의 명소로 꼽히는 물랭 드 라 갈레트의 현재 모습

라 갈레트의 무도회〉로 유명하다. 고흐 역시 풍차가 높게 선 이곳을 그
린 적이 있다. 그 풍차가 여전히 남아 있어서 반갑다.

　나무로 만든 풍차는 특이한 모습이다. 어떻게 올려놓았는지 뾰족한
지붕 꼭대기에 풍차의 아랫부분이 붙어 있다. 직사각형에 건물 몸집의
두 배가 넘는 커다란 날개가 돌아가고 삼각형 지붕도 있어 더욱 그럴
듯하다. 물랭루즈와는 달리 주위는 한적하고 시선을 어지럽히는 요소

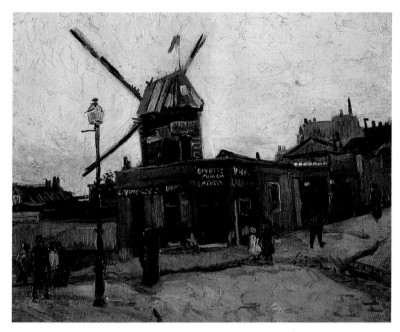

물랭 드 라 갈레트(1886), 38×47cm, 영국 글라스고우 아트 갤러리

도 별로 없어서 진짜 풍차 같은 기분도 든다.

　고흐의 〈물랭 드 라 갈레트〉와 비교해 보면 앞의 길가 풍경은 비슷하지만 풍차의 모습이 조금 다르다. 지금의 풍차는 아마 세월이 지나면서 다시 만든 것으로 보인다. 고흐가 풍차를 그린 동명의 또 다른 작품에서도 풍차 언덕이 있는 당시의 모습을 엿볼 수 있다. 옛날의 전원 풍경이 그대로 펼쳐지는데 풍차 옆에는 작은 전망대가 있고 그 위에 올라가 주

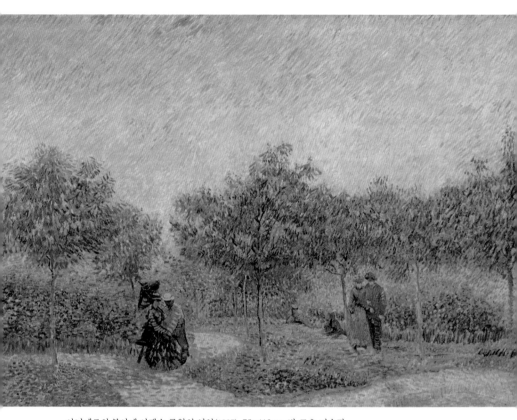

아니에르의 부아에 아젠슨 공원의 연인(1887), 75×113cm, 반 고흐 미술관

위를 구경하는 사람들이 있어 재밌다.

이렇게 이 동네를 즐겨 그리던 고흐는 화가 폴 시냐크가 살던 파리 교외의 마을 아니에르로 가서 그림을 그리기도 했다. 여기서 그는 본격적으로 점묘파의 영향을 받아 점묘화 여러 점을 그린다. 〈아니에르의 부아에 아젠슨 공원의 연인〉은 고흐가 그 기법을 본격적으로 적용해서 그린 작품이다. 파리에서 애인 없이 혼자 지내던 고독 때문인지 정반대로 그림 속 연인들은 꼭 달라붙어 무척 다정한 분위기를 연출하고 있다.

한편 이 시기 고흐의 초상화로는 그가 아주 좋아했던 탕기 아저씨를 그린 그림이 있다. 파리에서 물감과 그림을 파는 가게를 하던 탕기는 젊고 가난한 인상파 화가들에게 인기가 높았다. 어려운 처지에 놓인 화가에게는 공짜로 화구를 빌려주기도 했으며, 고흐를 비롯한 무명 화가들의 작품을 가게에 걸어 전시도 했다.

한편 탕기는 '하루에 50상팀(커피 두 잔 값 정도의 돈) 이상 쓰는 인간은 도둑'이라는 특이한 사고방식을 가지고 있었다. 세계 최초의 노동자 정권이었던 파리 코뮌에 참여하기도 했던 그는 원래 가난한 처지의 고흐와도 잘 통했다. 고흐가 남프랑스에 내려가서 보낸 편지에서는 "탕기 아저씨가 그립다"라는 말이 나올 정도였으며, 이후 빈센트의 장례식에도 참석한 의리 있는 인물이다.

〈탕기 아저씨의 초상화〉는 조금 생뚱맞게 로댕의 조각품들 그리고 그의 제자이자 연인이었던 카미유 클로델의 조각품이 가득한 로댕 미술관에 걸려 있다. 놀랍게도 로댕이 반 고흐 사후에 이 작품을 구입한 것

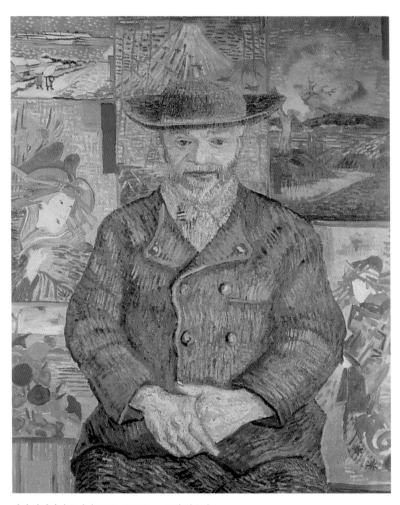

탕기 아저씨의 초상화(1887), 92×75cm, 로댕 미술관

이다. 그래서 미리 알고 찾아보지 않으면 자칫 지나칠 수도 있다.

작품을 보면 완고해 보이는 모델 뒤에 후지산, 기모노를 입은 여자, 풍경화 등 온통 일본 그림들이 걸려 있다. 탕기의 가게에도 당시 유행하던 일본 그림이 많았음을 알 수 있다.

널리 알려진 것처럼 프랑스의 인상파는 마네, 드가부터 시작해서 1860년대부터 일본 회화에 관심을 가지기 시작했다. 나중에는 이른바 '자포니즘Japonisme(일본풍)'이라는 말도 유행했다. 그들은 '우키요에'라 불리는 일본 에도시대의 풍속화에 주목했다. 우키요에는 원색의 배경에 풍경이나 서민들의 생활상을 간결하게 평면적으로 그려낸 목판화다. 우키요에가 프랑스에 전해진 배경에는 당시 파리만국박람회 참석차 건너온 일본 물품의 포장지로 쓰이면서 인기를 끌게 되었다는 재미난 일화도 전해져 온다.

일본 판화는 평면성과 단순함, 강렬한 색의 사용 등으로 파리 예술가들에게 새로운 양식으로 받아들여졌다. 그들은 과학적이고 고전적인 서양 회화와는 완전히 다른 그 세계에 매혹되었던 것이다. 다분히 전통적인 살롱풍의 아카데미즘에 대한 저항도 한몫했다. 고흐도 여기에 깊은 영향을 받아서 이 판화를 그대로 모사한 그림을 남기기도 했다. 그리고 파리에서 만난 에밀 베르나르, 루이 앙케탱 같은 친구들과는 판화 전시회를 열기도 했다.

어떤 이들은 단지 일본 화풍이라는 이유만으로 이런 사실을 부정하기도 하지만 엄연한 사실을 아니라고 하는 것은 자칫 열등감으로 비칠 위험이 있다. 반 고흐를 비롯한 인상파 화가들의 글에도 그런 사실이 쓰여

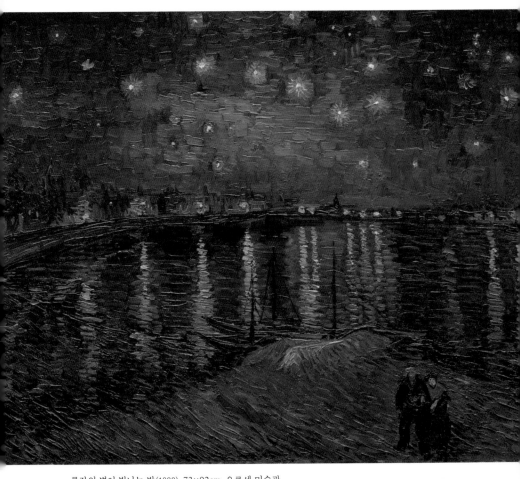

론강의 별이 빛나는 밤(1888), 73×92cm, 오르세 미술관

있고, 그들의 작품 중에는 마네의 〈에밀 졸라 초상〉처럼 수많은 일본 판화가 배경으로 등장하는 그림도 있기 때문이다.

파리에서 고흐의 작품을 직접 보기 위해 가야 하는 곳은 오르세 미술관이다. 이 유명한 미술관은 파리 중심부의 센강을 사이에 두고 루브르 미술관과 마주보고 있다. 원래 기차역이었던 이 건물은 지금은 미술관으로 변신해 파리에서 루브르 다음으로 유명한 미술관이 되었다. 현재는 명실상부한 인상파 작품들의 성지다.

오르세 미술관의 고흐 작품 중에는 먼저 〈론강의 별이 빛나는 밤〉이 있다. 이 작품은 고흐가 아를에서 집중한 테마 중 하나인 '별이 빛나는 밤'을 그린 것으로 뉴욕 현대미술관에 있는 〈별이 빛나는 밤〉보다 이전에 그려졌다.

고흐는 보통 낮에 야외에서 작업을 했지만 아를의 밤 풍경에 매혹된 이후에는 밤에도 그림을 그렸다. 밤의 어두운 풍경을 그리기 위해 고흐는 모자의 차양에 촛불을 올려놓았는데 야간 조명이 변변치 않던 시절에는 흔히 쓰던 방법이다. 고흐는 별밤을 그리면서 별을 보고 떠올린 자신의 생각을 편지에 써서 테오에게 보내기도 한다.

파리에서 만난 모델을 그린 작품으로는 〈패랭이꽃을 든 이탈리아 여자〉가 있다. 그런데 제목과는 달리 그녀의 얼굴이나 옷차림을 보면 흑인이나 북아프리카계 여인이 아닌가 하는 생각도 든다. 얼굴에서는 아프리카인의 분위기가 드러나고 옷도 상당히 이국적이기 때문이다.

오르세 미술관에는 고흐가 최후로 그린 자화상으로 알려진 작품도 있

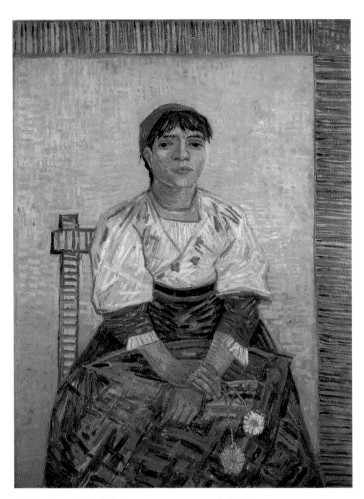

패랭이꽃을 든 이탈리아 여자(1887), 81×60cm, 오르세 미술관

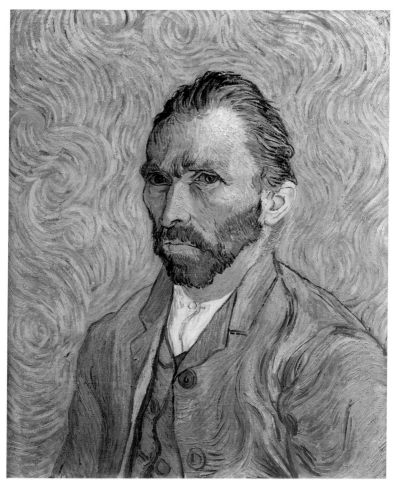

자화상(1889), 65×55cm, 오르세 미술관

다. 그의 여러 자화상 중에서도 빼어난 작품이다. 이 그림에서는 그가 생 레미 시절에 즐겨 사용한 색들이 잘 나타난다. 작품은 온통 청회색과 올리브그린, 적갈색으로 그려졌다. 배경의 불꽃처럼 소용돌이치는 색들이 그의 얼굴에도 스며드는 것을 볼 수 있다. 소용돌이치는 푸른 배경에 붉은 머리털과 수염, 날카로운 눈빛, 꼭 다문 입술은 빈센트의 어떤 자화상보다도 강렬하다.

반 고흐가 생 레미 시절에 그린 그림 속의 형체는 꿈틀거리며 테두리를 벗어난다. 원경과 전경, 배경과 인물 사이의 경계가 사라진다. 온통 혼란스러운 세상이다. 이 작품은 앞에 서 있으면 무섭기까지 하다. 그림의 소용돌이가 관객을 빨아들인다. 나도 모르게 몸이 앞으로 당겨지는 기분에 애써 뒤로 몇 발자국 물러서게 된다.

〈시에스타〉 역시 생 레미에서 그린 작품이다. 고흐가 정신발작이 일어난 직후 바깥 출입을 하지 못하고 요양원 안에만 있던 때 그린 그림이다. 즉, 실제로 모델을 보고 그린 것이 아니라 밀레의 작품인 〈오후 4시〉를 목판화로 만든 것을 고흐가 다시 옮겨 그린 작품이다. 그는 추수가 한창인 오후 네 시, 뜨거운 열기를 피해 낮잠을 자는 농부 부부를 그렸다. 전면의 두 사람, 낫과 신발 두 켤레, 뒤편의 소 두 마리, 수레 두 대 등 모든 것이 쌍을 이루어 그려진 모습이 재미있다.

오르세 미술관에는 고흐의 친구들인 고갱과 로트렉의 작품도 있어 눈길을 끈다. 로트렉의 그림으로는 카바레 물랭루즈의 떠들썩한 풍경을 그린 훌륭한 작품이 많다. 술에 취한 채 깔깔거리며 치마를 들어 올리거나

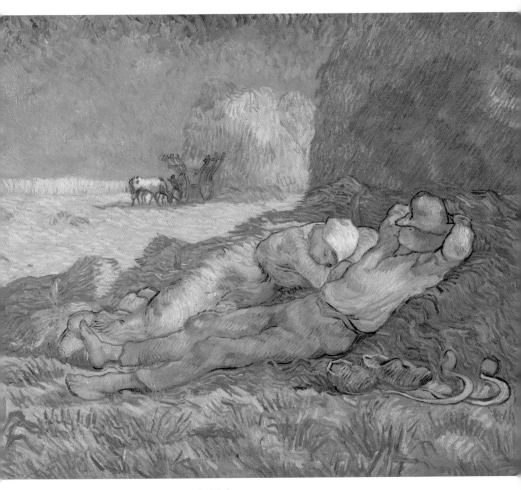

시에스타(1890), 73×91cm, 오르세 미술관

정면에 보이는 고갱의 〈아름다운 안젤르〉

춤을 추는 무희들, 높이 솟은 모자를 쓴 채 괜히 무게를 잡고 선 신사들의 우스꽝스러운 모습이 로트렉의 번개같이 빠르고 날카로운 터치로 생생하게 살아난다.

　고갱의 작품인 〈아름다운 안젤르〉는 고갱이 살던 북쪽 브르타뉴 지방에서 가장 아름다운 여자로 꼽힌 사람을 모델로 그린 것이다. 그런데 그림에서 보듯이 그녀는 미인이 아니라 오히려 꽤나 밉상으로 그려졌다.

그래서 모델이 무척 화를 냈다고 하는데 그녀가 고갱의 예술 세계를 제대로 이해하지 못했거나 고갱이 그녀의 외면보다는 내면을 그린 것은 아닐까 싶다.

이곳의 고갱의 그림으로는 그가 처자식을 남겨두고 남태평양으로 건너가 그린 작품들이 있다. 〈타히티의 여인들〉, 〈아레아레아〉 등이 특히 유명하다. 하지만 오르세 미술관에서 반 고흐와 고갱만 볼 수는 없는 일이다. 인상파 작품이 많지만 앵그르를 비롯한 고전주의, 쿠르베의 사실주의, 고흐가 좋아했던 밀레의 그림, 고흐가 그랑 불바르의 화가들이라 불렀던 마네·모네·드가·르누아르 등의 대표작들, 귀스타브 모로로 대표되는 상징주의 회화와 세잔의 대표작들까지 오르세 미술관은 온갖 보물로 가득하다.

고흐와 어울리며 예술적 교감을 나누었던 친구들, 그에게 영향을 주었던 화가들의 작품을 보니 그가 파리에서 살았던 시절의 분위기가 절로 그려진다. 그 작품들 앞에 섰을 고흐의 모습도 눈에 선하다. 그 모습을 뒤로하고 이제 고흐의 예술이 활짝 피어나는 남프랑스로 간다.

Vincent

Arles

Van Gogh

아를

밝은 태양 아래 색채가 폭발하는 풍경을 그리고자 했던 빈센트 반 고흐는 연간 일조일이 300일에 육박하는 프랑스 남부의 화창한 태양에 미칠 듯이 기뻐했다. 파리에서 인상파의 영향을 받아 색도 다양해지고 밝아진 고흐의 그림은 아를에서 절정을 향해 치닫는다. 고흐는 인생 최고의 시절을 아를에서 맞이하게 되었다.

1888년 2월 20일, 빈센트 반 고흐는 파리를 떠나 프랑스 남부의 아를로 향한다. 파리에서의 고흐는 심신이 지칠 대로 지친 상태였다. 여전히 그리 사교적이지 못한 성격에 더불어 파리의 우울한 하늘과 공기가 그를 힘들게 했다. 끝을 모르는 방탕한 생활이 지겹기도 했을 것이다. 이때 고흐는 당시로서는 불치병이었던 무서운 성병인 매독을 앓았던 것으로 전해지는데 아마 파리에서의 문란한 생활이 원인이었을 것이다.

밝은 태양 아래 색채가 폭발하는 풍경을 그리고자 했던 고흐는 연간 일조일이 300일에 육박하는 프랑스 남부의 화창한 태양을 보고 미칠 듯이 기뻐했다. 파리에서 인상파의 영향을 받아 색도 다양해지고 밝아진 고흐의 그림은 아를에서 절정을 향해 치닫는다. 고흐는 인생 최고의 시절을 이곳 프로방스의 작은 도시에서 만들어나갔다.

고흐에게 이처럼 의미 깊은 아를은 프랑스 남부 지방인 프로방스의

중심 도시다. 고흐가 살던 시절에는 산업도시의 성격이 강했지만 이제는 당당히 문화의 중심으로 자리 잡았다. 아를에서는 매년 열리는 성대한 부활절 축제와 국제적인 사진 행사인 아를 사진 페스티벌, 프로방스 민속 축제 등이 열린다. 물론 이 도시에 많은 흔적을 남긴 반 고흐의 영향도 결코 빼놓을 수 없다. 아를역에 도착하니 주위는 세계 어디에서나 만날 수 있는 여느 지방 도시의 역전 풍경 그대로다. 한적하고 조금은 황량한 모습이다.

고흐는 처음 아를에 도착했을 때 이 근처 카페 위의 호텔에서 숙식을 해결했다. 나중에는 생활비를 아끼기 위해 시내에 있는 값싼 방을 얻었다. 그가 호텔에 머물던 무렵에 아래층의 카페를 그린 작품이 〈밤의 카페〉다. 이 그림은 반 고흐 미술관에 있는 〈아를의 침실〉처럼 왜곡된 원근법을 활용해서 카페 안쪽 부분이 실제보다 좁게 그려졌다.

그림 속 벽시계가 가리키듯이 시간은 밤 12시가 조금 넘었다. 붉은 벽 아래의 누런 마룻바닥 위에는 녹색의 당구대와 탁자와 의자, 취객과 연인, 웨이터로 보이는 사람 등이 있다. 고흐는 이 시기의 다른 그림들처럼 짧고 빠른 붓질로 소용돌이 혹은 회오리를 가스등불 주위에 그려 넣었다. 무수한 짧은 선은 화가 조르주 쇠라의 기법도 떠올리게 한다. 빛이 퍼져나가는 파장의 흔적을 보노라면 윙윙거리는 소리라도 날 것 같다.

친구 고갱도 이 카페를 자주 그렸고 더구나 카페 주인이 바로 빈센트의 〈아를 여인, 마담 지누의 초상〉에 나오는 모델이다. 언젠가 고흐는 카페에 대한 이야기를 하면서 조국과 가족도 언급하는데, 조국을 떠난

밤의 카페(1888), 70×89cm, 예일대학교 미술관

이방인으로서의 삶에 대한 깊은 고뇌가 묻어난다.

가족이나 조국이란 건 현실보다 상상 속에서 더 매력적인지 몰라. 우리는 가족과 조국에서도 떠난 채 그럭저럭 잘 살고 있으니까 말이야. 그래서인지 나 자신이 항상 어떤 목적지를 향해 떠나는 나그네처럼 느껴져. 물론 내가 그 '목적지'가 어디에도 존재하지 않는다고 말하면 너무 솔직하게 들릴 거야.

1888. 8

고흐는 아를에서 동료 화가인 베르나르에게도 편지를 보냈다. 고갱과 더불어 베르나르도 이곳에 와서 자신과 함께 화가 공동체를 이루기를 간절히 바랐던 것이다. 고흐가 오래전부터 꿈꾸던 바는 화가들이 조합을 만들어 작품을 공동으로 팔고 수익도 공동으로 분배하는 방식이었다. 하지만 이는 쉽지 않았고, 다음 편지에서는 인정받지 못하는 예술가의 고뇌가 절절하게 드러난다.

그러나 '예술을 향한 사랑이 진정한 사랑을 빼앗아 가는' 이 냉혹한 별에서 화가의 삶이란 정말 초라하지. 이루기 힘든 사명으로 허리가 부서질 것 같은 멍에를 진 채 고통에 시달리기도 하네. 그래도 수많은 다른 별이나 태양에도 선과 형태와 색이 존재한다는 가설을 부정하지는 못하기에 언젠가 지금과는 다른 존재가 되어 그림을 그릴지 모른다고 믿을 수도 있어.

1888. 6. 23

낙엽이 진 알리캉(1888), 73×92cm, 크뢸러 뮐러 미술관

 고흐가 거닐었을 그 길을 따라 걸어가니 여기저기 허물어진 성벽이 나온다. 아를의 시내는 이곳을 지나야 나온다. 인근의 아비뇽이나 님 같은 도시에 비해서도 그리 번화하지는 않다. 어쩌면 문화와 관광을 위주로 도시가 돌아가다 보니 그만큼 옛 건물들이 그대로 남아 있는지도 모른다.

 〈낙엽이 진 알리캉〉은 나무가 우거지고 로마시대의 조각들이 들어선

아를 풍경(1889), 72×92cm, 뮌헨 노이에 피나코데크

아를의 거리를 그린 작품이다. 이 그림은 다분히 일본풍의 색채와 양식으로 그려졌다. 이 작품을 그릴 때만 해도 고흐와 고갱은 사이가 좋아 이 거리에서 함께 그림을 그리기도 했다.

　이와 비슷한 방식으로 그린 작품으로 〈아를 풍경〉이 있다. 〈낙엽이 진 알리캉〉에서 보이듯 여기서도 수직의 포플러 나무들이 전면에서 화면을 분할하고 있다. 그러나 다분히 일본풍으로 양식화해 그린 앞의 그림

과는 달리 이 작품은 상당히 사실적인 수법으로 그려졌음을 알 수 있다.

성벽에서 멀지 않은 곳에 아를의 중심가가 있다. 도착하니 로마시대에 지어진 커다란 원형경기장 아레나가 보인다. 경기장은 나지막한 언덕 위에서 커다란 몸집을 드러낸다. 2만 명을 수용할 수 있는 큰 건물은 무려 60여 개의 출입문이 있어 그 장대함을 충분히 짐작하게 한다.

아를은 로마시대에 들어서 대규모 건물을 지으며 번성했지만 이미 기원전 6세기경부터 발전해 왔다. 이 도시는 당시 지중해를 지배하며 각지에 식민 도시를 건설하던 그리스의 지배하에 있었다. 그러다가 기원전 30년경 로마의 아우구스투스 황제 때부터 본격적인 전성기를 누렸는데 이때 포룸, 극장, 온천, 광장 그리고 얼마 뒤에는 원형경기장까지 만들었다.

그 후 야만족의 침입과 여러 원인으로 쇠퇴의 길을 걷다가 4세기 콘스탄티누스 황제의 치세 때 황제가 제국을 순회하며 머무르는 도시가 되면서 다시 영광을 이어나갔다. 그 후로도 이 도시는 페스트가 창궐하기도 하고 여러 번의 쇠퇴와 부흥을 겪었다. 하지만 19세기 초반부터 유적들이 복원되기 시작했으니 그만큼 아를에 있는 유적의 가치가 높다고 할 수 있다.

고흐가 아를에 살았을 때도 원형경기장은 그 위용을 자랑했다. 특히 이 경기장은 부활절 기간에 열리는 축제인 페리아Féria에서 제 이름값을 톡톡히 한다. 아를의 부활절 축제는 유럽 어느 곳의 부활절 축제와 비교해도 손색이 없을 정도로 화려하고 흥겹다. 그 기간에는 3일 낮과 밤 내

옛 로마시대 성벽과 어우러진 아를 시내

내 도시가 축제의 물결에 휩싸이는데, 중요한 행사 가운데 하나인 투우가 이 유서 깊은 장소에서 열리기 때문이다. 고흐가 머물던 그 시절에도 투우가 열렸고, 그는 이 투우를 구경하는 사람들을 그린 〈구경꾼들〉이라는 작품을 남기기도 했다.

경기장 근처에는 반 고흐가 그린 〈밤의 카페 테라스〉의 무대가 되는 카페도 있다. 고흐는 여기서도 파랑과 노랑의 대비를 사용해서 차갑고도 따뜻한 밤의 분위기를 표현했다. 온통 노란색으로 칠한 카페 테라스에는 몇 명의 손님과 서빙하는 종업원도 보인다. 이 카페는 현재 반 고

밤의 카페 테라스(1888), 81×65cm, 크뢸러 뮐러 미술관

고흐 그림의 배경이 되었던 카페는 이제 반 고흐 카페로 거듭나 관광객들을 반긴다.

흐 카페라는 이름으로 개명해서 운영되고 있다. 그림 그대로의 모습을 간직한 채 말이다.

원형경기장 근처에는 파에야Paella를 만드는 식당도 보인다. 파에야는 보통 쌀에다 해물이나 육류를 넣고 끓여서 먹는 요리로, 한국인의 입맛에도 잘 맞는 편이다. 주위에는 투우와 관련된 가게도 많다. 그중에서도 특히 투우 장면을 그린 그림들이 눈에 띄는데 어떤 곳에서는 눈앞에서 직접 그림을 그리기도 한다.

아를의 투우는 우리에게 많이 알려져 있지는 않지만 투우의 본고장인 스페인의 유명한 투우사들도 경기에 참여해 수준이 상당히 높다. 그 옛날의 반 고흐를 확실하게 따라가고 싶다면 이 기회에 투우를 관람하는 것도 좋겠다. 다만 잔인한 장면을 싫어하는 사람이라면 피하는 게 좋다.

투우는 시작부터 무척 화려하다. 먼저 경기에 나오는 투우사들이 한껏 차려입고 음악에 맞춰 경기장을 멋지게 행진한다. 그다음에는 대체로 일곱 번의 경기가 펼쳐지는데, 한 경기에 등장하는 투우사도 여러 명이다. 천을 흔들어 소를 달리게 해서 소의 힘을 빼는 투우사, 갑옷을 두른 말을 타고 나와 긴 창으로 소를 공격하는 투우사, 여러 개의 짧은 창을 소 등에 꽂는 투우사, 마지막으로 소의 등에 칼을 깊숙이 박아 소의 숨을 끊어놓는 투우사 등이다.

이 마지막 투우사를 널리 알려진 명칭인 마타도르Matador라 부른다. 실력이 좋은 투우사일수록 단시간에 소를 해치운다. 마지막 순간에 마타도르가 긴 칼을 손잡이만 남기고 소의 등에 깊숙이 찔러 넣으면 관중은 일제히 하얀 손수건을 흔들거나 꽃을 던지며 환호한다.

본고장 스페인이나 중남미에는 투우에 푹 빠진 사람이 꽤 있다. 작가 헤밍웨이는 투우를 무척 좋아했고, 스페인에서 어린 시절을 보냈던 화가 피카소도 아버지를 따라 매주 투우 경기장에 갔다. 그들의 작품에서도 그 영향을 쉽게 찾아볼 수 있다. 하지만 소들이 입에서 주먹만 한 핏덩이를 쏟아내며 쓰러지는 모습을 보면 인간의 잔인함에 다소 마음이 무거워진다. 그래서 요즘 스페인에서 투우를 금지하자는 목소리가 높아지는데 어느 정도는 동감한다.

○● 아를 시내에서 만날 수 있는 원형경기장의 투우
●● 수백 년의 시간과 아름다움을 품은 생 트로핌 성당

원형경기장에서 남쪽으로 조금만 걸어가다 보면 로마시대의 극장이 나온다. 기원전 12년경에 공사가 시작되었다는 극장은 3층으로 지어졌으며 만 명의 관객을 수용할 수 있는 규모였다고 전해진다. 하지만 지금은 2층까지만 남아 있고 여기저기 허물어진 잔해들이 예전의 영광을 보여줄 뿐이다.

원래 극장에는 100여 개의 돌기둥이 있었지만 나중에 생 트로핌 성당을 지을 때 가져다 쓰면서 사라졌다. 한때 여기서는 로마시대의 대리석 조각이 발견되기도 했는데 현재는 〈아를의 비너스〉라는 이름으로 루브르 미술관에서 전시되고 있다.

바로 근처에는 생 트로핌 성당이 있다. 프랑스인을 가리키는 '골Gaul족'의 사도로 불리던 아를의 주교에게 바친 건물로 정문이 특히 유명하다. 정문 위쪽의 중앙에는 최후의 심판을 새겼다. 주위에도 수십 개의 조각이 빽빽하게 새겨져 있고 가느다란 대리석 기둥이 있다. 12세기의 프로방스-로마 양식으로 만든 성자, 삼손과 데릴라, 동물들이 보인다. 내부는 장엄한 고딕 양식으로 14세기에 완성되었다.

성당 바로 옆에는 같은 이름의 생 트로핌 수도원이 자리한다. 특이하게 수도회 참사원 회원들이 이용하던 수도원으로 로마 고딕 양식으로 지어졌다. 여러 세기에 걸쳐 만들어진 건물로, 안으로 들어가면 네모난 마당을 돌기둥이 둘러싸고 있다. 전형적인 중세 수도원의 모습이다.

마당에 들어서니 온갖 꽃이 만발하다. 딱딱한 수도원에 꽃을 들여놓은 이유는 생명의 소중함과 아름다움을 일깨우고 수도사들의 정신을 맑게 하기 위함이었을까. 수도원 위로 난 계단을 따라 올라가면 성당의 높

은 종탑이 보인다. 햇볕을 받아 따뜻해진 옥상에 앉아 있으면 평화로운 분위기가 여행자를 매혹한다. 아래로는 수도원의 마당도 보이고 사람들의 목소리도 희미하게 들린다.

수도원 바로 앞이 레퓌블리크 광장이다. 원래는 로마의 온천으로 개발되었던 곳을 광장으로 만든 것이다. 중앙에는 높다란 오벨리스크가 하늘로 솟아 있다. 이곳에 웬 이집트의 오벨리스크냐 싶지만 이는 인근 로마 유적지에서 가져온 것이다. 이 오벨리스크는 17세기의 태양왕 루이 14세의 영광을 기리기 위해 세워졌다. 성당 근처에는 아를 시청도 있어서 가히 아를의 중심지라 할 수 있는 곳이다. 평소에는 한적하다가도 축제 때면 사람들로 가득 찬다.

이제 광장에서 서쪽으로 조금만 가면 에스파스 반 고흐Espace Van Gogh가 나온다. 이름에서도 알 수 있듯이 빈센트와 큰 인연이 있는 장소다. 이곳은 고흐가 발작을 일으켜 입원한 정신병원으로, 안으로 들어가면 예전 모습이 거의 그대로 남아 있다. 마당에는 고흐의 그림들도 풍경 앞에 전시되어 있는데 비교해 보면 놀랍도록 흡사하다. 고흐는 편지에서 이 병원을 "아랍식 건물처럼 견고하고 하얀 아치형 통로가 있는 회랑"으로 묘사했다.

〈병원의 정원〉은 고흐가 입원해 있던 아를 병원 중앙의 정원을 그린 작품이다. 그림 중앙에 작은 분수가 있고 방사형으로 좁은 통로가 나 있다. 그 사이에 꽃들이 가득하고 근처에는 커다란 나무와 작은 창고도 보인다. 건물 2층에서 창문 밖으로 내다보면 바로 이 그림의 풍경이 나타

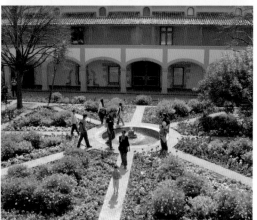

○● 병원의 정원(1889), 73×92cm, 오스카 라인하르트 컬렉션
●● 에스파스 반 고흐의 정원

난다. 그림과 마찬가지로 지금도 가족 여행을 온 아이들이 여기저기 돌아다니고 연인들이 손을 잡고 산책한다. 정원을 바라보며 혼자 생각에 잠긴 사람도 있다. 하지만 고흐는 이들처럼 자유롭게 다니지는 못했을 것이다.

평화롭게만 보이는 이 병원에 고흐가 입원한 때는 1888년 크리스마스이브 전날이었다. 빈센트는 그날 고갱과 심하게 다퉜다. 고갱의 말에 의하면 고흐가 면도칼을 들고 와 거리에서 자신을 위협했다고 한다. 차마 고갱에게 칼을 휘두르지 못한 고흐는 집으로 돌아와 자신의 왼쪽 귓불을 잘라내고 만다. 귀 전체가 아니라 아랫부분의 약 3분의 1만 자른 것이다. 그리고 평소 알고 지내던 매춘부에게 자른 귀를 주고는 집으로 돌아와 쓰러져 갔다. 당시 이 일은 지역 신문에도 보도될 만큼 충격적인 사건이었다.

어떤 사람들은 고흐가 귀를 자른 것을 두고 투우에서의 의식을 흉내낸 것이라 말하기도 한다. 멋진 경기를 한 투우사에게는 축하의 뜻으로 쓰러진 소의 귀를 잘라서 주는데, 투우사가 이걸 다시 관객에게 주는 전통이 있기 때문이다.

어쨌든 고흐는 이 끔찍한 사건을 그리 심각하게 받아들이지 않은 모양이다. 고갱이 이 일을 동생 테오에게 바로 알린 것에 대해 왜 별일도 아닌데 소란을 피웠냐고 말할 정도였다. 하지만 이 최초의 정신발작 이후에 그의 병은 점점 심해졌다. 차츰 발작이 잦아지고 발작 후에 정신을 놓아버리는 상태가 지속되는 시간도 점점 더 길어졌다.

널리 알려진 것처럼 빈센트는 나중에 이때의 상처를 기념이라도 하듯

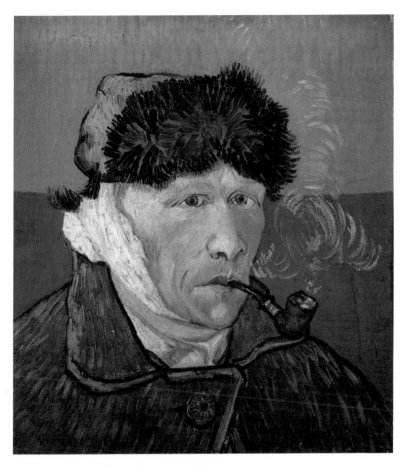

귀에 붕대를 감은 자화상(1889), 51×45cm, 개인 소장

자화상을 남겼다. 〈귀에 붕대를 감은 자화상〉에서는 무슨 전투나 맹수의 습격에 부상을 입은 것 같은 태연한 분위기마저 풍긴다. 발작으로 귀를 잘라낸 자신의 모습을 그리는 일은 분명 어지간히 의지가 굳은 사람이 아니고서는 차마 못 할 일이다.

한편 고흐의 병명이 정확히 무엇이었는지에 대해서는 여러 의견이 있다. 하지만 대체로 측두엽 이상에 의한 간질을 앓았던 것으로 여겨지며, 매독으로 인한 정신착란으로 보기도 한다. 고흐는 예전부터 그런 징후가 보였는데, 넉넉지 못한 생활비와 모델료, 그림 재료를 충당하기 위해 식사도 부실하게 하고 음주도 지나치게 하면서 더 악화되었을 것이다.

한때 절친한 친구 사이였던 고흐와 고갱은 왜 그렇게 비극적인 결말을 맞았을까. 고갱이 처음 아를로 내려왔을 때만 해도 둘의 사이는 좋았다. 그들은 바로 다음 날부터 같이 그림을 그리기 시작했다. 낮에는 실내든 실외든 가리지 않고 작업에 열중했다. 식사와 청소도 서로 번갈아 가면서 했으며, 해바라기를 그리는 고흐의 모습을 고갱이 그리기도 했다. 밤이면 함께 윤락가에 가기도 했는데 고갱은 이를 두고 농담 삼아 "밤의 위생적인 산책"이라고도 말했다.

두 사람은 아를에서 떨어져 있는 남부 도시 몽펠리에의 파브르 미술관을 함께 방문한 적도 있다. 고갱은 여기서 본 쿠르베의 작품 〈안녕하세요? 쿠르베 씨〉를 본따 나중에 자기 이름만 다르게 넣은 〈안녕하세요? 고갱 씨〉를 제작했다. 하지만 이런 평화는 몇 개월 가지 못했다. 두 사람의 극심한 다툼과 고흐의 발작 때문에 둘의 사이는 계속해서 어그러

졌다.

고흐가 항상 예술 공동체를 꿈꾸고 소외된 이들에게 애정을 가지고 있었던 데서 알 수 있듯이 그는 이타적인 품성을 가지고 있었다. 반면 고갱은 자기중심적이라 할 수 있는 허무주의자였다. 그는 이미 북부 지방에서 다른 친구인 베르나르와 같이 지내던 시기부터 그런 모습을 내비쳤다. 그렇다고 여기서 일방적으로 고흐의 편을 들 생각은 없다. 단지 두 사람이 같이 지내기에는 둘의 성격이 정반대였다고 하는 것이 낫겠다.

1889년 3월, 크리스마스 무렵의 첫 발작이 있은 지 약 3개월 만에 고흐는 다시 발작을 일으켜 병원에 입원한다. 이때 병원 내부를 그린 〈아를의 병원〉을 남겼다. 그림을 보면 불안한 원근법으로 그려진 넓은 실내에 환자들과 간호사인 수녀들이 보인다. 전면에는 연통이 이리저리 꺾인 난로 주위에 환자들이 앉아 있고, 양옆으로는 커튼이 있는 침대가 무수히 보인다. 마치 전쟁 중의 황량한 야전병원을 연상시키는 풍경이다.

이때만 해도 고흐의 상태는 그다지 나쁘지 않았다. 파리에서 친구가 된 화가 폴 시냐크가 문병 올 정도였으니 말이다. 그 당시 시냐크 역시 남프랑스의 해안가에 정착해서 그림을 그리고 있었다.

입원한 상황이었지만 빈센트는 발작이 일어나지 않을 때는 꾸준히 그림을 그렸다. 특히 남프랑스에 내려온 이후로는 거의 신들린 듯이 그림을 그렸는데, 최초의 발작을 일으킨 다음에도 결코 그리기를 멈추지 않았다. 그는 병을 치료하는 데 무엇보다 그림을 그리는 일이 좋다고 생각

아를의 병원(1889), 74×92cm, 오스카 라인하르트 컬렉션

양파가 있는 정물(1889), 50×64cm, 크뢸러 뮐러 미술관

했고, 여기에는 의사들도 동의했다. 오히려 고흐는 발작이 닥치기 전에, 상태가 더 악화되어 아예 못 그리게 되는 일을 두려워해서 더 열심히 그렸다. 하지만 이렇게 무리한 작업이 결과적으로 건강을 해쳤다는 것을 충분히 짐작할 수 있다.

1889년 초, 발작이 일어난 지 얼마 뒤에 고흐는 차분한 정물화도 몇 점 그렸다. 다분히 정신적인 안정을 찾기 위해서였다. 〈양파가 있는 정물〉은 그의 일상에 등장하는 여러 물건을 배치해 그린 작품이다.

왼쪽으로 약간 경사가 진 테이블에는 포도주 병과 주전자 등이 놓여 있다. 책과 파이프, 편지, 접시, 양파, 고흐의 그림에 자주 등장하는 불 붙은 양초도 보인다. 양초의 불은 마치 배경에 묻힌듯이 흐리게 빛난다. 기울어진 탁자 가장자리에 곧 떨어질듯 위태롭게 놓여 있는 촛불은 당시 고흐의 심리 상태와도 많이 닮아 있다.

한편 에스파스 반 고흐는 매년 아를에서 열리는 국제사진페스티벌의 중요 전시 장소가 되기도 한다. 아를은 비록 작은 도시지만 프로방스 문화의 중심지라 굵직한 문화 행사가 많이 열린다. 우선 매년 7~9월 여름에 두 달간 열리는 사진 페스티벌이 있다. 사진을 전문으로 하는 사람들에게는 익히 알려져 있는 유명한 국제적인 축제다. 1969년부터 중앙정부와 지방자치단체, 예술가들이 힘을 합쳐 행사를 잘 이어오고 있다.

아를 국제사진페스티벌은 프랑스 사진가 뤼시앵 클레르그가 주동이 되어 시작했는데, 이제는 아를 곳곳에서 60여 개의 전시가 열릴 만큼 대규모의 축제가 되었다. 세계적으로도 가장 오래되고 가장 규모가 큰 사

○●

●●

○● 세계적으로 가장 오래되고 규모가 큰 아를 국제사진페스티벌
●● 아를 곳곳이 축제장이 되는 부활절의 밤

진 축제가 된 것이다. 그 외에도 오프닝 행사, 워크숍, 세미나 등 다양한 행사가 사진을 사랑하는 이들을 전 세계에서 불러 모은다. 그리고 이것이 밑거름이 되어 유명한 국립사진학교가 아를에 세워지기도 했다.

사진전은 아를 시내와 외곽의 여러 장소에서 열린다. 미술관, 성당, 공공기관 혹은 버려진 공장 등 그야말로 전시를 할 수 있는 곳은 모두 총동원된다. 여기에는 옛 거장들의 작품뿐 아니라 현재 세계적인 명성을 누리는 작가들, 예를 들면 안드레아스 구르스키, 신디 셔먼, 낸 골딘 등의 작품들도 초대된다. 물론 신진 작가들의 작품도 빼놓을 수 없다. 그리고 매년 테마 하나를 정해 그에 관련된 작품들을 집중적으로 소개하기도 한다.

전시가 너무 많다 보니 하루에 다 보기란 거의 불가능하다. 최소한 3~7일 정도는 머물러야 어느 정도 볼 수 있는데 이 경우에는 정기이용권을 구입하는 편이 훨씬 경제적이다.

한편 아를에서는 부활절에 달리는 소를 맨손으로 잡는 행사도 열린다. 어찌 생각하면 정신 나간 짓 같아 보이지만 부활절 축제에서 빼놓을 수 없는 중요한 행사다. 이 경기는 먼저 인근의 습지인 카마르그에서 온 카우보이들이 행진하는 것에서 시작한다. 곧 그들이 소를 인도해서 달리게 하고, 시내를 관통해 만들어놓은 길로 소들이 달음질치면 사람들이 머리와 꼬리를 붙들고 매달리는 방식이다.

보통 젊은 친구들이 용감하게 달려드는데, 어떤 청년은 달려오는 소 바로 앞에서 껑충 뛰어 소를 타 넘는 놀라운 묘기를 보여주기도 한다. 이걸 용감하다 할지, 무모하다 할지는 각자의 판단에 맡긴다. 하지만 재

미있는 구경인 것은 사실이다.

부활절의 아를은 밤이 와도 결코 잠들지 않는다. 밤늦도록 온갖 공연이 펼쳐지고 사람들은 음악과 춤, 술에 취한다. 거리 곳곳에 무대가 세워지고 사람들은 밤새도록 지치지도 않고 광란의 밤을 보낸다.

고흐가 2월에 아를에 도착했을 때도 이곳의 분위기는 그리 다르지 않았을 것이다. 그는 나빠졌던 건강도 차차 회복되어 이 도시에서는 희망에 찬 날들만 계속될 것이라 생각했다. 〈랑글루아 다리〉는 그 아름다운 날들의 초기에 그려진 작품이다.

이 그림은 고흐가 아를 시절에 최초로 오랫동안 심혈을 기울여서 만든 작품이다. 당시 거의 하루에 그림을 하나씩 그리던 엄청난 속도에 비하면 예외에 속한다. 고흐는 그림을 빨리 그리는 것을 결코 부끄럽게 생각하지 않고 오히려 자랑스럽게 생각했다. 마치 짧은 생을 예감이라도 한 듯 그는 넘칠 듯 열정적인 에너지로 그림을 그려나갔다.

이 작품은 아를의 강에 있는 다리와 그 아래에서 빨래하는 아낙네들을 그린 것이다. 불과 얼마 전의 파리 시절의 작품과 비교해 보아도 그림이 한결 밝아지고 강렬한 원색이 사용되고 있음을 볼 수 있다. 프로방스의 눈부시게 밝은 햇살은 우울하던 고흐의 기분마저 바꾸어 그림에도 생기를 불어넣었다.

그는 이 풍경에 반해서 며칠 지나지 않아 다시 같은 그림을 그리기도 했다. 비록 이번에는 전보다 약간 흐릿한 빛을 표현했지만 거의 같은 구도로 보인다. 도대체 이 풍경의 무엇이 고흐를 그토록 매혹했을까.

랑글루아 다리(1888), 54×64cm, 크뢸러 뮐러 미술관

먼저 그림 속에서 파란 하늘을 가로지르는 다리는 고흐가 고향 네덜
란드에서 보았던 것과 같은 도개교다. 이 다리 위를 지나는 마차와 그
아래에서 빨래하는 여인들이 나타난다. 그야말로 서민들을 사랑했던 고
흐는 언제나 그들과 가까이하기를 원했고 그들을 화폭에 담는 것을 좋

아했으니 이 장면에 매혹될 수밖에 없었을 것이다.

　이미 스무 살 때부터 영국 런던을 시작으로 유럽의 여러 나라를 이리 저리 떠도는 처지였던 빈센트는 언제나 고향을 그리워했다. 그 방랑이 화려한 성공의 길로 이어지지 않았기에 고향을 그리는 마음은 더 애틋했을 것이다. 고흐는 프로방스에 와서야 꿈에도 그리던 네덜란드의 풍경을 다시 만날 수 있었다.

　프로방스의 아름다움에 반한 고흐는 여러 풍경화를 남겼다. 그중에서 오테를로에서도 같은 테마로 소개되었던 〈꽃이 핀 복숭아 나무〉는 특별한 사연을 가진 작품이다. 그의 유일한 스승이라 할 수 있는 네덜란드 화가 안톤 모베가 죽었다는 소식을 듣고 미망인에게 보내준 그림이기 때문이다. 모베는 당시에 유명하던 화가로, 헤이그에서 고흐의 열정을 보고 그에게 그림을 가르쳐준 사람이다.

　고흐의 선물에 화답이라도 하듯 모베의 미망인은 고흐의 그림들이 분명 인상파 화가들의 작품처럼 조금씩 잘 팔릴 것이라는 답장을 보내왔다. 화가의 아내답게 그녀도 그림을 보는 눈이 있었던 것이다. 고흐는 테오에게도 "아마도 이 그림이 지금까지 그린 풍경화 중에 최고"라는 말도 남겼는데, 그의 말대로 고흐의 스타일이 이제 막 자리를 잡아가고 있음을 알 수 있는 중요한 그림으로 손꼽힌다.

　이 작품은 봄날에 분홍의 복사꽃이 흐드러지게 핀 장면을 그린 것이다. 꽃의 형체는 마치 불이라도 붙은 듯 흐릿하다. 꽃의 분홍색은 고흐가 스스로 총을 쏘아 가슴에서 쏟은 피처럼 처연하다. 한없이 외롭고 힘든 시기를 보낸 그의 피는 보통 사람들처럼 건강한 붉은색은 아니었으

꽃이 핀 복숭아 나무(1888), 73×60cm, 크뢸러 뮐러 미술관

Arles

리라. 그의 피마저도 슬픔과 고통 때문에 색이 바라지는 않았을까.

그림의 배경에는 하얀 뭉게구름이 하늘에 가득하고 땅 위에도 구름이 내려앉은 듯 하얗다. 분홍색의 꽃은 바닥에 흩뿌려져 하얀색과 잘 어우러진다. 자세히 보면 그림에는 두 그루의 나무가 있는데, 언뜻 봐서는 하나처럼 보인다. 뒤쪽의 나무는 아랫부분이 공중에 떠 있는 것 같고 앞쪽으로 몸을 굽혀서 앞의 나무와 엉켜 있기 때문이다. 나무를 아래에서부터 더듬어 올라가면 앞의 나무가 크고 뒤의 나무가 약간 작다는 사실을 확인할 수 있다.

이 작품에 얽힌 일화에 따르면 고흐는 원래 이 그림에 사인을 하면서 자신과 동생의 이름을 같이 썼다고 한다. 즉, 처음에는 '모베의 추억-빈센트와 테오'라고 적혀 있었다. 그런데 나중에 테오가 자신의 이름을 지워달라고 하는 바람에 물감이 채 마르기도 전에 덧칠을 해서 지금의 형태가 되었다고 한다.

그래서인지 이 그림 속에 등장하는, 하나는 크고 다른 하나는 작은 두 나무는 빈센트가 자신과 동생의 모습을 투영한 것은 아닌지 상상하게 만든다. 두 나무가 결코 떨어질 수 없을 만큼 단단히 붙어 있는 모양을 보면 더욱 그런 생각이 든다.

이 시기의 그림 중에는 고흐 작품 목록에서는 흔치 않은 바닷가 그림도 있다. 〈생트 마리 드 라 메르의 고깃배〉다. 헤이그 부근의 바닷가 마을 스헤베닝언에서 그리고 난 뒤 처음이자 배 그림으로는 마지막 작품이다. 고흐는 나흘 동안 지중해의 바다를 그리기 위해 돌아다니다가 생트 마리 드 라 메르라는 작은 어촌에 도착했다. 테오에게 보낸 편지를

생트 마리 드 라 메르의 고깃배(1888), 65×82cm, 반 고흐 미술관

보면 고흐는 이 배를 그리기 위해 몇 번이나 그곳에 다시 갔다는 사실을 알 수 있다.

그는 특히 배들의 색깔과 모양에 매혹되었다. 그러나 결국 스케치만 겨우 하고 돌아올 수밖에 없었고 채색은 스튜디오에서 해야 했다. 배가 아침에 너무 빨리 바다로 나가버렸기 때문이다. 이 짧은 지중해 여행을 통해 고흐는 바다 풍경 그림 세 점을 남겼다.

한편 고흐는 편지를 통해 아를에서 자신이 '매달려 있는 것'에 대해 이야기한다. 이 편지에서 색채에 대한 그의 생각을 알 수 있다.

나는 늘 두 가지 생각 중에 하나에 매달려 있어. 첫째는 물질적인 어려움에 대한 것이고 둘째는 색에 대한 것이지. 색채를 통해 뭔가 보여주고 싶어. 서로 보완하는 관계의 두 색을 결합해서 연인의 사랑을 보여주는 것, 색을 혼합하거나 대조를 만들어 마음의 신비로운 떨림을 만들어내는 것, 어두운 배경과 대비되게 얼굴을 밝은 톤으로 빛나게 해서 사상을 표현하는 것, 별을 그려 희망을, 석양을 통해 모델의 열정을 표현하는 건 결코 눈속임이라 할 수 없을 거야. 실제로 존재하는 걸 표현하는 거니까 말이다. 그렇지 않니?

1888. 9. 3

결국 남프랑스에서 고흐는 색채로 세상의 모든 것을 표현하려고 했다. 그리고 그 결과는 회화의 역사에 큰 획을 그을 만큼 놀라웠다.

색에 대한 빈센트의 열정에 못지않게 친구 고갱 역시 색에 몰두했다.

그들은 색을 과장하는 일을 전혀 주저하지 않았다. 이 두 사람의 차이점은 데생 방식에서 찾을 수 있다. 고갱의 데생은 정적이고 종합적이다. 그리고 절제된 윤곽선 안에 형체를 집어넣는다. 그는 데생에 대해 구도에 관한 생각을 보여주는 중요한 무기가 된다는, 다분히 고전적인 태도를 취한다.

그에 반해 고흐는 자연 속의 에너지를 그대로 보여주려는 듯 데생이 동적이고 단편적이다. 그의 그림 속 형체는 풍경이나 심지어 초상화 모델 주변의 둥근 소용돌이 형태 등에서 보이듯이 내부에서 외부로 자주 튀어나온다. 즉, 엄격한 윤곽선 안에 형체가 갇혀 있지 않다.

고흐에게는 네덜란드에서 시작해 아를에 와서야 비로소 완성하는 같은 모티프의 작품이 몇몇 있다. 그중 〈씨 뿌리는 사람〉은 밀레의 동명의 그림에서 영향을 받아 그린 것이다.

동생 테오에게 보낸 편지에서 빈센트는 "예를 들어 노랑과 보라의 콘트라스트contrast로만 그리고 단지 색으로만 이 그림을 그리고자 했다"라고 이야기한다. 비록 이 그림은 고흐 자신이 말한 대로 완벽한 작품을 위한 습작에 불과하지만 시대를 앞서가는 그의 현대적인 감각이 그대로 드러난다.

고흐는 눈앞에 보이는 현실을 충실하게 모사하는 대신에 자신의 감정과 느낌을 '표현'하는 그림을 그리려고 했다. 주관적인 색채의 사용은 이후 야수파와 독일 표현주의 회화에 큰 영향을 미친다. 미술사에서 반 고흐가 차지하는 위치는 그의 대중적인 인기만큼이나 대단하다.

〈씨 뿌리는 사람〉은 크게 두 부분으로 나눌 수 있다. 화면 위쪽이 노

씨 뿌리는 사람(1888), 64×80cm, 크뢸러 뮐러 미술관

란 태양과 밀밭으로 노란색의 세상이라면, 아래쪽의 땅은 파란색의 세
상이다. 이 강렬한 대조의 한가운데에서 농부가 씨를 뿌리고 있다. 농부
의 파란 바지는 땅 위에 드문드문 보이는 파랑과 같은 색이다. 그 역시
땅에 속하는 존재인 것이다.

땅 위의 농부, 고흐는 이들을 얼마나 사랑했던가. 그는 항상 가난하고 힘들며 소박하고 거친 삶을 살아가는 사람들에게 진정 마음에서 우러나는 애정을 가지고 있었다. 그 대상은 대표적으로 농부나 광부였고, 때로는 시엔 같은 매춘부이기도 했다.

아를 시기에 고흐의 대표적인 테마인 밤의 낭만적인 풍경을 그린 작품으로는 〈별이 빛나는 밤의 사이프러스〉를 들 수 있다. 그림 속 하늘에는 노란 별과 구름에 가린 푸르스름한 달이 빛나고, 땅에는 오렌지빛 불이 새어 나오는 작은 집이 자리한다. 그리고 길에는 산책하는 두 사람에다 말이 끄는 마차까지 등장한다. 분명 마차는 당시에도 있던 자동차를 대신해서 그린 것이다. 그런가 하면 별이 뜬 어두운 밤을 그렸다지만 화면은 낮처럼 밝기만 하다.

이 작품은 원래 프로방스에서 그렸던 것을 오베르에서 다시 그린 것이다. 그래서 프로방스의 풍경이 어느 정도 들어가지만 다분히 고흐의 상상에 따라 재구성되었다. 이런 측면에서도 그는 눈앞의 장면을 재빨리 포착해서 그리는 인상파와는 확연히 구별된다.

이 작품의 스타일은 그의 유명한 작품인 〈별이 빛나는 밤〉과도 유사하다. 동일한 모티프인 '별이 빛나는 밤'을 같은 스타일로 그린 것이다. 두 작품 모두 별 주위의 빛과 그 파장의 움직임을 통해 빛나는 별의 광채를 드러냈다.

왼쪽 별과 오른쪽 달 사이에는 이 그림에서 가장 크게 그려진 사이프러스 나무가 있다. 폭이 좁으면서 아주 높이 자라는 사이프러스 나무는

별이 빛나는 밤의 사이프러스(1889), 92×73cm, 크뢸러 뮐러 미술관

하늘에 닿을 듯 커다란 키 때문에 서양 회화에서는 예로부터 대개 신성함이나 죽음을 상징했다. 여기서는 어두운 밤의 이미지대로 죽음을 의미한다고 하는 편이 더 어울리겠다. 그 죽음이 밤하늘 위로 불꽃처럼 타올라 간다.

나무는 끝 부분이 그림에서 잘려 나갈 만큼 아주 크게 그려졌다. 전경의 사람들은 원래 데생에서는 더 크게 그렸지만 나중에 작게 줄여서 의도적으로 원근감을 없앤 것을 알 수 있다. 고흐가 전통적인 그림 기법에서 벗어나려고 했던 시도가 여기서도 잘 드러난다.

고흐는 이 그림을 완성한 오베르에서도 바로 전에 머물던 프로방스의 풍경을 발견하고 반가워했다. 여기서 프로방스의 풍경이란 곧 그의 고향인 네덜란드 브라반트 지방의 풍경과 흡사한 것이다. 고흐는 이 작품에서 고향의 느낌을 잘 살리고 있다. 결국 이 그림은 네덜란드와 프랑스의 풍경이 함께 어우러져 나타나는 작품이라 할 수 있다.

아를에서 그린 초상화를 보면 다소 이색적인 모델을 그린 것도 있다. 〈무스메〉는 일본 여인을 그린 작품이다. 아를에서 모델, 특히 여자 모델을 구하기가 무척 힘들었던 고흐는 7월 말쯤 이 그림을 그리고 나서 무척 행복해했다. 싹싹하지 못한데다 가난한 무명 화가인 그에게 보통의 프랑스 여자들은 선뜻 모델을 서주려고 하지 않았음을 쉽게 짐작할 수 있다.

그가 아를에서 초상화 작업을 하면서 염두에 두었던 화가는 네덜란드 화가 프란스 할스였다. 오래전부터 고흐는 아주 빠른 붓 터치를 통해 인물의 특징을 예리하게 포착하는 할스에게 매료되어 있었다. 할스가 가

무스메(1888), 73×60cm, 워싱턴 내셔널 갤러리

늙은 농부(1888), 69×56cm, 런던 테이트 갤러리

난한 이들을 많이 그린 것 또한 고흐의 성향과 맞아떨어졌을 것이다.

고흐는 초상화를 단시간에 그려냈는데, 대상이 전문 모델도 아니고 고흐 역시 이들에게 모델료를 많이 줄 수 없는 상황에서 그들이 언제 마음을 바꾸어 일어설지 몰랐기 때문이다. 그나마 남자 모델은 구하기가 쉬웠는데 보통 카페에서 만나 술이나 커피 같은 것을 사주겠다고 하면 되었다.

〈늙은 농부〉는 파란 옷을 입은 붉은 얼굴의 농부를 그린 작품이다. 그의 얼굴은 햇빛에 그을려 불그스름한데, 배경의 오렌지색과 어울려 더욱 붉어 보이는 전형적인 농부의 모습이다. 고흐는 초상화를 그리면서 이들의 사회적 위치도 나타내려고 했다.

아를에서 그린 정물화로는 먼저 〈고갱의 의자〉가 있다. 이 그림을 보면 물감이 아니라 마치 그의 뼈를 발라 만든 것처럼 보인다. 마치 20세기 후반의 대표적인 화가 프랜시스 베이컨의 그림에서 보이는 뼈와 살덩이를 보는 것 같다. 피가 묻은 뼈를 닮은 의자에는 시체 위에 뿌리는 횟가루 같은 청회색도 칠해져서 조금 으스스하다.

고흐가 아를에서 고갱과 잠시 같이 지내던 시기를 보여주는 이 그림에서 또 하나 특징적인 것은 바로 촛불이다. 의자에 놓인 것이 먼저 눈에 띄고, 왼쪽 벽에도 찬란한 광채를 뿌리는 촛불이 하나 더 보인다. 앞쪽의 촛불이 불안하게 떨리는 반면에 뒤쪽의 촛불은 훨씬 안정되고 더 밝다. 촛불은 마치 고갱과 고흐의 관계를 암시하는 듯하다.

이 작품과 짝이 되는 그림이 '고흐의 의자'로도 불리는 〈의자와 파이

고갱의 의자(1888), 91×73cm, 반 고흐 미술관

의자와 파이프(1888), 93×74cm, 런던 내셔널 갤러리

○● 모래배의 하역(1888), 55×66cm, 포크방 미술관
●● 고흐의 캔버스 위에 옮겨진 론강은 지금도 아를 시내를 품은 채 흐르고 있다.

프〉다. 〈고갱의 의자〉가 밤에 그려진 것과는 다르게 이 작품은 낮에 그려졌다. 의자의 모양도 훨씬 소박하고 단순하다. 나무와 짚으로 만든 의자는 온통 노란색인데 대조적으로 빨간 타일 위에 놓여 있다. 이런 장면은 지금도 프로방스의 집이나 호텔에서 쉽게 볼 수 있다.

아를의 시내 바로 옆에는 론강이 흐른다. 고흐가 이 강 위에 뜬 배를 그린 작품이 바로 〈모래배의 하역〉이다. 론강의 부두에 모래를 실은 배가 정박해 있고 인부들이 모래를 싣는 모습을 그렸다.

강은 시내와 거의 붙어 있는데 마침 강변에 가보았을 때는 유람선만 정박해 있었다. 이제 아를에서 배로 무언가를 운송을 하는 장면은 보기 힘들다. 고흐가 그린 도개교가 원래의 기능을 상실한 것과 마찬가지다. 하지만 그가 걷던 거리와 요양원, 원형경기장과 카페, 프로방스의 의자들이 있는 그곳에서는 여전히 고흐의 숨결을 느낄 수 있다.

Vincent

Saint Rémy De Provence

Van Gogh

생 레미 드 프로방스

생 레미 드 프로방스에서 고흐의 화풍은 아를과도 다르게 변해간다. 아를에서의 그림들이 대부분 명확한 윤곽선을 사용하면서 안정적인 형태인 데 반해 이제는 윤곽선이 사라지고 형체들이 소용돌이치기 시작한다. 마치 불꽃이 타오르는 것 같은 형태의 그림이 많이 등장한다. 이는 고흐의 정신 상태의 변화 혹은 병의 악화와도 관련 있는 것으로 볼 수 있다.

아를에서 불시에 닥치는 발작과 싸우며 열정적으로 그림을 그리던 고흐는 차츰 불안정해지는 자신의 마음을 치료하기 위해 스스로 생 레미 드 프로방스의 요양원으로 떠난다. 생 레미 드 프로방스(이하 생 레미)는 프로방스 안의 작은 지방인 알피유의 중심지다.

빈센트는 1889년 5월에서 딱 1년 후인 1890년 5월까지 이 작은 마을에 머물렀다. 생 레미는 아를과 그 북쪽의 도시 아비뇽 사이에 있으며, 이곳에는 수도원에서 운영하는 요양원이 있었다.

고흐는 자신의 병이 심각하다는 사실을 알고 있었다. 불안한 마음이 커진 나머지 입원 직전에는 뜬금없이 프랑스 외인부대에 들어가겠다는 뜻을 테오에게 전하기도 했다. 자신의 처지를 비관해서 한 말이겠지만 다행히도 테오의 극심한 반대에 부딪히고는 요양원으로 발길을 돌렸다. 군인 빈센트라니 정말 상상이 가지 않는다. 테오가 그의 어머니에게 보

낸 편지를 살펴보면 당시에 생 레미의 요양원은 약 45명의 환자를 수용하고 있었다. 17세기경부터 병원으로 운영되었으니 나름대로 유서 깊은 시설이었다.

마을에서 고흐가 있었던 생 폴 드 모졸 수도원으로 가는 길은 아주 한적하다. 그 길에서 생각지도 않은 로마시대의 유적을 마주하게 된다. 글라늠Glanum이라 불리는 곳으로, 예로부터 병을 고치는 물이 나온다는 샘을 중심으로 만들어졌다.

병자를 위해 신들에게 바쳐진 이 유적지는 예전에는 신성한 물로 병을 고치러 온 사람들에게 꽤나 중요한 장소였을 것이다. 고흐는 요양원에서 멀리 벗어나지 않는 조건으로 그림을 그리러 나갈 수 있도록 허락을 받았으니 분명 여기에도 왔을 것이다. 하지만 아를에서와 마찬가지로 그는 여전히 옛날 유적에 관심이 없었다. 아니면 당시에는 제대로 복원되지 않았는지도 모르겠다.

비록 고흐는 지나친 곳이지만 글라늠은 가볍게 둘러볼 만하다. 입구에는 돌로 만든 탑과 둥근 문이 있고 3층탑의 아랫부분에는 부조가 빽빽하다. 이 부조에는 치열한 전쟁터의 모습이 재현되어 있다. 특히 둥근 모양의 꼭대기가 이색적이다.

바로 옆에는 크고 둥근 개선문이 있는데 상당히 정교하게 만들어졌다. 정면에는 인물을 그려 넣고 돌기둥을 조각했으며, 아치를 따라서 둥근 줄 모양으로 식물 문양을 새겨 넣었다. 아래에서 아치 부분을 올려다보면 전형적인 로마식 건축물답게 육각형의 문양이 사방으로 뻗어나간 천장이 나타난다. 꼭 벌집을 보는 것 같다. 전혀 예상치 못한 곳에서 만

○● 로마시대의 유적인 글라넘의 개선문
●● 치열한 전쟁터의 모습을 재현해 놓은 글라넘 탑

고흐가 즐겨 그린 올리브 나무 그림을 전시해 놓은 올리브 밭

나는 로마시대의 유적은 여행길에 잠시 휴식을 가져다준다.

글라넘을 지나면 고흐가 즐겨 그렸던 올리브 나무들이 보이기 시작한
다. 오른쪽으로는 돌담이 보이는데 그 앞에는 〈노란 밀밭과 사이프러스
나무〉 그림이 그려진 금속 판넬이 있다. 오른쪽에는 넓은 올리브 밭이
펼쳐져 있다. 여기에서도 그림이 그려졌을 법한 지점에는 고흐의 〈올리
브 밭〉을 복사한 그림들이 하나씩 놓여 있다. 이 그림의 화면은 온통 녹
색이 지배한다. 노란 땅 위에도, 푸른 하늘에도 녹색이 칠해졌고 녹색의
나뭇가지는 하늘 속으로 사라져버린다.

올리브 밭(1889), 72×92cm, 크뢸러 뮐러 미술관

눈앞의 올리브 나무들은 그림과 많이 다르지 않다. 그 앞에서 고흐의 시선을 따라가노라니 어쩐지 그 옛날의 고흐가 된 기분도 든다. 나무는 키가 그리 크지 않고 이리저리 비틀려 있다. 지중해의 건조한 기후에서 잘 자라는 이 나무는 양분을 섭취하기 위해 혼신의 힘을 다한다. 생존을 위해 발버둥 치는 모습에 고흐는 큰 감동을 받았던 게 아닐까. 어쩌면 올리브 나무를 자신과 비슷한 존재로 받아들였을지도 모른다.

조금 더 가면 또 다른 올리브 나무 그림이 나온다. 〈노란 하늘과 태양이 있는 올리브 나무들〉이다. 이 그림은 〈올리브 밭〉과는 달리 땅도 하늘도 모두 노랗다. 태양도 오렌지색 테두리를 두르고 노랗게 빛난다. 그림 속의 땅은 파도가 치고, 일렁이는 물결 사이로 풀들이 해초처럼 떠다닌다. 하늘 역시 움직이는 건 마찬가지다. 고흐의 전성기에 속하는 후기 그림에서 주로 나타나는 스타일, 즉 소용돌이치는 화면이 인상적이다. 하늘과 땅이 꿈틀거리는 배경 속에서 올리브 나무도 생명의 춤을 추는 것처럼 보인다.

고흐는 올리브 나무뿐만 아니라 프로방스의 수많은 나무에 깊은 관심을 가졌다. 고갱이나 베르나르 같은 다른 동료 화가들이 이 나무들을 잘 표현하지 못한다고 나무랄 정도였다. 오늘날 전해지는 다른 작품들을 보더라도 고흐만큼 프로방스 나무들에 대한 애정과 표현이 뛰어난 화가는 찾아보기 힘들다.

고흐는 그동안 많은 화가가 프로방스를 그렸지만 제대로 그린 사람이 없다고 말했다. 과연 그 말은 그리 틀리지 않다(물론 세잔의 경우는 예외로 하고 싶다). 존 러스킨의 말대로 화가 터너 덕분에 사람들이 비로소

노란 하늘과 태양이 있는 올리브 나무들(1889)
74×93cm, 미네아폴리스 미술관

올리브 나무(1889), 73×91cm, 뉴욕 현대미술관

런던의 안개를 '보게' 되었다면 고흐 덕분에 사람들은 프로방스의 올리브 나무를 '제대로 보게' 되었다.

언젠가 고흐는 고갱과 베르나르가 그린 〈올리브 정원의 예수〉라는 작품이 실제 관찰한 것을 전혀 담고 있지 않다고 말했다. 그는 화가의 사명은 꿈꾸는 것이 아니라 사고하는 것이라고 했으며, 그렇지 않으면 그림은 일종의 꿈, 그중에서도 악몽이며 지극히 현학적이라고 비판했다. 그리고 이런 그림은 옛날 화가들이 훨씬 더 잘 그렸다는 말도 덧붙였다.

더 나아가 고흐는 이 지역에 자라는 숱한 나무들이 프로방스의 정신이나 영혼을 잘 나타낸다고 생각했다. 올리브 나무, 사이프러스 나무, 소나무 등에서 프로방스를 엿본 것이다. 아를에서 본 과수원의 복숭아 나무들과도 다른 매력을 느끼고 깊이 빠졌다. 지금도 프로방스 어디를 가더라도 이 나무들이 줄기차게 자라고 있어 고흐의 생각과 감정을 쉽게 더듬어볼 수 있다. 물론 그가 그린 땅과 하늘도 마찬가지다.

〈올리브 나무〉에서는 화면의 리듬감이 특히 과장되어 나타난다. 이리저리 마구 구부러지고 뒤틀린 올리브 나무들이 역시 거센 탁류처럼 보이는 땅 위에 그려졌다. 뒤에 보이는 산의 능선 역시 장마철 계곡의 강물이 쏟아져 내리듯이 구불거린다. 그 위의 구름은 아래쪽의 모든 영기를 잔뜩 머금은 모습이다. 에너지가 가득한 이 구름은 이후의 〈별이 빛나는 밤〉에서 더욱 확실하게 모습을 드러낸다.

그런가 하면 이곳의 요양원을 그린 작품도 있다. 길에서 왼편의 요양원

생 레미의 생 폴 요양원(1889), 58×45cm, 오르세 미술관

을 그린 〈생 레미의 생 폴 요양원〉이다. 왼쪽 가장자리에 소나무 한 그루가 비틀려 올라가 있고 바로 옆에 모자를 쓴 남자가 서 있다. 그리고 뒤쪽에 요양원의 치료동 건물이 그려졌다. 예전부터 일반인의 출입이 금지되었다는 이 건물은 지금도 제대로 보이지 않는다.

고흐가 스스로 마음을 치료하기 위해 닿은 수도원으로 가는 길

　가까운 곳에는 작은 성당이 하나 있다. 마침 일요일 아침 미사 시간인
지 입구에는 흰 옷을 입은 신부 둘이 나와서 사람들을 맞이한다. 생 레
미 주민으로 보이는 사람들이 하나둘씩 성당으로 발걸음을 옮긴다.

　당시 다른 병원들과 마찬가지로 이 요양원도 수녀들이 운영하는 곳
이었다. 그래서 고흐는 여기서 규칙적인 식사와 간단한 운동, 목욕 요법
등뿐만 아니라 미사 같은 종교의식이나 행사에도 참여했을 것이다. 하
지만 그는 이런 종교적인 것에 관해서는 아무런 언급도 남기지 않았다.
수녀들을 모델로 그리지도 않았다. 이미 그에게 종교에 대한 열정은 사

라진 지 오래였다.

수도원 본체에 가까워질수록 길은 더 호젓하고 매력적이다. 올리브밭 건너편으로 향하면 긴 돌담이 나온다. 담쟁이가 올라가고, 풀이 삐져 나오고, 이끼가 낀 오래된 담이다. 분명 고흐가 걸었을 때도 이런 모습이었을 것 같다. 조금 더 걸어가면 키 큰 사이프러스 나무들이 양옆으로 병풍을 두르고 있다. 나무들 사이로 오른쪽에는 올리브 밭이 계속 펼쳐지고 왼쪽에는 우물이며 창고, 작은 집 등이 자리한다.

〈사이프러스 나무가 있는 밀밭〉은 사이프러스 나무와 올리브 나무, 밀밭을 같이 그린 작품이다. 중세부터 사이프러스 나무는 죽음을 상징했기 때문에 공동묘지에 심었는데 이 작품에서는 그런 의미를 찾아보기 힘들다.

맹렬한 불꽃처럼 하늘로 치솟는 사이프러스 나무는 고흐에 의해 비로소 제대로 그려졌다. 고흐에게 사이프러스는 이집트의 오벨리스크처럼 아름다운 선과 균형을 가진 것이었다. 사이프러스의 푸른색에 매혹된 고흐는 이를 소재로 〈해바라기〉 같은 그림을 그리고 싶어 했다. 특히 크기와 밝기의 대비라는 시각적인 효과를 위해 사이프러스를 즐겨 그렸다.

그림 전면에는 노란 밀밭이 있고 그곳에 올리브 나무 몇 그루가 올라서 있다. 오른쪽 끝 부분에는 아주 키가 큰 사이프러스 나무가 서 있는데, 고흐 작품에서 사이프러스는 이렇게 한쪽 끝에 하늘을 찌를 듯이 높게 그려진 것이 많다. 사이프러스 나무가 솟아오른 하늘은 그림의 대부분을 차지한다. 영기(에테르)가 가득한 것처럼 구름이 휘감겨 돌고 있다. 구름의 색은 그 아래 산의 색과 비슷하다. 하늘과 땅의 영기가 어우러지

사이프러스 나무가 있는 밀밭(1889)
72×91cm, 런던 내셔널 갤러리

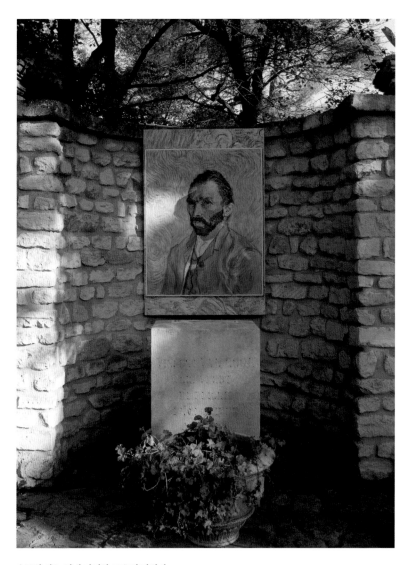

수도원 가는 길에 자리한 고흐의 자화상

며 만나고 있는 것이다.

이 길 위에는 고흐를 본따 만든 동상도 있다. 러시아 조각가인 오시 자킨은 청동으로 고흐 동상을 여러 개 만들었다. 이곳뿐만 아니라 오베르 쉬르 우아즈나 고흐와 관련이 있는 네덜란드 곳곳에서도 고흐 동상을 찾을 수 있다. 팔레트와 붓을 든 고흐가 잔뜩 인상을 쓰고 서 있으니 과연 고흐의 길답다.

바로 근처에는 작은 제단이 있고 그 위에 고흐의 〈자화상〉이 걸려 있다. 파리 오르세 미술관에도 걸려 있는 작품이다. 그의 날카로운 눈길이 더욱 가슴을 찌릿하게 만든다. 옆에는 보라빛의 〈아이리스〉 그림도 나무 그림자 사이에서 모습을 드러낸다. 〈아이리스〉는 고흐가 생 레미 요양원의 정원에 핀 아이리스를 보고 그린 작품이다. 아마 고흐가 도착하고 나서 얼마 지나지 않아 아이리스가 피었을 것이다.

아이리스가 역동적으로 꿈틀대는 화면을 보면 고흐가 이 꽃 앞에 바짝 다가가서 그린 것임을 알게 된다. 그는 꽃이 수직으로 힘차게 올라가고 잎들이 칼날처럼 날카로워 보이기를 원했다. 결국 이 작품에서는 꽃의 색채보다는 형태나 구조에 더 치중해서 그림을 그렸다. 이는 해바라기나 협죽도를 그릴 때도 마찬가지다.

수도원에 도착하니 사람이 별로 없다. 교통이 편리한 도시가 아닌 교외라 찾는 이가 드문 까닭이다. 안으로 들어가면 담장으로 둘러싸인 정원이 나온다. 담장 앞 푸른 나무들 사이로 고흐가 야외에서 그린 그림들이 여기저기 걸려 있다. 그림들 사이를 오가며 그가 그렸던 풍경들을 다시 한번 상상해 본다.

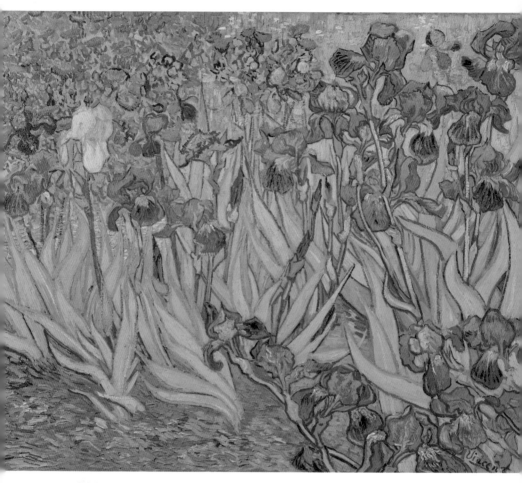

아이리스(1889), 94×74cm, J. 폴 게티 박물관

Saint Rémy De Provence

안으로 들어가니 수도원의 안마당이 나온다. 아를에서 본 것처럼 중앙에는 꽃밭이 들어서 있고 돌기둥이 촘촘히 박힌 통로가 사각형 모양으로 이를 둘러쌌다. 꽃밭은 아를보다 더 화려한 색깔을 자랑한다. 온몸으로 시간을 견뎌온 주위 벽들과의 색 대비가 눈부시다.

물론 그 안에서도 예쁜 포즈로 기념사진을 열심히 찍는 사람들이 있다. 한 인간의 고통이 깊이 스며든 장소도 아무렇지 않게 예쁘장한 기념 촬영장으로 변해버리는 장면이 조금은 불편하지만 어쩔 수 없는 일이다.

정원을 둘러싼 복도는 아를의 수도원보다 더 고즈넉한 분위기다. 복도 벽에는 고흐의 작품은 아니지만 여러 그림이 걸려 있다. 종종 다른 작가의 전시도 열었다는 것을 짐작하게 한다. 한쪽에는 그의 흉상이 구석에 조용히 들어앉았다. 닮은 것 같으면서도 그리 비슷하지는 않은 모습이다.

복도의 기둥 사이에는 정갈한 화분들이 장식하고 있다. 그 사이로 보이는 꽃들은 고흐의 그림만큼이나 강렬하다. 분명 그림과 어울리는 꽃을 심었을 것이다. 예술이 현실을 흉내 내는 것이 아니라 반대로 현실이 예술을 따라간다. 그림이 그려진 현장을 찾아가는 여행에서 자주 만나는 모습이다.

수도원 건물 안에 들어가면 고흐가 머물렀다는 방들도 있다. 하나는 침실이고 다른 하나는 아틀리에다. 그는 두 개의 방을 사용하도록 허락을 받았는데, 아무래도 화가라는 점이 작용했을 것이다. 침실의 작고 보잘것없는 침대 위에는 고흐의 작품을 모사한 것으로 보이는 그림들이 걸려 있다. 머리맡에 있는 그림은 오르세 미술관의 〈자화상〉과 비슷하

○●

●●

○● 발길 닿는 곳곳에 자리한 고흐의 그림이 걸린 판넬
●● 고흐 작품의 배경이 되었던 수도원 정원

고흐가 그림을 그리던 방에는 고흐의 작품이 그의 빈자리를 대신하고 있다.

다. 반면에 오른쪽에 걸린 그림은 격렬한 정신발작의 상태에서 마구 그린 듯 혼란스러워 보인다. 어떤 그림인지 알 수 없다.

아틀리에의 창가에는 고흐의 〈밀밭의 농부〉를 이젤에 올려놓았다. 마치 주인이 잠시 자리라도 비운 모습이다. 이곳의 창을 통해 고흐는 요양원의 담 너머로 멀리 알피유산의 능선이 보이는 풍경을 바라보았을 것이다.

남프랑스에 내려온 이후 고흐는 이전의 파리에서 그리려 했던 것들과는 완전히 결별한다. 현대적인 분위기의 초상화와 자화상, 도회적인 삶

아침의 밀밭(1889), 73×92cm, 크뢸러 뮐러 미술관

의 풍경이 그의 그림에서 사라진다. 생 레미에서 그는 자연 속의 풍경과
정물, 꽃을 그리는 데 치중했다.

　생 레미에서 고흐의 화풍은 아를과도 다르게 변해간다. 아를에서의
그림들이 대부분 명확한 윤곽선을 사용하면서 안정적인 형태인 데 반해
이제는 윤곽선이 사라지고 형체들이 소용돌이치기 시작한다. 마치 불꽃
이 타오르는 것 같은 형태의 그림이 많이 등장한다. 이는 고흐의 정신
상태의 변화 혹은 병의 악화와도 관련 있는 것으로 볼 수 있다. 색채들

도 아를 시기의 원색이 많이 들어가고 격렬하던 것에서 벗어나 중간 톤의 색깔들(청회색, 올리브그린, 적갈색 등)을 자주 사용한다. 생 레미에서 고흐는 보다 남성적이고 견고한 자신의 스타일을 구축한다.

요양원의 아틀리에에서 담장 너머 산을 보며 그린 작품이 〈아침의 밀밭〉이다. 그림을 보면 그가 특히 담의 형태를 비롯해 과장을 많이 하고 있음을 알 수 있다. 이 작품에서는 나중에 고흐의 영향을 많이 받은 프랑스와 독일의 야수파와 표현주의의 화풍을 엿볼 수 있다.

고흐는 요양원에서 지낸 1년 동안 사람들을 거의 만나지 않았다. 그나마 아를에서는 룰랭 가족이나 고갱, 시냐크 등과 교류했으나 이곳에서는 훨씬 고독하게 생활했다. 물론 요양원에는 다른 환자도 많았지만 빈센트는 그들에게서 병이 전염되는 것을 피하기 위해 의도적으로 접촉을 피했다.

그렇게 자기 내면으로만 파고드는 생활을 하다 보니 실제 사람을 모델 삼아 작업하는 일도 무척 드물었다. 〈트라뷕의 초상화〉가 이 시기의 몇 안 되는 초상화에 속한다. 요양원에서 일하는 사람을 그린 이 초상화에 대해 고흐는 "그는 군인 같은 분위기와 작고 생기 있는 눈을 가지고 있다"라고 썼다. 모델은 비록 희미하지만 미소도 짓고 있다. 빈센트의 작품에서는 드문 경우다. 이 작품에서도 오르세 미술관의 〈자화상〉처럼 배경의 색들이 모델의 얼굴 쪽으로 넘어오고 있다.

〈영원의 문턱에서〉는 고흐가 1882년 네덜란드 헤이그에서부터 반복해서 그린 그림으로 당시의 제목은 〈지쳐버린〉이었다. 노인이 의자에

○● 트라뷕의 초상화(1889)
61×46cm, 스위스 졸로투른 미술관

●● 영원의 문턱에서(1890)
82×66cm, 크룈러 뮐러 미술관

앉아 얼굴을 두 손에 묻고 있는데, 이 작품은 병원에서 그려서인지 다른 그림들보다 더 실감나게 느껴진다.

한편 이미 아를에서 별이 빛나는 밤의 풍경을 그린 고흐는 생 레미에서도 같은 주제로 그림을 그렸다. 〈별이 빛나는 밤〉은 같은 시리즈의 여러 작품 중에서도 가장 격렬하고 화려한 걸작이다. 물론 그의 작품을 통틀어서도 최고의 걸작 중의 하나로 꼽힌다. 많은 이들이 이 작품의 신비를 밝히려고 애를 썼는데도 여전히 미지의 영역으로 남아 있다.

고흐는 이미 아를에서 〈밤의 카페 테라스〉와 별이 뜬 하늘을 그렸다. 이것은 그가 테오에게 보낸 편지에서 밝힌 것처럼 '별이 빛나는 밤에 대한 새로운 연구'의 일환이었다. 이미 말했듯이 고흐는 풍경을 그릴 때 단지 눈앞의 현실을 그대로 옮겨 오기보다는 자신의 생각에 따라 다른 것을 추가하거나 과장, 왜곡했는데 이 작품에서도 그 특징이 잘 드러난다.

〈별이 빛나는 밤〉은 그가 요양원의 창밖을 보면서 그린 것으로 실제로 이 위치에서는 그림에 나오는 마을의 풍경이 보이지 않는다. 마을 풍경은 순전히 기억과 상상의 산물이다. 그의 그림에서 눈앞의 현실은 곧잘 이것들과 결합한다. 즉 고흐에게 그림이란 현실과 기억, 상상의 결합물이라 할 수 있다.

그림 왼쪽의 거대한 사이프러스 나무는 분명 이 지역에 자라는 나무임에는 틀림없지만 지나치게 크게 과장되어 그려져 있다. 최대한 높이 불타올라 하늘에라도 닿으려는 듯하다. 그 크기 때문에 아래쪽 마을의 집들, 교회의 첨탑 등은 시각적으로 훨씬 축소되어 보인다.

별이 빛나는 밤(1889), 74×92cm, 뉴욕 현대미술관

첨탑 역시 실제보다 크게 그렸다. 프랑스 남부에서 볼 수 있는 첨탑의 높이는 훨씬 낮다. 이 모양은 최소한 프랑스 북부나 고흐의 고향 네덜란드의 건축 양식에 가깝다. 물론 이 시기를 전후해서 고흐가 고향 브라반트 지방을 떠올리며 〈북쪽의 기억〉 시리즈를 그려나갔던 것을 생각하면 네덜란드의 첨탑으로 보인다.

하늘에는 총 11개의 별이 떠 있는데, 이들 주위로 빛과 공기가 소용돌이치는 것을 볼 수 있다. 이는 고흐의 눈에 저렇게 보였거나 순전히 그의 상상으로 그렸을 것이라고 생각하기 쉽다. 그의 정신이 혼미해진 상황에서 그렸다고 보는 것이다.

그런데 놀랍게도 최근 고흐의 작품에 관심을 가진 과학자들(특히 천문학자)의 연구 결과는 그림 속 하늘의 이상한 천체 모양이 당시에 실제로 일어난 현상이거나 최소한 과학적으로 가능한 현상임을 밝히고 있다. 천체의 난류 현상 때문에 빛이 저렇게 보일 수도 있다는 말이다. 그리고 실제로 당시에 저 현상이 발생했다면 고흐는 이를 아주 잘 관찰해 표현했다는 것이다. 그러니 고흐의 작품을 순전히 격렬한 기질이나 감정의 표현으로 여기는 것은 잘못된 견해라 하겠다.

그림 오른쪽 끝에는 정체를 알 수 없는 형체가 있다. 달이라고 생각하기 쉽지만 그러기에는 천체의 모양이 이상하다. 이 형체에 관해서도 여러 의견이 있어왔다. 고흐가 달을 이상하게 그렸을 수도 있고, 아니면 실제 일식이 일어난 장면이라고 주장하는 학자도 있었다.

그동안 과학계에서는 대부분 달이 맞다고 주장했다. 그들은 그림이 그려진 날짜, 즉 100년도 넘은 당시의 천체 상태를 컴퓨터로 재현한 다

발작을 두려워하며 필사적으로 그림에 매달렸던 고흐의 동상이 오가는 이들의 발길을 붙잡는다.

음 그림과 비교해서 이런 결론을 내렸다. 그러니 이 작품에서도 모양이 조금 이상하기는 하지만 아무래도 달로 보는 것이 정확하겠다.

고흐는 프로방스의 밤하늘을 보고 떠올린 생각을 테오에게 전하기도 했다.

> 지도에서 도시나 마을을 가리키는 검은 점을 보면 꿈을 꾸게 되는 것처럼 별이 반짝이는 밤하늘은 항상 나를 꿈꾸게 해. …… 기차를 타고 타라스콩이나 루앙에 가는 것처럼 죽음을 타면 별까지 갈 수 있어. 죽어서 기차를 탈 수 없듯이, 살아서는 별에 갈 수 없지. 증기선, 합승마차, 철도가 지상의 운송 수단인 것처럼 콜레라, 결핵, 암은 하늘로 가는 운송 수단일 거야. 늙어서 평화롭게 죽는다는 건 별까지 걸어간다는 뜻이겠지.

<div align="right">1888. 6</div>

밤하늘의 별에 매혹되어 그곳에 가기를 원하던 고흐는 결국 편히 걸어서 가는 것을 포기하고 더 빠른 수단을 택했는지도 모른다.

1889년 7월에 고흐는 다시 정신발작을 일으켰고, 여름 내내 병원 안에서만 지냈다. 이때 그는 아틀리에의 창밖으로 보이는 풍경을 주로 그렸다. 그중에 앞서 소개한 추수하는 농부를 그린 〈농부와 해가 있는 밀밭〉(98쪽)이 있다.

여름날 귀를 찢을 것처럼 울어대는 매미 소리 너머 밀을 베는 농부의 모습이 그림 속에 있다. 이 장면은 이전에 그린 〈씨 뿌리는 사람〉과도

고흐는 아틀리에 너머 들판의 풍경에 큰 위로를 얻었다.

잘 어울리는 주제다. 7월에 스케치를 시작한 작품은 9월에 완성되었다. 그는 테오에게 보낸 편지에서 이 작품을 거실에 걸어놓으라고 권하며, 병실의 쇠창살 너머로도 이 광경을 보았다고 쓰고 있다.

이 무렵 고흐는 가끔씩 예고도 없이 찾아오는 발작을 두려워하며, 온전한 정신을 가지고 있을 때 최대한 그림을 그리기 위해 필사적으로 그림에 매달렸을 것이다. 발작이 심할 때는 물감이나 기름을 먹고 음독까지 했다. 그 역시 자신의 상태를 잘 알고 있었다.

삶은 이렇게 지나가고 흘러간 시간은 다시 돌아오지 않아. 그림을 그릴 수

있는 기회도 한번 가면 다시 돌아오지 않는다는 걸 잘 아니까 열심히 작업하고 있다. 이제 더 심한 발작이 일어나면 그림을 그리는 능력이 파괴되어 다시는 그릴 수 없을지도 모른다. …… 한마디로 나는 병이 나을 수 있도록 노력하고 있어. 자살하려다가 물이 너무 찬 걸 알고는 강둑으로 기어 올라가는 사람처럼 말이다.

이런 절박한 심리 상태는 나중에 고흐가 그렇게 가고 싶어 하던 프랑스 북부 지방에 가서도 여전히 그를 벼랑 끝으로 몰고 갔다. 심지어 오베르에서는 들어가는 것을 꺼리던 물속이 더 이상 차갑지 않았던 것 같다. 어쩌면 그는 이제 더 큰 절망에 사로잡혔는지도 모른다. 그래서 자신의 심장에 대고 권총의 방아쇠를 당겼을 것이다. 지금 이 방의 창으로 들어오는 따사로운 햇빛 조각들에서도 그의 고통을 본다.
다른 방에는 환자들을 돌보는 데 사용하던 물건들이 있다. 뚜껑이 있는 오래된 욕조가 방 한가운데에 있는 걸 보면 여기서 일반적인 목욕 말고도 치료에 도움이 되는 목욕 요법을 이용했음을 짐작할 수 있다. 19세기 말 당시만 하더라도 특히 정신병을 치료하는 의술이라고 해봐야 다양한 약이 개발된 현재와 비교한다면 조잡한 수준이었다. 잠시 고흐가 민간 요법을 받는 것처럼 욕조 안에 들어가 있는 모습을 상상해 본다. 물론 그가 목욕을 하면서 만족했을지 아니면 잔뜩 투덜거렸을지는 알 수 없다.

요양원 건물 내부를 걷다 보면 정원이 보이는 현관이 나온다. 어두운 건

빛으로 가득한 수도원 내부

물 내부에서 보는 정원은 빛으로 가득한 아름다운 공간이다. 요양원을
나가고 싶어 했던 고흐에게 이곳은 꿈같은 곳이었으리라. 아니나 다를
까 그는 〈요양원의 현관〉이라는 작품을 남겼다. 현재의 건물 내부나 정
원을 보면 그림과 그리 다르지 않다. 그런가 하면 〈요양원의 복도〉도 있
다. 앞의 작품과는 달리 여기서는 실제 있던 철책이나 빗장이 사라진 것
을 볼 수 있다.

　한편 〈요양원의 정원〉은 요양원 건물 옆 정원을 그린 것이다. 이 공원
을 테마로 한 여러 점의 그림이 있는데 공통적으로 적갈색의 큰 나무들

○● 요양원의 현관(1889)
 62×47cm, 반 고흐 미술관

●● 요양원의 복도(1889)
 65×49cm, 뉴욕 현대미술관

Saint Rémy De Provence

요양원의 정원(1889), 72×91cm, 반 고흐 미술관

이 그려진 것을 볼 수 있다. 나무의 몸통들은 불길한 적갈색이고 기괴하게 비틀어졌다. 사이사이 부러진 나무도 보인다. 잎들의 녹색도 다른 작품에 비해 탁하고 어둡다. 고흐의 절망적인 심리 상태가 잘 드러나는 작품이다.

생 레미 시절의 작품으로 현재의 요양원 근처 모습과는 무척 다른 풍경을 그린 것도 있다. 〈골짜기〉가 바로 그런 작품이다. 요양원 정원을

골짜기(1889), 73×93cm, 크뢸러 뮐러 미술관

담아낸 그림들과는 달리 이 작품은 밝은 색으로 그려졌다. 아마도 병원
의 누군가가 고흐를 근처의 골짜기로 데려갔던 모양이다.

　그러던 중 1889년 10월에 고흐는 파리에서 열린 앙데팡당 전시회에
초대된다. 이 전시는 당시 화가들의 공식 전시였던 살롱전의 아카데미

즘에 저항하는 젊은 화가들의 작품을 전시하기 위해 1884년부터 시작된 행사였다. 빈센트는 총 여섯 점의 그림을 테오에게 보냈는데 작품 수의 제한이 있어 그중에 〈아이리스〉와 〈별이 빛나는 밤〉이 전시되었다.

1890년 4월까지는 또 다른 두 번의 전시에도 작품을 걸었다. 먼저 벨기에 브뤼셀에서 열린 20인전이 있다. 이 전시는 순전히 주최 측에서 고흐의 작품을 특별히 초대해 이루어졌다. 비로소 고흐가 인정받기 시작했다는 증거라 할 수 있는 의미 있는 전시였다.

고흐가 전시한 작품들은 해바라기 정물화 두 점과 풍경화 네 점(아를 시기 그림 두 점, 생 레미 시기 그림 두 점)이다. 이들 작품에 대해 한 신문 매체는 세잔, 르누아르, 시슬리 등과 함께 "가장 호기심을 자극하는 작품"이라고 언급했다.

바로 이 전시에서 아를 시기의 작품인 〈빨간 포도밭〉이 400프랑에 팔렸다. 고흐는 기쁜 나머지 곧바로 편지를 통해 어머니에게 소식을 전하기도 했다. 그림을 구입한 사람은 안나 보흐라는 이름의 여자로, 그녀 역시 브뤼셀 20인전에 작품을 전시한 화가였다. 고흐는 비록 이 여인을 만나지는 못했지만 서로의 존재는 알고 있었다.

그의 작품이 외국에서 화상이 아닌 사람에게 팔렸다는 사실은 이제 그의 작품이 인기를 끌기 시작했다는 것을 말해준다. 이처럼 고흐는 생전에 단 하나의 유화 작품 〈빨간 포도밭〉만 팔렸던 것으로 알려졌지만 이와는 다른 기록도 있다. 테오가 런던의 화랑 설리 앤 로리에게 보낸 1888년 10월 3일 자 편지를 보면 새로운 사실이 발견된다. 여기서 테오는 이 화랑이 구입한 그림 두 점을 발송했음을 알린다. 하나는 장 바티

빨간 포도밭(1888), 73×91cm, 푸시킨 미술관

스트 카미유 코로의 풍경화이고, 다른 하나가 바로 고흐의 자화상이다.

아무튼 이제 고흐에게는 화가로서의 성공이 막 다가온 듯했다. 파리 앙데팡당 전시회에서 그의 작품은 고갱으로부터도 "전시의 핵심"으로 불렸으며, 비평가들도 이 개성 강한 화가에게 주목하고 찬사의 글을 쓰기 시작했다. 특히 평론가 알베르 오리에가 두드러졌는데, 그는 《메르퀴르 드 프랑스Mercure de France》라는 잡지에 "고독한 화가, 반 고흐"라는 제목으로 의미 있는 비평을 쓰기도 했다. 고흐가 침체된 예술계에 참신한 바람을 몰고 올 것이라는 내용이었다.

누구보다 이 사실에 기뻐했던 테오는 생전에 형이 유명해질 것이라고 편지에 썼다. 그러나 고흐는 이런 사실에 행복해하기보다는 자신이 너무 과대평가되고 있다고 불편해하는 글을 테오와 어머니에게 보냈다. 평론가 오리에에게는 감사의 편지를 보내면서도 그가 자신의 현재 작업이 아닌 미래 작업에 대해 이야기하고 있다고 말하며 그러지 말아달라고 부탁하기까지 했다.

테오가 연이어 기쁜 소식을 전해도 빈센트는 성공이 끔찍스럽다고 말했다. 고흐에게 성공이란 그저 자신이 그리고 싶은 것을 마음껏 그릴 수 있는 정도의 자유만을 의미했던 것 같다. 그래서 그가 오늘날 자신의 엄청난 인기를 결코 좋게 보지는 않을 것이라는 생각도 하게 된다.

고흐는 점점 생 레미에서의 생활에 지치기 시작했다. 그는 이제 북쪽으로 가고 싶어 했다. 동생 테오 역시 파리 인근의 시골에 고흐가 살 곳을 찾았다. 자신이 사는 파리와 가까운 곳에 형이 있기를 원했기 때문이다.

북쪽의 기억(1890), 29×37cm, 반 고흐 미술관

〈북쪽의 기억〉은 고흐가 생 레미에서 파리 인근의 오베르 쉬르 우아즈로 옮겨가기 얼마 전에 그린 것이다. 그림은 그의 고향인 네덜란드 브라반트 지방을 떠올리며 그린 작품이다. 그래서 이 작품에서는 프랑스 남부의 시골 농가에는 없는 초가지붕도 등장한다. 이 지방에서는 열기로 인한 화재 위험 때문에 이런 지붕을 쓰지 않는데도 말이다. 구름도 북쪽 지방에서 볼 수 있는 것과 같이 훨씬 두껍게 채색되었고 실제로는 생 레미에 존재하지도 않은 배추밭까지 추가되었다.

그림 속 두 명의 인물은 아버지와 아들로 보인다. 아마도 고흐는 이 평화로운 고향 풍경에서 아버지를 떠올렸는지도 모른다. 그리고 생의 마지막으로 가는 여행을 위해 늘 그리워하던 프랑스 북쪽 지방으로 떠난다.

Vincent

Auvers sur Oise

Van Gogh

오베르 쉬르 우아즈

고흐는 생 레미의 요양원을 떠나 북쪽에 자리한 오베르 쉬르 우아즈로 왔다. 이곳에서 그는 고향 네덜란드의 마을을 그리워하며 한가로운 전원을 담아낸 풍경화를 그리기도 했다. 고흐는 동생 테오에게 보낸 편지에서 고독한 삶이 끝나기 전에 조금이라도 더 좋은 작품을 많이 남기기 위해 노력하겠다는 의지도 내비쳤지만 결국 오베르에서 짧은 생을 끝내고 말았다.

오베르 쉬르 우아즈(이하 오베르)는 고흐가 37년의 짧은 생을 마감한 곳이다. 1890년 5월 고흐는 남쪽의 생 레미에서 올라와 파리의 테오 집에 며칠 머물고 나서 이 작은 마을로 향한다.

고흐 외에도 이미 세잔, 피사로, 르누아르, 블라맹크, 도비니 등의 많은 화가들이 여기서 그림을 그렸다. 세잔은 이곳에서 100여 점의 작품을 남기기도 했다. 그가 프로방스를 떠나 파리와 북쪽 지방에 머물면서 작업한 그림 중에서 걸작으로 꼽히는 〈목을 매단 사람의 집〉도 이 마을의 집을 그린 것이다. 비록 제목과는 달리 단지 퇴락하기만 했을 뿐 이 집에서 목을 맨 사람은 없었지만 말이다.

이처럼 많은 화가가 여기에 머물게 된 배경에는 의사 가셰가 있었다. 그는 흔히들 생각하는 정식 의사는 아니고 약초를 가지고 환자를 치료하는 의사였다. 동시에 대단한 예술 애호가이자 아마추어 화가였기 때

문에 여러 화가를 불러 모으고 그들과 친하게 지냈다. 고흐가 생 레미의 요양원을 떠나 북쪽으로 가고 싶어 했을 때 동생 테오는 화가 피사로와 상의했다. 이때 피사로가 추천해준 곳이 바로 오베르였다.

파리에서 북쪽으로 향하면 있는 오베르에 가기 위해 고흐 역시 지금처럼 파리 북역에서 기차를 탔을 것이다. 물론 당시에는 직행열차 같은 건 없었을 테니까 한두 번 갈아타고 말이다. 사람들이 많이 찾을 것 같은데도 여전히 오베르는 그리 붐비는 곳이 아니다. 그래서 지금도 여전히 대부분의 시간대에는 열차를 한 번 환승해야 하는 불편함도 있다. 그러나 반 고흐를 찾아가는 여행에서 이 마을은 꼭 들러야 하는 곳이다.

오베르역에 내리면 한적한 시골 기차역 풍경이 펼쳐진다. 고흐가 여기에 도착한 1890년쯤의 오베르 기차역을 찍은 흑백사진을 보면 그때와 별반 달라진 것 같지도 않다. 밖으로 나가기 위해 들어간 지하 통로의 양쪽 벽에는 오베르의 풍경과 그 속에서 그림을 그리는 고흐의 모습이 그려져 있다. 오베르가 오롯이 고흐의 고장이라는 것을 보여주는 모습이다.

고흐는 오베르에 도착하자마자 테오에게 보낸 편지에서 이곳이 "아름다운 마을이고, 다른 곳에서는 이제 보기 드문 초가가 많이 남아 있다"라고 말했다. 이를 〈코르드빌의 초가〉라는 그림에 담아내기도 했다. 차분한 색조의 그림에서 고흐가 고향 네덜란드의 마을을 그리워하고 있음을 알 수 있다. 휘몰아치는 풍경 속 구름의 모습은 마치 동물들의 모습을 연상케 하기도 한다.

코르드빌의 초가(1890), 72×91cm, 오르세 미술관

반 고흐 공원에 자리한 고흐의 동상

　역을 나오면 옆에는 작은 슈퍼마켓이 있고, 앞쪽에는 조그만 공원이 있다. 입구에 반 고흐 공원이라는 팻말이 붙어 있는데 안쪽으로 작은 건물과 동상이 보인다. 눈에 익어 살펴보니 생 레미 요양원에 가는 길에서 본 동상과 비슷하다. 역시나 같은 조각가인 자킨의 작품이다.

　동상의 표면은 도끼에 베인 뒤 쩍쩍 갈라져 100년 정도는 바람과 햇빛에 말린 나무처럼 보인다. 청동으로 만든 고흐는 마른 몸에 이젤, 의자와 화구통을 엇갈리게 둘러매었다. 거기다 스케치북과 붓까지 손에 가득 들고 있다. 그 무거운 짐들을 몸에 지고 먼 곳을 바라보는 고흐의 얼굴은 거의 뼈만 남은 구도자, 싯다르타의 모습을 닮았다.

　공원을 나와 큰길을 따라 올라가면 건너편에는 큰 카페가 있고 그 앞

반 고흐가 마지막 숨을 거둔 라부 여인숙의 전경

에는 고흐가 살던 집이 보인다. 라부 여인숙Auberge Ravoux, 이곳이 고흐
가 오베르에서 두 달 조금 넘게 살다가 권총 자살로 숨을 거둔 장소다.
아래층은 예전처럼 레스토랑이 문을 열어 영업 중이고 2층은 '고흐의
집La maison de van Gogh'으로 보존되어 있다. 레스토랑 창문을 통해 보이
는 낡은 흑백사진이 눈에 띈다. 고흐가 살았던 1890의 여인숙과 주인집
식구, 손님들의 모습이 낡은 앨범 갈피 속에서 드러난다.

오베르에서 빈센트가 남긴 그림은 유화와 데생을 포함해 80여 점이다.

아들린 라부(1890), 67×55cm, 개인 소장

라부 여인숙에 정착한 고흐는 주인집 가족들의 그림도 즐겨 그렸다. 특히 라부 여인숙의 열세 살 난 딸 아들린 라부는 고흐 그림에 자주 등장하는 모델이 되었다.

작품 〈아들린 라부〉는 이 소녀의 옆모습을 그린 것이다. 그녀의 얼굴을 크게 찍은 사진도 남아 있어 비교해 보면 그림과 상당히 흡사한 것을 알 수 있다. 그녀는 나중에 늙어서도 고흐가 그렸던 얼굴이 오래도록 남아 있었다고 한다.

훗날 아들린은 고흐가 자신을 그리던 모습에 대해 전하기도 했다. 그녀의 말에 따르면 고흐는 그리 매력적인 사람은 아니었다. 그림을 그릴 때는 끝도 없이 파이프 담배를 피워댔고, 말 한마디 하는 법도 없었다. 하지만 그가 아이들과 놀 때면 너무나 즐거운 모습을 보여주어서 그나마 조금은 좋게 봐줄 만했다고 한다.

오베르에서 고흐가 모델을 그린 마지막 그림으로는 〈피아노 치는 가셰〉가 있다. 이 작품은 오베르에서 고흐의 주치의인 가셰의 딸 마그리트를 그린 것이다. 녹색의 배경에 분홍색과 빨간색이 눈에 띄게 튀어나오는 이 그림은 일본 판화의 장식미가 두드러지고 카케모노라 불리는 세로로 긴 두루마리 그림의 구도를 따랐다. 그래서 인물의 형체도 길게 왜곡되어 그려졌다.

고흐는 이 작품을 마그리트에게 주면서 작품과 같은 크기와 포맷의 일본 판화 두 점도 곁에 함께 걸어두라는 말을 덧붙였다. 언뜻 생각하면 고흐가 마그리트에게 연모의 정을 느낀 것도 같지만 결국 고흐는 자살하고 마그리트 역시 평생 독신으로 살았다.

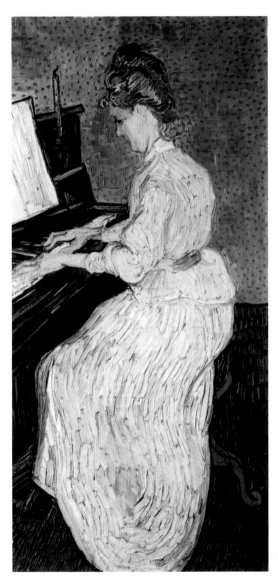

피아노 치는 가셰(1890)
102×50cm, 바젤 미술관

고흐는 의사 가셰를 만나러 종종 그의 집에 가곤 했다. 많은 화가들과의 교류 덕분에 그의 집 벽에는 세잔, 피사로, 모네, 르누아르, 마네, 코로 등의 다양한 작품이 걸려 있었다. 가셰의 집은 주인의 성격만큼 별난 곳이기도 했다. 약초를 가지고 병을 치료하는 사람답게 내부에는 기이한 물건이 많아서 중세 연금술사의 연구실처럼 보였다고 한다. 정원 역시 온갖 동물이 있는 특이한 풍경이었다.

테오의 가족이 오베르로 놀러 왔을 때 고흐가 데려온 곳도 바로 이 집이었다. 고흐는 특히 새로 태어난, 자신의 이름을 딴 조카에게 정원의 동물들을 보여주고 싶어 했다. 당시 파리에서 점점 어려운 상황에 몰리게 된 테오도 잠시나마 여기서 편안한 시간을 보냈을 것이다.

고흐의 집 안으로 들어가니 먼저 그의 생애를 간단히 적은 판넬들이 걸린 좁은 정원이 나타난다. 그 끝에 있는 나무 계단을 올라가면 가이드의 안내에 따라 집 내부로 들어가게 된다. 1986년까지 방치되어 있던 이곳은 한 예술 애호가에 의해 고흐의 집으로 재탄생했다.

오래된 나무 계단을 밟고 2층으로 올라가면 아주 작은 방 두 개가 나온다. 왼쪽이 고흐의 방이었고 오른쪽은 같은 네덜란드인 동료 화가의 방이었다. 그중에서 고흐의 방이 더 작고 휑하기만 하다. 천장이 비스듬히 기운 낮은 다락방에다 의자 하나만 달랑 놓여 있다. 처음 의사 가셰가 소개해 준 방 중에 하나가 하루에 6프랑이었고 나머지 하나는 3프랑 50상팀이었다고 하니 당연히 더 저렴한 방이 고흐의 차지였다.

옆방은 조금 더 넓고 세면대도 있는 데 반해 고흐의 방은 원래 침대만

있었다. 그나마도 지금은 치워버리고 없다. 그래도 높은 곳의 다락방 유리창으로는 화사한 햇빛이 들어온다. 이 방은 고흐가 죽고 나서 바뀐 것이 거의 없다고 한다. 단지 오른쪽 벽에 크게 확대된 그의 편지가 추가로 붙었을 뿐이다. 이 좁은 방에 침대가 있으면 꼼짝달싹 못 할 것 같다. 하지만 당시 여기에는 고흐가 쓰던 캔버스와 이젤, 화구들까지 가득했을 것이다. 거기다 고흐는 완성된 그림을 침대 밑에 넣어두기도 했다.

고흐의 집에서는 사진촬영이 금지되어 있다. 아마 이렇게 황량한 모습을 보여주면 사람들이 오지 않을까 걱정해서 그런 게 아닐까 하는 생각도 든다. 그렇지 않으면 카메라 플래쉬로 손상될 그림이 있는 것도 아닌데 달랑 의자 하나 있는 방의 사진을 못 찍게 할 이유가 없는 것 같다. 고인의 영혼이 편히 쉬게 하려는 의도인지도 모르지만 말이다.

고흐의 방 옆에는 시청각실이 있다. 오베르에서의 고흐의 삶을 담은 짧은 비디오도 상영한다. 그런데 이것도 좀 허술해서 사진을 못 찍는 것에 대한 아쉬움이 여전히 남는다.

1890년 7월 27일 저녁 무렵에 고흐는 가슴에 총알이 박힌 채 비틀거리며 이 방으로 들어왔다. 아래층에서 그 모습을 본 여주인 라부 부인이 남편을 불러 고흐 방으로 올라가게 했고 심장 근처에 총알이 박혀 있는 걸 발견했다. 하지만 상태가 심각해서 그대로 둘 수밖에 없었다.

그들은 테오에게 전보를 치려고 주소를 물었지만 고흐는 동생에게 걱정을 끼치기 싫다며 가르쳐주지 않았다. 결국 다음 날 아침, 옆방에 살던 동료 화가가 직접 파리로 가서 테오를 데려왔다. 하지만 동생과 지인

들이 지켜보는 가운데 고흐는 고통으로 괴로워하다가 이틀 후인 7월 29일 새벽 1시경에 숨을 거두었다. 그가 언제나 동경하던 별을 향해 먼 여행을 떠난 참이었다. 당시 그의 나이 서른일곱이었다.

그날 파리에서 탕기 아저씨, 테오의 부인 요한나의 오빠, 친구 베르나르를 비롯한 동료 화가 등 일곱 사람이 이 좁은 방에 있었다. 그들은 그의 주위에 해바라기를 놓아두었다. 그러고는 시신을 공동묘지로 옮기려고 했지만 오베르의 신부가 자살한 사람에게 영구차를 내줄 수 없다고 해서 이웃 마을 관공서의 영구차를 빌려 매장했다.

고흐가 죽고 나자 그의 이름이 널리 알려지고 회고전도 열렸다. 작품 가격이 폭등한 것은 두말할 필요도 없다. 고흐의 회고전 이후 한동안 네덜란드 시골에서는 버려진 그의 그림을 찾는 광풍이 몰아쳤다.

한편 동생 테오는 고흐의 회고전을 준비하고는 곧바로 형처럼 정신발작을 일으켜 병원에 입원하게 된다. 그러다가 마치 형의 뒤를 따르듯이 병원에서 숨을 거둔다. 사랑하던 형 고흐가 떠나고 불과 6개월 뒤에 벌어진 일이었다. 처음에 테오의 유해는 네덜란드 땅에 묻혔지만 후일 부인 요한나가 남편을 고흐의 곁으로 보낸다.

고흐가 세상을 떠나고 24여 년 후인 1914년에 테오의 유해가 오베르로 옮겨져 비로소 두 형제는 지금처럼 나란히 묻혔다. 요한나는 남편인 테오와 함께 고흐를 사랑했고 형제의 우애도 존중했던 것이다. 빈센트와도 종종 편지를 주고받았던 요한나는 아주 선한 인상의 여성이었다.

반 고흐의 조카로 삼촌의 이름을 그대로 딴 빈센트 빌렘 반 고흐는 나중에 엔지니어가 되었다. 어머니인 요한나가 그랬듯이 삼촌의 작품 등

을 수집하고 세상에 알리는 데도 큰 역할을 했다. 원래 빈센트가 죽고 난 후 다른 가족들은 그의 작품이 쓸모없다며 버리려고 했다. 하지만 요 한나는 빈센트의 편지를 묶어서 책으로도 냈으니, 그 역시 이 일을 결코 외면할 수 없었을 것이다.

한편 빈센트가 죽기 얼마 전에 어머니에게 보낸 편지에는 그의 고독 과 슬픔이 잘 드러난다. 완고한 아버지와는 달리 화가로서의 재능을 일 찍이 알아보고 그 길을 걷도록 북돋워 준 어머니에게 그는 이렇게 쓴다.

살아온 지난 기억들, 이별한 이들, 죽어버린 사람들, 영원히 계속될 것 같던 떠들썩한 사건들…… 이 모든 것이 마치 망원경을 통해 희미하게 바라보는 것처럼 기억이 날 때가 있지요. 과거는 이런 식으로만 붙잡을 수 있나 봐요. 저는 앞으로도 계속 고독하게 살아갈 것 같아요. 가장 사랑했던 사람들도 망원경을 통해 희미하게 바라보는 수밖에 없어요.

1890. 6. 12

물론 이 글 다음에는 그림에 최선을 다하겠다는 말을 하고 있지만, 그 건 고독한 삶이 끝나기 전에 조금이라도 더 좋은 작품을 많이 남기겠다 는 뜻으로 들릴 뿐이다. 그는 아를에서의 발작 이후, 점점 더 자주 일어 나고 한번 일어나면 점점 더 오래가는 발작이 닥치기 전에 죽을힘을 다 해 그림을 그리려고 했다.

고흐의 집을 나오면 건너편에 오베르 시청이 있다. 근처에는 노천 카페

의 테이블이 보이고 주차장도 있다. 고흐가 오베르에 도착한 다음 며칠이 지나고 축제가 열렸는데, 그가 이 장면을 그린 작품이 〈오베르 시청〉이다. 현재의 모습과 그림 속 시청은 거의 달라진 게 없다. 심지어 창가에 국기까지 고흐 그림에 맞춰 걸어둔 것 같다. 다만 고흐가 그림을 그린 날이 7월 14일인 프랑스대혁명 기념일이라서 광장에 만국기가 주렁주렁 걸린 모습만 다를 뿐이다.

본격적으로 마을에 접어들면 한적하고 평화로운 풍경이 펼쳐진다. 가끔 그림 팻말이 나오는데 그곳이 바로 고흐가 그림을 그린 장소다. 어느 계단 앞은 고흐가 〈오베르의 계단〉을 그린 곳이다. 그림 속 옛날 옷을 입은 사람들이 걸어가는 골목의 풍경은 지금과는 약간 다르다. 그래도 양쪽에 여전히 돌담이 있고 그림보다는 작지만 계단도 있어서 반갑다.

이곳에는 여느 프랑스 마을처럼 옛 건물들이 잘 보존되어 있다. 그중에는 고흐도 그대로 보았을 것 같은 모습의 건물도 있다. 자기 집 정원을 손질하는 사람, 두런거리며 골목을 지나가는 마을 사람을 보며 고흐가 느꼈을 감정을 잠시 짐작해 본다.

마을 중심부에는 오베르성이 있다. 마을 규모에 비하면 꽤 큰 성인데 고흐가 이곳을 그린 작품도 있다. 원래는 이탈리아 금융가가 지은 성으로 지금은 도의회의 재산이다. 마을을 돌아다니다가 쉴 곳이 필요할 때 들르면 좋을 넓고 편안한 곳이다.

고흐 그림 〈오베르성〉에 나오는 성은 주위가 온통 전원 풍경이다. 어두운 화면 속에 밀밭과 커다란 나무들이 있던 성 주변은 이제 지방 도로와 집들이 들어서 있어 예전의 모습은 찾아볼 수 없다. 오로지 성만이

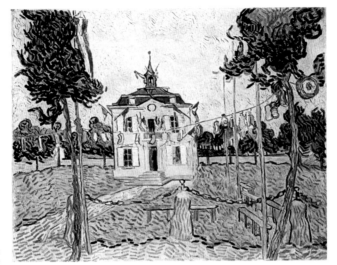

○●

●●

○● 오베르 시청(1890), 72×93cm, 개인 소장
●● 고흐 그림 속 모습을 그대로 간직한 오베르 시청

마을 중심부에 자리한 오베르성

여전히 그 자리를 지키고 있다.

대로변의 성 입구로 들어가면 작은 길과 분수가 있는 조각이 나온다. 직선과 교차하는 모양의 계단들을 차례대로 올라가면 왼쪽에 커다란 정자가 있다. 정자 옆 넓은 정원 뒤로 성이 보인다. 정원의 나무들은 프랑스식 정원답게 기하학적인 모양으로 손질해 놓았다. 그 사이로 마침 제철을 맞은 온갖 꽃이 만발해 있다. 5월에 오베르에 왔던 고흐도 이 아름다운 광경을 보았을 것이다.

계단을 올라가 테라스에서 아래를 내다보면 정원과 정자, 분수 그리고 멀리 오베르 마을의 집들이 보인다. 고흐가 프로방스에서부터 상상

오베르성(1890), 50×101cm, 반 고흐 미술관

346 › 347

했던 북부 지방의 지붕도 보이는 것 같다. 물론 당시에 있었다는 초가집들은 사라지고 없다.

성 뒤쪽으로는 야트막한 언덕이다. 언덕은 마치 하늘로 올라가는 계단인 듯 위로 경사가 졌고 나무가 듬성하다. 나무의 행렬은 흡사 고흐가 말했던 '별에게 가는 기차'처럼 보인다. 고흐가 스스로 권총을 쏜 장소가 어디인지에 관해서는 마을 공동묘지 근처의 밀밭일 것이라는 주장이 있지만, 이곳 오베르성 뒤쪽이라고 하는 사람들도 있다. 언덕의 광경을 보면 그 말도 전혀 근거가 없어 보이지는 않는다.

고흐의 총상에 대해서는 엇갈린 주장들이 있다. 그중에는 고흐가 자살을 한 것이 맞는지 의문을 나타내는 놀라운 주장도 있다. 유명인의 죽음에 대해서는 항상 이런 의문이 생겨나는데 고흐의 경우도 예외는 아니다.

우선 총상을 입힌 권총이 어디에서 나왔느냐는 것이다. 이에 관해서는 고흐가 파리의 테오 집에 잠시 들렀다가 돌아오는 길에 총포상에서 샀다고 알려져 있다. 이에 대해 반대편 주장은 당시 고흐의 소문, 즉 정신이 이상한 화가라는 소문이 주변에 났을 텐데 누가 그런 환자에게 총을 팔았겠냐는 것이다.

그리고 역시 정황에 따른 추리이지만 또 다른 주장도 있다. 고흐가 죽기 얼마 전에 파리에서 남자아이 둘이 부모와 여름휴가를 왔다가 고흐가 총을 맞은 후 곧바로 파리로 돌아갔다는 사실이다. 문제는 이 아이들이 부모의 권총을 가지고 놀았다는 것이다. 그래서 전후 상황으로 보아 이 아이들이 총을 가지고 장난을 치다가 우연한 사고로 총이 발사되어

고흐가 맞은 건 아닌가 하는 의견이다. 수년 전 영화《러빙 빈센트》에서는 이 주장이 상당히 설득력 있게 다루어졌다. 다소 어색한 권총 탄환의 탄도에 관한 주장과 함께 말이다.

그러면 이제 이런 사고가 있었다면 고흐는 왜 이야기를 하지 않았을까 하는 의문이 든다. 하지만 고흐가 정신발작이 일어날 때 음독을 시도했던 정황을 생각하면 그는 오히려 이 상황을 체념하고 받아들였을 수도 있겠다는 추측도 해본다.

여인숙의 주인이 총상을 발견하고 테오의 연락처를 알려달라고 했을 때도 굳이 거부한 것을 보면 그는 이런 사실을 밝히는 일을 극히 꺼렸다는 것을 알 수 있다. 동생한테 걱정을 끼친다고 죽음조차 알리지 않으려 했으니, 사고 경위쯤은 아무것도 아니라고 생각했을지도 모른다.

한편 자살을 주장하는 쪽의 의견을 들어보면 우선 사고 당일 빈센트가 평소와 다른 행동을 했다는 사실에 주목한다. 보통 그는 오전에는 야외에 나가서 스케치를 하고, 오후에는 점심을 먹고 방 안에서 줄곧 작업을 했다. 그런데 그날은 점심을 먹고 곧바로 다시 밖으로 나갔다는 것이다. 그리고 사고 며칠 전 파리에 잠깐 들렀다가 가족, 친구들과 급하게 헤어지면서도 상당히 불안한 모습을 보였다고 한다. 그리고 그 후 오베르로 돌아오는 길에 열차를 갈아타는 인근의 퐁투아즈에 들러서 총을 구입했다는 것이다.

물론 두 입장은 모두 일리가 있고 지금에 와서 이 사실을 밝히기에는 어려움이 있다. 하지만 문제의 총상이 타인의 행위든, 고흐 자신의 행위든 간에 결국은 자살과 마찬가지라고 생각하게 된다. 비록 휴가 온 철없

는 어린아이들의 총에 맞았다고 하더라도 그가 의사도 찾지 않고 쓰러질 듯 휘청거리며 자기 방으로 돌아갔다는 사실 때문이다. 총알이 박힌 가슴을 움켜쥐고 죽을 곳을 찾아가는 짐승처럼 발걸음을 옮겼을 그의 모습을 떠올리는 것은 참 마음 아픈 일이다.

성에서 나와 마을 중심으로 들어가면 멀지 않은 곳에 고흐가 최후의 자화상을 그렸다는 장소가 있다. 쓸쓸한 길 중간에 돌담이 있고 중간쯤에 쇠문이 나온다. 문 옆에 파리 오르세 미술관에 있는 〈자화상〉 그림이 붙어 있다. 그 강렬한 그림이 보는 이를 압도한다. 물론 이 작품을 이 장소에서 그린 것은 아니지만 말이다. 마침 근처에 한 노인이 청소를 하고 있다. 인사를 건네니 친절하게 받아주어서 반 고흐에 관한 이런저런 이야기를 나누게 되었다. 빈센트가 죽은 곳이라서 그런지 노인은 온화하기만 하다.

　유명한 〈오베르 교회〉를 그린 곳도 그리 멀지 않다. 교회는 낮은 동상이 있는 마을 교차로의 약간 높은 언덕에 있다. 교차로를 지나 오른쪽으로 더 돌아가면 그림과 같은 위치에 정말 꼭 닮은 교회 건물이 나온다. 건물과 그 앞의 작은 길, 잔디까지 너무 똑같아서 감탄이 절로 나온다. 반 고흐의 흔적이 남아 있는 유럽의 모든 도시와 마을 중에 이 마을이 가장 잘 꾸며져 있다는 것이 빈말이 아님을 알게 된다.

　마당 안으로 들어가 본 교회는 그림을 보면서 생각했던 것보다는 꽤 크다. 고흐는 이미 네덜란드에서부터 교회를 그려왔는데 이 작품에서 최고의 기량을 발휘하고 있다. 하지만 암스테르담 이후에 종교에 관해

그림과 꼭 닮은 실제 오베르 교회

회의적으로 변했기 때문인지 이 그림에서의 교회는 사뭇 괴기스럽고 음침한 분위기마저 띤다. 그림에서는 마치 밀랍으로 만든 건물 안에서 유령이라도 나올 것 같지만 실제로는 약간 퇴색한 시골 교회의 모습이다.

　교회에서 나와 마을 공동묘지로 간다. 바로 앞에 테오와 고흐의 무덤

오베르 교회(1890), 94×74cm, 오르세 미술관

Auvers sur Oise

비 내리는 오베르 풍경(1890), 50×100cm, 카디프 국립 미술관

을 가리키는 표지가 붙어 있다. 조금 걸어가니 집들도 없어지고 그저 양
옆에 울창한 나무들만 나 있는 쓸쓸한 길이다. 마침 저 앞에 걸어가는
사람의 모습이 보이는데 그 모습이 꼭 빈센트의 뒷모습처럼 보이기도
한다.

　길가에는 작은 콘크리트 담이 있고 그 위에 고흐의 다른 작품인 〈비
내리는 오베르 풍경〉의 그림 판넬이 걸려 있다. 이 작품 역시 고흐가 오
베르에서 자주 파노라마로 그린 일련의 풍경화인 〈밀밭〉 시리즈, 〈오베

르성〉, 〈도비니의 정원〉처럼 수평 구도로 길게 그려진 것이다. 비 내리는 들판을 그린 미완성의 이 작품은 마치 야외에서 실제로 비를 맞은 것처럼 색이 바랬다. 회색의 굵은 빗방울이 화면을 가르는 그림 판넬은 바로 옆의 콘크리트의 색이나 질감과도 참 잘 어울린다.

이제 묘지로 가보니 작은 마을에 어울리는 적당한 크기의 고흐 무덤이 모습을 드러낸다. 고흐 형제에 대한 특별한 안내판도 없고, 단지 관리에 어려움이 있으니 무덤에 꽃을 놓지 말아달라는 지극히 사무적인 글만 적혀 있다.

그래서 고흐와 테오의 무덤은 모르고 가면 상당히 찾기 어렵다. 따로 표시도 없어서 일일이 비석을 읽어야 하니 말이다. 그들의 무덤은 입구로 들어가서 왼쪽 담장을 따라가다 보면 금방 보인다. 큰 석관과 비석들 사이의 손바닥만 한 땅, 그 위를 담쟁이가 기어가는 곳에 고흐와 테오가 나란히 누워 있다.

무덤 위의 작고 뻣뻣한 담쟁이는 겨울이나 봄이나 계절에 관계없이 푸르다. 비록 육체는 썩어 없어졌지만 그들의 영혼과 우애, 고흐의 그림은 여전히 새파랗게 살아 있기를 바라는 마음을 보는 것 같다. 이 무덤에는 가끔 꽃이나 사람들의 편지가 놓여 있기도 하다는데 지금은 보이지 않는다.

마치 사랑하는 형을 뒤쫓아 가듯이 세상을 떠난 테오는 고흐가 죽기 얼마 전부터 파리에서 어려운 상황에 처해 있었다. 그는 화랑에서 고흐의 작품뿐 아니라 인상파의 작품들을 열성적으로 소개했는데 화랑 측에

∘● 별을 따라 이어지는 고흐 무덤으로 가는 길
●● 나란히 있는 고흐와 테오의 무덤

서 볼 때는 수지가 맞지 않는 일이었던 것이다. 급기야는 그의 작품 매입권이 제한되는 지경에 이르러 독립을 하려던 참이었다.

하지만 자신의 화랑을 내려면 자금이 많이 들어서 깊이 고민하고 있었다. 나중의 이야기지만 테오가 죽고 나서 많은 인상파 화가들이 그의 사망을 몹시 애석하게 여긴 데는 이런 이유가 있었다. 테오는 선구적으로 인상파의 가치를 알아보고 이를 알리는 데 노력했다.

이런 테오의 어려운 상황은, 곧 다가올 것 같은 정신발작의 공포와 함께 빈센트의 자살(혹은 미필적 자살)에 큰 영향을 끼쳤다고 할 수 있다. 아마 빈센트는 그동안 자신을 후원해 주던 테오가 어려운 상황에 처하고, 발작을 일으켜 더 이상 그림을 그릴 수 없이 그저 짐만 되는 최악의 상황을 무엇보다 두려워했을 것이다.

가져간 작은 술 한 병을 무덤 위에 붓고 그 앞에서 잠시 고개를 숙인다. 지금 이 무덤 앞에서 고흐의 위대한 작품들은 떠오르지 않는다. 사람들에게 인정받지 못해 가난하고 고독하게 살다 간 한 화가와 그를 몹시도 사랑해서 곧바로 따라간 동생이 묻혀 있을 뿐이다.

묘지에서 나와 마주한 들판에는 밀이 한창 자라고 있다. 정확한 지점은 여전히 알 수 없지만 들판 가운데 아니면 근처의 오두막 근처에서 고흐의 가슴에 총알이 박혔다. 〈까마귀가 있는 밀밭〉의 그림 팻말이 오솔길이 갈라지는 들판에 서 있다.

지난겨울에 왔을 때는 보이지 않더니 지금은 까마귀도 몇 마리 있다. 반 고흐 그림 속의 까마귀는 상상 속에서나 존재하는 것이 아닌 모양이

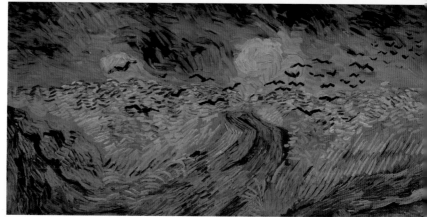

○● 고흐의 그림 속 풍경을 재현해 놓은 밀밭
●● 까마귀가 있는 밀밭(1890), 51×103cm, 반 고흐 미술관

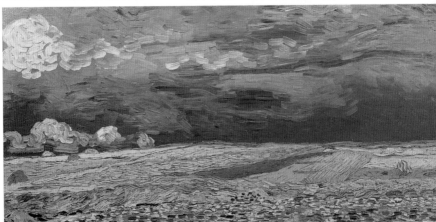

○● 고흐의 그림 속 까마귀가 꿈처럼 날아든 밀밭의 풍경
●● 폭풍우 구름 아래의 밀밭(1890), 50×101cm, 반 고흐 미술관

다. 그렇지만 그림 속에서처럼 많지는 않고 여기저기 한두 마리가 있을 뿐이다.

이 들판에서 빈센트가 오베르에서 그린 다른 그림인 〈폭풍우 구름 아래의 밀밭〉을 떠올려본다. 그림 속 텅 빈 하늘과 땅, 그 광활한 공간에 핀 양귀비꽃은 빈센트 반 고흐가 별에 가면서 남겨놓은 삶의 뜨거운 자취다.

우리가 사랑한 고흐

고흐의 빛과 그림자를 찾아 떠나는 그림 여행

초판　　　　1쇄 발행 2012년 9월 11일
개정증보판 1쇄 인쇄 2021년 1월 19일
　　　　　 1쇄 발행 2021년 1월 28일

지은이　최상운
펴낸이　김성구

주간　이동은
책임편집　김초록
콘텐츠본부　고혁 현미나 송은하
디자인　이영민
제작　신태섭
마케팅본부　최윤호 나길훈 이서윤
관리　노신영

펴낸곳　(주)샘터사
등록　2001년 10월 15일 제1-2923호
주소　서울시 종로구 창경궁로35길 26 2층 (03076)
전화　02-763-8965(콘텐츠본부) 02-763-8966(마케팅본부)
팩스　02-3672-1873 | 이메일　book@isamtoh.com | 홈페이지　www.isamtoh.com

ⓒ 최상운, 2021, Printed in Korea.

이 책은 저작권법에 따라 보호를 받는 저작물이므로 무단전재와 복제를 금지하며,
이 책의 내용 전부 또는 일부를 이용하려면 반드시 저작권자와 ㈜샘터사의 서면 동의를 받아야 합니다.

ISBN 978-89-464-2175-2　03600

값은 뒤표지에 있습니다.
잘못 만들어진 책은 구입처에서 교환해 드립니다.

샘터 1% 나눔실천

샘터는 모든 책 인세의 1%를 '샘물통장' 기금으로 조성하여 매년 소외된 이웃에게 기부하고 있습니다.
2020년까지 약 9,000만 원을 기부하였으며, 앞으로도 샘터는 책을 통해 1% 나눔실천을 계속할 것입니다.